台灣茶器

吳德亮 著・攝影

① 序

　　台湾拥有全球最负盛名的包种茶、乌龙茶、高山茶与东方美人茶，但1990 年代以前，台湾茶人所使用的茶器，却大多来自中国宜兴。每当慕名而来的国际友人，怀抱「朝圣」的心情前往台湾各大茶区，品饮清香独具的台湾茶品，却往往为茶商或茶农引以为傲的宜兴壶收藏感到错愕。

　　英国本土虽不产茶，却拥有世界十大品牌的红茶，维多利亚时代所传承的下午茶文化尤其风靡全球，不过，讲究的英式下午茶必须搭配英国骨瓷茶具，一点都马虎不得。

　　而日本第一茶乡「金谷」，除了拥有全国首屈一指的静冈绿茶外，当地的「志户吕烧」也是日本数一数二的名陶，曾作为德川幕府的御用官窑。尤其 17 世纪时，大名茶人小堀远州亲自指导烧造茶器，更使得志户吕烧名满天下。其中尤以「祖母怀」茶壶最负盛名，是当时以「七度烧」秘法，历经7 次高温烧窑才成功的名器。赤茶色的胎土，覆以黑褐色或茶褐色的釉，那种朴实的色调与独具风格的质感，以及硬度与防湿度极高的特色，至今仍是日本各地茶人与专业茶师的最爱。

　　台湾没有好茶器吗？答案当然是否定的，80 年代，台北市立美术馆、福华沙龙、春之艺廊等地就不乏陶艺家的现代茶壶创作展出；1997 年坪林茶业

博物馆展出陈景亮、刘镇洲、李幸龙、黄政道等陶艺名家的手工茶壶与茶器，深受各界肯定。北投「晓芳窑」蔡晓芳大师的瓷釉与仿汝茶器名满天下；陈秋吉、连宝猜夫妇「陶源精舍」的夫妻杯一度引领风骚。邵椋扬、江有庭、江玗、刘钦莹等人更成功将北宋「黑釉建盏」复活，作品深受对岸与日、韩等国收藏家的喜爱。吴金维的新柴烧革命，将陶器烧出令人惊艳的黄金璀璨与贵气。而邓丁寿颠覆传统出水方式的「古逸壶」更成功登陆中国大陆与东北亚，并与古川子连手，将921大地震留下的落石碾磨入陶，还原为令人赞叹的台湾岩矿茶器，让以冻顶茶名满天下的鹿谷茶区，从此有了引以为傲的名壶。

经过数千年喝茶方式的不断演变，茶具可说「代有风骚」，如唐朝主要为瓷壶与瓷碗以及金银为多，还有茶圣陆羽所推崇的越窑青瓷碗；至宋朝除了「白如玉、薄如纸、明如镜、声如罄」的景德镇瓷茶器外，更因斗茶的风行而有建窑的油滴天目茶碗。明代则有宣德所产的白釉小盏，以及正德年间以后显赫一时的江苏宜兴「五色陶土紫砂壶」等。在21世纪的今天，台湾茶器也必将以多元缤纷的创作壶，在历史的席位中一较长短。

中国大陆热门购物网站上，曾有业者称近一、二年为「台湾茶器元年」，说开春伊始，北京马连道、上海天山、广州芳村、长春青怡坊、成都大西南等各大茶城，茶器的展售与交易以台湾壶最为热络，也最受爱茶人青睐；并认为「台湾有许多艺术家潜心投入茶器创作，不仅造型与釉色富于变化、创意也不断超前翻新，正是广受大家日益喜爱的最大原因」。中国著名锔补名家王老邪也曾亲口告诉我，手上锔补过的茶器比重，近年台湾壶已明显有超

越的趋势。

　　显然今天大陆朋友喜爱台湾茶器，与二、三十年前台湾各地风靡宜兴紫砂壶的盛况几乎如出一辙。浏览对岸众多购物网页，随意可见台湾茶器争奇斗艳，其中不乏名家的辛勤创作，却也常见甫出道的陶艺工作者漫天开价，令人「一则以喜，一则以忧」。

　　但要全盘深入台湾的茶器谈何容易？喝茶20多年来，我除了不断尝试比较各种茶器的优劣特色，还要从博物馆寻找先贤创作的蛛丝马迹，拜访前辈一路走来的艰辛历程。近10多年来更陆续深入采访台湾各地的茶器创作人，从台湾头北海岸石门的章格铭，到台湾尾屏东的詹文政、六龟土石流重灾区的李怀锦，还有东台湾的黄枑贤等，总共拜访了七、八十位艺术家与相关业者，经常还得自掏腰包购买价格不菲的茶器实际冲泡体验。

　　世人提到中国四大奇书之一的《水浒传》，总会为作者施耐庵能将梁山泊108位好汉，每个人物不同的个性刻画得神龙活现感到赞叹，我虽没有那么大的能耐，但也希望尽可能为数十位壶艺家、约300多件作品的特色画龙点睛。写作过程尽管倍感艰辛，却也不免有所疏漏，因为台湾从事茶器创作的艺术家何止千百？仅能就代表性与风格特色作为取舍了，还望书中不及提到的朋友们谅解。

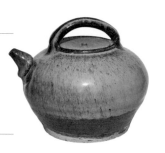

1 台湾茶器的兴起

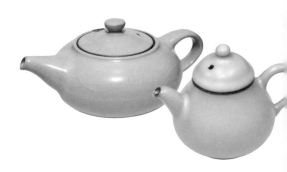

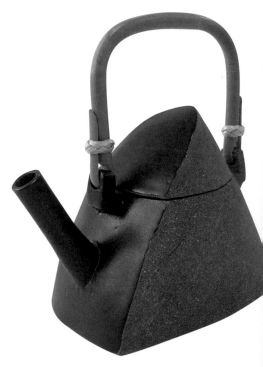

2 茶器的品项与分类

3 风起云涌
台湾创作壶

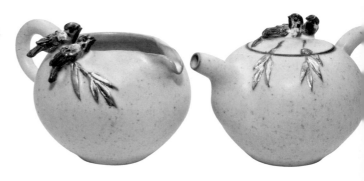

4 茶海、茶碗、盖杯与烧水壶

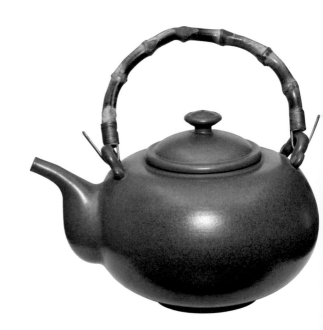

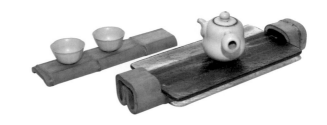

5 茶席中的创意茶器

6 产业篇

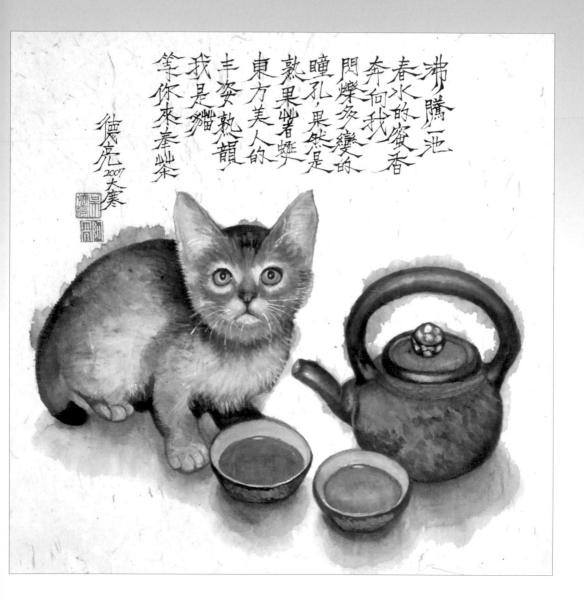

沸騰一池
春水的蜜香
奔向我
閃爍多變的
瞳孔,果然是
熟果嫵媚
東方美人的
丰姿熟韻
我是貓
等你來奉茶

德虎 2007 大寒

① 台湾宜兴壶
的消长

　　打开台湾茗茶史，以著作《台湾通史》巨擘闻名的先贤连横先生，早在清末所编修的《雅堂文集·茗谈》中，就曾提到「台人品茶，茗必武夷，壶必孟臣，杯必若深，三者品茗之要，非此不足自豪，且不足待客。」其中「孟臣」指的并非真由明代宜兴紫砂名匠惠孟臣所制作的陶壶，而是后世陶人借名，作为壶胎壁薄、工艺细腻的宜兴小壶统称。即便21世纪的今天，仿造的孟臣小壶也不绝如缕，且大多有「孟臣」名款或「荆溪惠孟臣制」印款，成了宜兴名壶的代名词。

　　而若深也称「若琛」，相传为清代景德镇烧瓷名匠若深所作，今天也成了工夫茶「烹茶四宝」之一白瓷小杯的代名词，杯底也多有仿制的「若深珍藏」字样。

　　不过在清末、日据以迄光复初期，无论孟臣壶、若深杯或其他来自中国内陆的名器，仅官宦或富贾人家方能享有，且「非此不足自豪」。一般百姓泡茶大多以「龙罐」，或粗制的红土小陶壶「冲仔罐」为之。龙罐从最大的30公分至最小的10

▲ 清末民初官宦或富贵人家才能拥有的孟臣款朱泥壶，壶底印刻有孟臣名款（茗心坊藏）。

▲日据时期台湾民间泡大筒茶所用的大龙罐（苗栗陶瓷博物馆藏）。

公分不到，分为大龙、中龙、大三龙、小三龙、小龙等，作为民众或农忙解渴之用。今天横跨两岸的「福星茶业」，第三代掌门郑正郁就曾正经八百地告诉我，60年代的台南永康茶馆老店，当时就聚满了爱喝茶的民众，人手一支冲仔罐，兴高采烈地边喝茶边看墙上电视播放的日本摔角录像带，成了台湾早年庶民饮茶文化的最佳写照。

　　其实工夫茶与老人茶的泡茶风气开始在台湾造成流行，是在两岸还互不往来的70年代，而最早透过渔船或经由香港引进的应是潮汕老壶，宜兴壶反而是后来才进入台湾，却很快就取代了潮汕壶，并在当时「台湾钱淹脚目」的环境下，成了全球最「疯」宜兴壶

▲ 1970年代莺歌市集常见的素面中龙罐。
▼ 日据时期台湾民间泡茶所用的小龙罐（苗栗陶瓷博物馆藏）。

的地方。

潮汕壶在当地原本也称为「冲罐」或「土罐」，台湾「冲仔罐」之名应源于此。特色包括「壶小胎厚、泥细浆多」以及素身（少见雕花或题字），而壶底落款大多为花纹章，壶身颜色则可大别为朱泥与灰褐色系等。

早年潮汕壶的形制也大多模仿宜兴壶，见诸清末金武祥的《海珠边琐》：「潮州人茗饮，喜小壶。故粤中伪造孟臣、逸公小壶，触目皆是。」只是受限于泥料与工艺技术，无法以宜兴传统的拍身筒挡坯技法制壶，而使用了常见的手拉坯成形技法。尤其潮汕地区红土缺乏，因此早年茶壶颜色原本并非朱泥，而系以红色化妆土喷上；也有人认为系淋浆而成。今天则有化学原料混合陶土，烧出比宜兴朱泥壶更为红浓明亮的外观，作为分辨潮汕老壶与现代壶、宜兴壶的最大差异。尤其潮汕壶的壶嘴由于「水流如柱、收水利落」的考量，下方较为凸出，也是跟宜兴壶明显不同的特色。

至于宜兴壶，当年在台湾到底「疯」到什么程度？从当代紫砂泰斗顾景洲生前访台时所说的一句话即可略窥一二：「紫砂艺术能有今天的光彩与成就，最要感谢的是台湾玩壶的藏家。」而过去三十多年

▲ 潮汕老壶是台湾最早引进的大陆茶壶，壶嘴明显与宜兴壶不同。
▼ 台湾民间早期小壶泡使用的冲仔罐。

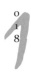

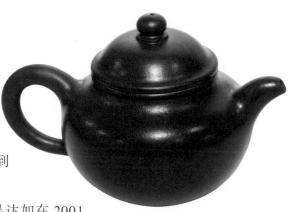

来的两岸三地壶艺市场，也一直是宜兴紫砂壶独领风骚的局面。标榜顶级工艺师的作品尤其被不断转手炒作、叫价节节高涨，鼎盛时期甚至狂飙到每把台币数十万元以上的行情。

面对当时盛况，大陆作家吴达如在2001年出版的《亲近紫砂》一书说得更为清楚：「昔日的宜兴，烧造紫砂的只有蜀山及周围的几个村庄，从业人数并不多，在宜兴众多的陶瓷门类中只能称得上一个小弟弟。等到大陆改革开放后，特别是台湾时兴茗壶泡茶并竞相收藏，看谁数量巨、名人作品多，以此斗富、逞雄时，宜兴的紫砂壶行情忽如一夜春风催开千树万树梨花，一下子冒出了许多制壶手。」且「一时沸沸扬扬，天下皆紫」。

但曾几何时，旧的收藏者对数十年从未推陈出新的宜兴壶渐感厌倦；新的收藏者则对同一等级的工艺师壶作，价位上有数万元台币的落差，以及作品真伪难辨等现象更感到惶惶不安。盛极一时的宜兴壶因而在1996年前后一度崩盘，一时之间被打入冷宫，部分则「转进」马来西亚市场，而注浆量产或化学原料充

▲ 清末民初宜兴邵茂林的紫砂壶作品（茗心坊藏）。
▼ 近代宜兴名家蒋燕庭的荷叶壶（茗心坊藏）。

斥的现代壶，更从专柜沦落至夜市或路边摊，让喜爱小壶泡的消费者不知所措。

不过，大师级尤其是清末民初以前的名家壶作品，受喜爱的程度却从未退烧，尤其在中国经济快速崛起的今日，台湾收藏家手中的名壶透过台商或艺品拍卖大肆回流。例如明代的董翰、时大彬、惠孟臣；清代的瞿子冶、陈鸣远、邵大亨；或民初与近代名家如顾景洲、王寅春、范洪泉、朱可心、邵茂林、吕尧臣、徐汉棠、蒋蓉、蒋燕庭、施小马、郝大年等人的作品，价格也始终居高不下，中国嘉德拍卖甚至曾出现每把千万人民币的天价纪录。

事实上，明、清两代的宜兴紫砂壶，独具的风貌与淳厚深邃的内涵，始终受到骚人墨客的喜爱，在中国乃至世界陶瓷史上成了独树一格的奇葩。可惜今天收藏家尤其是对岸大户级所关心的，并非宜兴壶的艺术美学等相关议题，而大多专注于如何从胎土、作工、形制、款章等判定入手壶器的真伪，以及价格的飙涨获益多寡罢了。

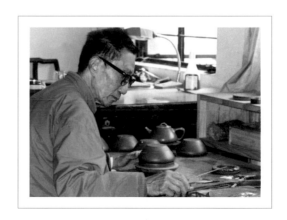

▲ 近代宜兴紫砂壶大师顾景洲（茗心坊提供）。

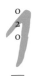
② 台湾茶器的
发源与萌芽

　　台湾茶器的制造始于清末，萌芽于日据与光复初期，先有宜兴壶与潮汕壶、江西景德窑、福建德化窑、广东石湾窑等陶瓷输入；日据时期（1895-1945）又有日本茶器挟东瀛茶道流风引进。融合外来文化与台湾移民社会多元风貌的特色，台湾茶器在 70 年代开始崭露头角，并于 90 年代大放异彩。

　　70 年代末期，泡茶风气开始在台湾兴起，茶艺馆也如雨后春笋般兴盛，茶器的需求乃应运而生。不过当时本土茶壶不多，主要为来自中国大陆的潮汕壶或宜兴壶，只是两岸当时尚处于严重对峙阶段，所有紫砂来源都经由香港或以渔船夹带的方式引进，包括今天已飙破天价的许多明、清与民初古壶在内。

　　由于茶壶供不应求，80 年代初期，开始有业者透过转口贸易引进紫砂陶土，以灌浆或拉坯方式仿制型态神似的「台湾紫砂壶」，甚至仿潮汕壶的作法在外观喷上朱泥浆；也有陶艺家以陶土拉坯后上釉烧制「陶艺壶」，两者在当时都有一定的市场，可见当时台湾茶艺的盛况。

　　其实台湾早在日据时代，苗栗与莺歌就有茶器的产制，代表人

▲头份阿成的作品市面并不多见，少数且有上釉（老味藏）。

物为客籍杰出陶艺家吴
开兴、曾火漾，以及
光复初期南投的吴茂
成，后来的头份阿成等，
只是品项与数量甚少，无法形
成气候。不同的是：吴开兴与曾
火漾等先贤早年所烧制的茶壶或茶叶罐，都已明显跳脱了外来文化的影响，
而有强烈的个人风格与本土特色。而从吴茂成与头份阿成留下的茗壶来看，
「壶必孟臣」的阴影当时显然仍挥之不去。

　　日人在据台时期，也曾引进煎茶道所用的急需（泡茶用的陶瓷小壶，大
多为白瓷或青花或局部贴有金箔，少数为生铁铸造）、注回急需（有盖的茶
海），与又称「水注」的土瓶（陶瓷烧制的盛水壶，有侧柄与提梁两种）、
茶瓯（饮茶用的白色小瓷杯）等茶具，当然也一定程度影响了当时台湾茶器
制作的风格与发展走向。

　　例如今天依然屹立在苗栗市中山路上，台湾保存最完整、且堪称规模最
大的「登窑」，就是日据时代「苗栗陶
器有限会社」，当年由客籍的刘金源
与日籍陶师佐佐木丈一共同
成立，尽管当时主要生产
折钵、花钵、烘炉、盐壶、
花瓶等，但也有不少土瓶与

▲日据时代煎茶道所用的急需（左）与侧把的注回急需（右）（蔡玉钗藏）。
▼日本煎茶道使用的水注有侧柄（右）与提梁（左）两种（蔡玉钗藏）。

急需等日式茶具的产制，并回销日本，壶底且多印有「苗栗」二字款。

窑场第三代主人刘光伟说，一般人称古登窑为「佐佐木窑场」，其实是不正确的。尽管窑场系1933年由日籍陶师佐佐木丈一创立的「佐佐木制陶所」，当时占地250坪，设备有瓦斯式登窑一座，含7个窑室。但佐佐木却因资金缺乏而力邀新竹原本从事米粉生意的刘金源入股，两人合作经营「苗栗陶器有限会社」，头家（即负责人）始终为刘金源。日本投降后佐佐木返回日本，窑场正式成为刘金源独资经营的企业，并改名为「苗栗陶器有限公司」。

日本煎茶道方圆流台湾支部支部长蔡玉钗则认为，繁复华美的日本抹茶道必须有专属茶室，因此多见于官宦富贾之间，一般平民百姓无缘参与。日据时期的台湾自然以较为平民化或文人化的煎茶道蔚为主流。她说煎茶道在精神与礼仪表现接近潮汕一带流行的工夫茶，只是使用器皿略有不同且表现更为精致罢了。

日据时期的1925年，苗栗出生的吴开兴（1909-2000），开始拜佐佐木丈一为师学习制陶，1930年于苗栗枫仔坑开设「福兴窑业」，1948年开始为画家李泽藩（即前中研院院长李远哲的父亲）制作绘画用花瓶。尽管生前留下无数珍贵作品，但留存至今的茶器却不多，早年代表作有裂纹大壶、蓝彩绞泥壶等，都附有杯具。作品以拉坯成形为主，强调表面的质感与装饰效

▲苗栗由刘金源与日籍陶师佐佐木丈一共同设立的窑场，是今天台湾保存最完整的登窑。

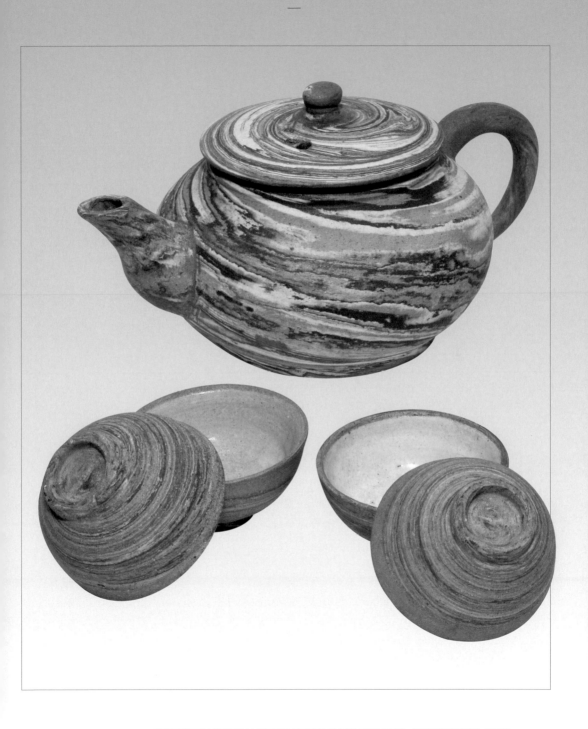

▲苗栗吴开兴的蓝彩绞泥壶已具有现代创作壶的风貌（苗栗陶瓷博物馆藏）。

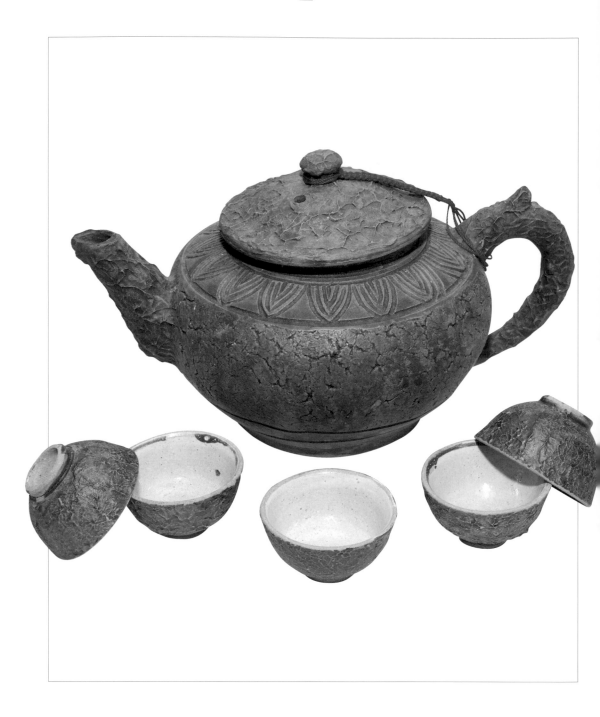

▲ 苗栗吴开兴的裂纹大壶与杯组（苗栗陶瓷博物馆藏）。

果，有时也在坯体外表以泥浆装饰，或在泥浆斑上以竹签戳出细孔呈现粗犷质感。明快的线条与大胆的釉色表现，前卫的风格不仅在当时令人眼睛为之一亮，即便以今天的严苛标准检视，也绝对可以归入「创作壶」之列。

前已述及，从清末、日据以迄光复初期，台湾民间泡茶所用的陶烧大茶壶，尽管统称为「大龙罐」或「龙壶」，外观上却无具体的龙形呈现，但 50 年代由「福兴窑业」老师傅曾火漾所制作的茶叶罐，就有了明显的龙头造型，算是台湾目前所知最早、也最具代表性的龙形茶器了。

日据时代还有台籍陶师刘树枝于南投开设「协德陶器厂」，以南投黏土注浆成形制作茶壶，由于南投土含铁量高，烧出的茶壶都呈现朱泥般的朱红色。吴茂成就是其中非常杰出的师傅；他于 1948 年返回南投半山老家开设「东阳陶器工厂」，以拉坯方式仿宜兴标准壶型制作茶壶，再以蛇窑柴烧成就朱红色的小茶壶，未经施釉却自然有一层光泽，不仅深受台湾民众青睐，名声更远播日本，外销成绩亮眼，因此吴茂成人称「风纯师」绝非浪得虚名。台北「老味」主人魏志荣就曾告诉我，手中收藏的东阳老壶大多是他在日本旅

▲ 苗栗曾火漾于台湾光复初期烧造的龙头茶叶罐（苗栗陶瓷博物馆藏）。

游时惊喜收得，可见当时日人喜爱的程度。可惜
东阳窑早于 1980 年歇业，吴茂成
也仙逝于 1981 年，窑场更在 1999
年毁于 921 大地震，令人不胜欷嘘。

　　从东阳窑今天留下的陶壶来看，底
部大多落有「东阳出品」或「东阳孟丞」
印字，成形并非宜兴挡坯拍身筒方式，尽管衔接
壶嘴或把手的技巧不及宜兴壶的熟练，但把手线条与
出水、断水都堪称流畅，可知当时台湾茶壶虽仍处于萌芽阶段，却已种下蓄
势待发的因子。

　　1966 年，留日陶艺大师林葆家（1915-1991）参考赴日所搜
集的资料，以孟丞壶与日本民艺陶瓷为基础，在莺歌
开发小型茶具组，除了以自己调配的陶土加上氧化
铁灌浆而成朱泥色的茶具，后来更加入宋代青瓷开片
等元素，或以釉色取代紫砂泥色，将台湾茶器明显与宜
兴制品区隔，号称「台湾制壶先驱」。1975 年蔡晓芳大师
在台北创设「晓芳窑」，传承中国陶艺的风华，为台湾陶艺
注入全新的生命与活力。1976 年陈焕丞成立「焕丞陶艺公
司」，首创茶壶磨光技术与茶海配置，为莺歌茶壶生产
奠定基础，三者的开创堪称台湾现代茶器的滥觞。

▲东阳出品的茶壶在光复初期名声曾远播日本。
▼南投吴茂成开设东阳陶瓷厂所推出的小茶壶，壶底有「东阳出品」印款。

3 台湾 现代茶器的 崛起与兴盛

　　比较起中国大陆源远流长的茶器，台湾起步虽晚，却因为许多艺术家的竞相投入，茶艺与现代陶艺两种文化相互激荡交融，而能在 21 世纪的今天，无论在材质突破、造型创意、实用功能、釉色表现与产业营销等，都有令人刮目相看的表现，闪耀两岸三地与国际舞台，深受爱茶人与收藏家的喜爱。

　　学者普遍认为：尽管台湾、大陆、香港都各自拥有深厚底韵的茶文化支撑，但不可否认在「现代」陶艺茶壶的发展上，台湾应居于「领先地位」，其中最大的优势除了茶艺文化的蓬勃发展与陶艺风格的强烈注入，另一个重要的因素则是文化人的积极参与，以及台湾多元缤纷的社会造就了无限的创意与可能。

　　与宜兴壶作比较，台湾壶最大的不同就是具有较多的变化。台湾陶艺学会理事长游博文认为大陆改革开放虽始于 80 年代初，经济大幅起飞却已在 90 年代末期，因此在现代壶艺的发展上，陶艺观念的介入较晚，创作的表现也较为传统；

▲与宜兴壶作比较，台湾壶最大的不同就是具有较多变化，图为徐兴隆作品（当代陶艺馆藏）。

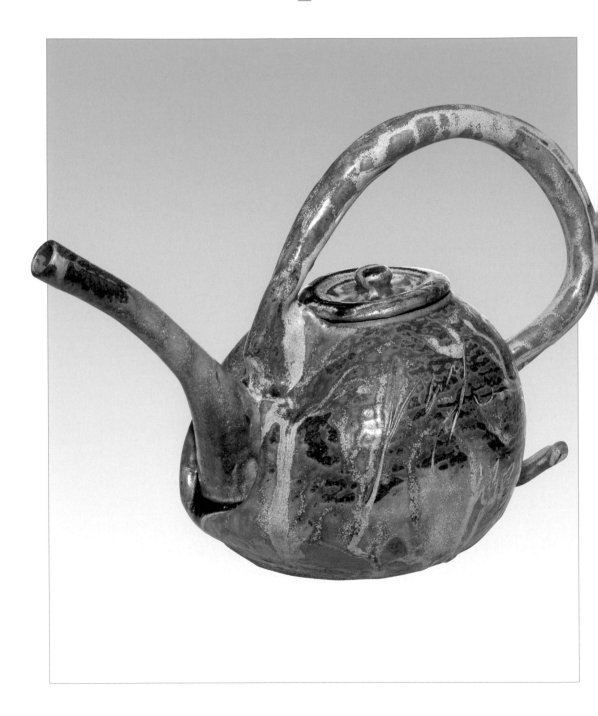

▲联合国开发计划署陶艺顾问李茂宗的雕塑性非实用壶。

历经数百年发展传承的宜兴壶虽提供了丰富养分，却也不免成为创新的包袱。台湾当代陶艺茶壶的发展，因为有茶艺与陶艺的双重文化支撑，才能开创出今天兼具特殊性、开阔性、功能性，与风格性的壶艺特色。

今天众所周知的许多陶艺大师，如林葆家、蔡晓芳、邱焕堂、蔡荣祐、李茂宗等，都曾在台湾丰盈璀璨的茶艺文化中，注入饱满的陶艺文化新活水。而陈秋吉与陈景亮「双陈」，更在80年代初期，台湾掀起巨大的创作壶风潮中，扮演引领风气之先的重要角色。80年代后期，国外留学归国的陶艺家如刘镇洲、范姜明道、陈品秀等人，面对当时茶艺文化蓬勃兴起的台湾，也纷纷以茶壶做为创作元素，或直接投入茶壶创作的行列，不仅逐步将台湾茶器推升至学术的境界，也对台湾茶器的创新求变带来一定的影响。

当代台湾官窑主人——蔡晓芳

1974年，蔡晓芳首度以各界惊艳的「宝石红釉杯」，开启台湾茶器创作的序曲。此后即不断接受各界如陆羽茶艺中心等委托，制作出系列经典茶器。1978-1985年，日本茶道更慕名来委托制作专用器物，以青瓷、青花与釉里红为主。1984年接受台北故宫博物院委托，为新设之「三希堂」研制茶具后，「晓芳窑」更是声名大噪。

两岸普遍尊为「当代台湾官窑主人」的

▲ 陶艺界普遍尊为「当代台湾官窑主人」的蔡晓芳大师。

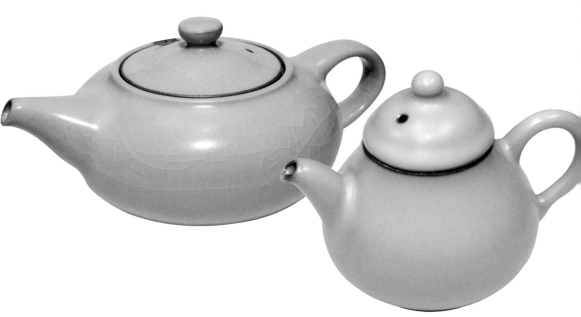

蔡晓芳大师，从传统中创新火候，无论器形或用釉均堪称无出其右者。他所烧制的红釉、冰裂瓷、仿汝窑等所呈现的色泽，无论圆润玉肌的娇黄、深沉饱满的血红、翠绿欲滴的碧，甚至粉青与豆青的朴实内敛、温润如玉等，将陶瓷的生命力鲜明地呈现。尤其有别于景德镇制器从拉坯、绘画、烧制完全分工，各司其职，蔡晓芳则是从土质的选择、筛选到造型、釉彩、烧窑等，全部一己之力完成，令人叹为观止。

1938 年出生于台中清水的蔡晓芳，早年曾远赴日本、在知名陶瓷家加藤悦三博士指导下研习。1975 年在台北创设「晓芳窑」，从最早的 80 坪、一个人开始，自己「校长兼撞钟」地打拚，此后逐渐扩大规模，最多时曾有 60人的纪录。以本身的艺术天分与稳扎稳打的学习功夫，淋漓尽致地呈现中国

▲ 晓芳窑开片（左）与不开片（右）仿汝窑壶。

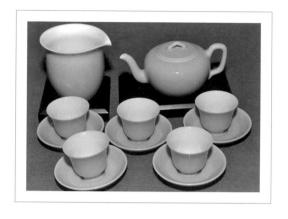

陶艺的风华。不仅多次代表我国赴海外展览，数十年来深受层峰青睐，作为馈赠外宾的礼物。作品荣获故宫博物院典藏，也曾承作世界知名拍卖公司「苏富比」十周年庆致赠全球重要客户的陶瓷赠品。就连美国前总统老布什夫妇来台时，也指名要看蔡晓芳的陶作；已故国画大师张大千更推崇说：「造型优美、用色精准、高雅古致，感受中华文化内敛的人文神韵。」

　　蔡晓芳回忆说，为了更精确掌握古人用釉的技术，早年曾征得国立台北故宫博物院的同意，得以亲睹陶艺典藏作品，并开始接下仿制故宫国宝的任务，将宋、元、明、清的珍稀陶艺复制，作为政府馈赠外宾的珍贵礼品。

　　对于选择泥土与釉药，在高温下的膨胀系数间的各种搭配和变化，经过蔡晓芳不断的探索、实验，并翻遍专业书籍一一查证比对，终于能运用还原烧，层层揭开古人陶瓷制作的秘术，从而破解古人用釉的技巧，从此仿古作品就出神入化，让古物得以风华重现。他说用釉的技法有时是梦中得来，日夜一心钻

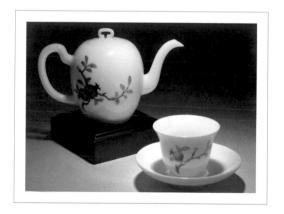

▲蔡晓芳的娇黄釉茶具组曾被两岸争相模仿。
▼晓芳窑的瓷器茶具组。

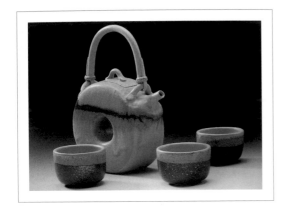

研，自然就融会贯通了。

有感于近年台湾茗茶文化已深具特色，但茶具的品项却显然不足，因此蔡晓芳以多年对宋瓷的研究为基础，开创出一系列深具人文品味与美学内涵的汝窑茶器，之后更发展出许多单色釉茶具，如乳黄、牙白、定白、天青、铁斑等系列。

朴实中撼动人心——蔡荣祐

曾当选十大杰出青年、国内外举办过无数次个展，第五届「国家工艺成就奖」得主蔡荣祐常说：「人一生中有一位好的老师就已经非常幸运，而我却能遇到三个非常好、非常棒的老师。」因此近年推广陶艺教育不遗余力。他在家乡台中成立的「广达艺苑」，就为中台湾培育出许多杰出的现代陶艺工作者，对台湾陶艺的传承贡献良多。

师承陶艺大师邱焕堂与侯寿丰，也曾在林葆家门下学习过釉药的蔡荣祐，说自己并非科班出身，农校毕业的他在创作之初，就不断参加各种比赛，藉由频频获奖证明自己的实力，也从此跻身艺术家的行列。不过他却说自己从一开始，实用性（包括茶器与花器）与艺术性、纯观赏性的陶艺创作就同时并进，三十多年来始终如一。正如他近年的「包容」系列，采用两种不同熔点的陶土，就必须「先心生感动，有创作的冲动，然后实验磨合」。

▲蔡荣祐的八分壶组系列（蔡荣祐提供）。

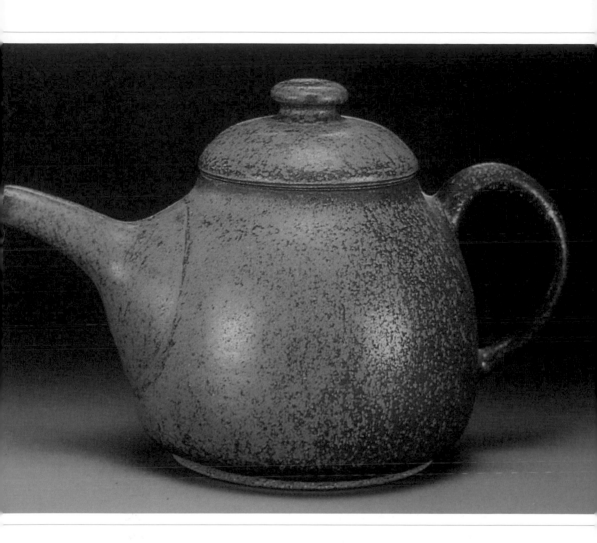

▲ 蔡荣祐的八分壶组系列（蔡荣祐提供）。

蔡荣祐说 1976 年年初先向杨连科老先生学陶，杨老带他到台中一位专做注浆宜兴壶的詹姓师傅处，年少的他也曾留下帮忙，学会不少壶作技艺，至年底才拜师邱焕堂门下学陶，两者相融奠定了后来同时并进的基础。1979 年在台北「春之艺廊」举行第二次陶艺个展，展出的茶器造成轰动，现场销售一空，激励了许多陶艺家争相投入茶器创作的行列。

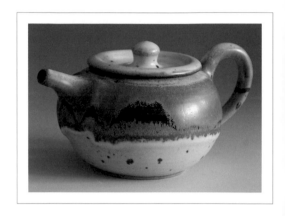

蔡荣祐表示，一般多认为纯观赏、非实用性的茶器才能称作艺术品，而实用性的茶壶则应归类为工艺品。许多壶艺家对此感到不服气，他却说「艺术性加上实用功能，所成就的工艺品不是更臻完美吗？」以此作为自己努力的方向。

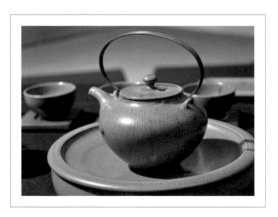

蔡荣祐说宜兴壶讲究坯体与作工，外观仅磨光而非上釉；早期台湾创作壶包括他自己在内大多上有釉色，是因为急于与宜兴壶作明显区隔，创作出台湾本土特色。后来技法与观念逐渐成熟，表现方式也更趋多元，釉色扮演的角色自然不再重要，只能说是台湾茶器发展

▲蔡荣祐的茶壶将艺术与实用臻于完美境界（蔡荣祐提供）。
▼蔡荣祐的小儿子蔡兆庆的茶器也充分传承了父亲的功力（蔡荣祐提供）。

的过程之一罢了。

　　蔡荣祐的小儿子蔡兆庆，也充分传承了父亲制陶用釉的功力，至今已有 15 年的陶龄，目前且专业做陶，所有茶器均经过精心设计，再拉坯、上釉、烧窑，让蔡荣祐常为后继有人感到欣慰。

手拉坯传统壶工艺美学——曾财万

　　人称「阿万师」的曾财万，则堪称是台湾手拉坯工艺美学的引领者。他从台湾光复后，13 岁就开始学习制陶，至今仍坚持使用当初所学的传统技艺制壶，至今已年过八旬依然创作不懈，制陶经验长达 60 年，也见证了莺歌 60 年从传统走向现代的历史。

　　曾财万回忆说 20 岁时，先在莺歌尖山埔「乌烟土」窑厂工作，后来进入「潮州」窑厂，37 岁才回到文化路租卜番石榴埔蛇窑一半使用权，正式有了自己

▲曾财万全然以拉坯创作的朱泥壶（茗心坊藏）。
▼曾财万的作品从炼土、养土、构图、拉坯、修坯、烧制皆亲力亲为（臻味号藏）。

的厂房。他说早期莺歌烧陶以蛇窑为主，四角窑反而到后期才出现。而蛇窑的优点是燃料费低、烧制量也较大，但要控温却十分不易，可惜今天多已拆除。

曾财万从起初的民生用品到改做手拉坯茶壶，首先就意识到「不同的茶叶需用不同的茶壶，才能泡出其中的韵味」，因此从学会泡茶、品茶开始下苦功，才能有今日之成就，非常值得有志学壶的朋友们参考。

曾财万的手拉坯壶艺，不同于宜兴传统拍身筒或挡坯工艺，全然以拉坯创作出无数经典紫砂或朱泥壶的佼佼者。作品从炼土、养土、构图、拉坯、修坯、烧制皆亲力亲为，显示他对土、火、艺三者结晶的最大坚持。已故宜兴壶大师顾景洲也曾于 1993 年来台拜访，两人合制一把「壶艺缘」，壶身由阿万师现场创作，顾老则亲自题词并书画落款，两岸壶艺大师的「共同创作」，在当时也带动了一股养壶赏艺风气。

开启台湾壶创作风潮——
陈秋吉

同样曾受邱焕堂启蒙，1978 年开始投入壶艺创作，与从事陶塑艺术的爱妻连宝猜在台北首创「陶源精舍」；陈秋吉至今已年近七旬，依然创作不懈，连宝猜更已成为享誉国际的陶艺名家，两人并成立陶

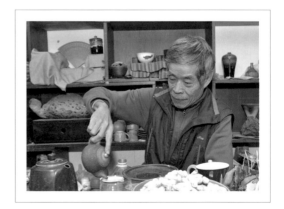

▲ 陈秋吉从 1978 年开始投入壶艺创作，至今已年近七旬，依然创作不懈。

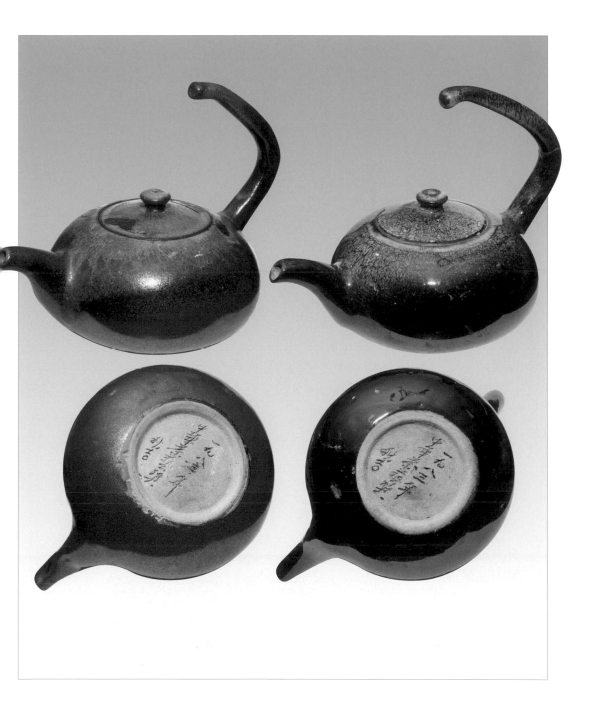

▲ 陈秋吉为 1983 年第一届中华茶艺奖所创作的茶壶。

艺教室积极培育壶艺新秀，令人感佩。

在80年代台湾市场上一片宜兴壶的天下，陈秋吉却以创作台湾现代茶器为矢志，除了造型明显跳脱紫砂或潮汕风格，早期作品也大多上釉，比宜兴标准壶略大，也喜欢以竹藤做提梁。为了挑战自己的实力，早年也曾费心制作超大的龙罐，与小到一枚龙眼大的迷你壶，而且每一把都可以泡茶，都可以达到「出水3吋不开花」的境界。1983年台北陆羽茶艺中心举办第一届中华茶艺奖，就特别向他订制红褐与宝蓝釉色的两组茶壶作为奖品。

不过，二十多年前最让陈秋吉声名大噪的，却是由他亲自挥毫刻画的「夫妻杯」，不同的造型与不同釉色，却象征夫妻或情人的专属爱情信物，推出后果然广受青睐。当时天仁茗茶与几家大型礼品店都纷纷下单订制，刻有名字的专属茶杯逐渐蔚为风潮，收到的人都为送礼者的用心而感动。不仅成了百货公司的长年热销订制陶品，甚至为官方所相中，作为馈赠外交使节或外宾的伴手礼，堪称礼轻而情意重了。即便今日仿制的众多类似商品充斥两岸市场，陈秋吉亲自逐一制作的夫妻杯声势却始终不坠。

注入现代造型新生命——刘镇洲

▲陈秋吉早期作品造型即明显区隔紫砂风格，并大多上釉。
▼陈秋吉在1980年代引领风骚并蔚为风行的夫妻杯。

曾任国立台湾艺术大学工艺设计系主任、造形艺术研究所所长、设计学院院长的刘镇洲，尽管至今为台湾陶艺做出卓越贡献，也为台湾培育出许多优秀的壶艺家，甚至早从 70 年代就读艺专时就开始以陶做壶，不过所创作的茶壶却不多。他坦承自己虽生长于东方美人茶的故乡新竹北埔，喝茶却会睡不着，因此所制作的茶器多以造型与创意为主，而不特别强调茶壶的实用性。

以 1993 年以陶土加熟料与黑色消光釉创作的造形壶为例，壶体造形是将等边三角形之三边棱线，用不同性质的收边方式处理，以探讨三角造形在形态结构上的深层意义。同时由于三角造形各边线特性的不同，致使由相邻两边所形成的夹角特质产生变化，因而引伸三个「角」之间互为因果的轮回关系。正面及壶嘴部分施以黑色消光釉，其他部位则保留胎土之褐红呈色及

▲陈秋吉近年作品风格已有明显改变，也不再上釉色。

▲ 刘镇洲 1993 年极具现代风貌的造型壶（刘镇洲提供）。

斜线刻纹，以期在胎土、釉面间互有对比，而三角壶身与壶把也有材质间的相互呼应。整体来看不仅现代感强烈，也饱含朴质、含蓄而具重量感的泥土之美，并散发鲜活的生命力。

刘镇洲的创作壶虽不多，数十年来不断尝试各种材质与釉色的实验，以及作品强调造型与设计的理念，却足以成为影响并激荡台湾茶器不断创新求变的动力，值得肯定。

超写实国际陶艺名家——陈景亮

曾经在陈秋吉家中短暂学陶的陈景亮，则是来自台湾最南端的屏东乡下，一个曾饿昏街头的穷学生，当过百货公司捆工、美术编辑、画插画等。没想到偶然在莺歌玩陶拉坯拉出了心得，二十多年前投入壶艺创作后就一鸣惊人，每把阿亮壶售价要花掉正常人好几个月的薪水，依然供不应求，羡煞了不少艺术家。后来十多年没有联络，只听说他已经不做「正常」的壶，而以超写实的技法用陶做了许多树枝与枕木，而且每一截栩栩如生的树木枯枝居然都可以泡茶，让我深感不可思议。

▲陈景亮是少数能扬名国际并于世界知名大学讲学的艺术家。
▼陈景亮栩栩如生的枯枝壶依然可以泡茶。

　　陈景亮说自己喜欢喝茶，当时宜兴壶却是价昂稀少的奢侈品，认为买宜兴壶还不如自己做，并给了自己三大理由：茶壶可以观赏、品饮与把玩，能有「触觉的美感」，而一般艺术品却只能看，不能用也不可把玩；就这样一头栽了下去。

　　不过陈景亮却意识到宜兴壶已经发展了数百年，后人不太可能超越，因此发愿做台湾壶，希望「台湾壶的风格可以容纳在中国文化里，能够和宜兴壶互相辉映，不必被宜兴的光芒所掩盖或吞没。」从 29 岁开始（1984 年）全心投入，1985 年就开了第一次个展，并出版了全台第一本《壶艺创作集》，「壶艺」一词从此广为媒体或艺文界沿用，开启台湾壶艺创作的风起云涌。

　　约莫隔了十年终于再见面，他却用心在做「木桌木椅」，用陶把每一块木头、每一处纹理、甚至每一段岁月侵蚀的痕迹都做得跟真品一样，烧好后再如木工般拼凑组合为完整的小学课桌椅，包括以陶烧制的生锈「铁钉」，一根一根钉上去。精密的构图配置、素烧后用刀片一刀一刀刻画出来的木纹笔触，惊人的毅力与细致度让人叹为观止。有时桌上还会留下学生作弊或顽皮的刻字，甚或摆放几块传统豆腐，吹弹可破的粉嫩表层让人忍不住想伸手。

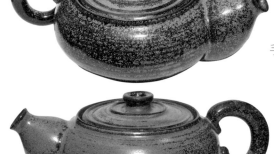

　　2008 年底他在历史博物馆展出「小学的回忆」，一堆老旧的课桌椅、一堆豆腐与略显潮湿腐蚀的木

▲ 陈景亮早期作品与当时多数台湾壶都一样有上釉色（茗心坊藏）。

▲ 陈景亮超写实的豆腐板茶盘与茶壶作品（茗心坊藏）。

托板，比木头还像木头的超写实功力，在偌大的空间以惊人的超写实功力成就「欺骗眼睛的事实」，无怪乎能多次在包括纽约大都会美术馆在内的欧美韩日等知名博物馆，掳获许多收藏家的心；也担任过美国纽约州立大学驻校艺术家，今天还能劳动大英博物馆亚洲部主任为他写序。

这就是人称「茶壶亮」的陈景亮，阿亮的精神就是不断求新求变，正如日本大诗人田村隆一所说：「为了成就一个诗人，必须杀死全世界所有的诗人，必须杀死昨日那个我的诗人。」与其说他是台湾现代壶艺的先驱与开创者，毋宁称他为「超写实的陶艺家」要来得更为恰当吧？

最近去了一趟他位于内湖的顶楼工作室，才发现他从未中断茶壶的创

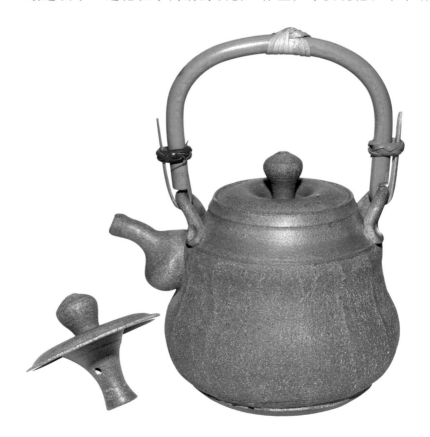

▲陈景亮特别设计的壶盖，能在倒水时不致脱落，并无需盖置即可安放（茗心坊藏）。

作，只是作品较少罢了。他说目前大部分的
精力都花在大型雕塑的创作，做壶太浪费
时间了。不过他也说做壶是陶艺家的基
本功，正如绘画需有扎实的素描基础一
样，认为「会做锅碗瓢盆不见得会做壶，会
做壶的陶艺家更能创作伟大的雕塑」，因为好
的茶壶必须能泡出一壶好茶，由不得天马行空，因　　　　　此
壶艺绝对需要高精密的技术与涵养，说是极致工艺技术也不为过。

　　他随手取出一把壶，跟一般的壶绝对不一样，壶嘴叛逆朝上，大胆的创
意与艺术表现却让我捏了一把冷汗，不会流口水吗？但见他不慌不忙轻松倒
出茶汤，水径往上勾，一滴也没流出，令我大感
惊异。他说这是对自己高难度的挑战，非有
二、三十年的做壶经验不可。

　　陈景亮的壶艺还有很多发明，大多拥有
专利，例如气孔置于把手上的「玄机壶」（弥
补宜兴壶的气孔在倒水时容易被堵住，以致
出水不顺的缺点）、加上了藤制把手以弹力
不使摔破的「茶馏」、气孔在壶钮上不必掀
开壶盖的「懒人壶」，以及仿佛神灯状的｜提
心吊胆壶」等。

　　陈景亮说自己对台湾用情至深，坚持用狮

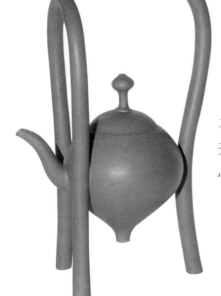

▲陈景亮的玄机壶气孔置于把手，能保持出水顺畅。
▼陈景亮1989年创作的提心吊胆壶呈现流线风格与韵味。

头山的苗栗土创作，只为了「要把台湾的泥土带到世界每个角落」。而作品也多为瓦斯窑或电窑烧造，有次他取出 2011 年客座夏威夷大学时烧就的两把柴烧中型壶，肌理分明的质感却更令人惊艳，果然瞬间「秒杀」落入收藏家手中，因为「二十多年来仅此两把」，更显弥足珍贵。

从一位单纯的壶艺家到无所不「拟真」的陶艺家、到今天国际知名的雕塑家，陈景亮堪称是台湾壶艺家中，最具国际观、也是少数能扬名并讲学于世界各知名大博物馆与大学院校的艺术家。有人批评他后来的作品「看起来像壶却不能泡茶，看起来不像壶却可以泡茶」，他回应说观赏壶是大型创作，可以是茶壶的表情，也可以是雕塑品；国外有许多艺术家用茶壶做为雕塑，做为共通的国际语言，而观赏与实用可以同时并进。他说谋生是一回事，艺术创作则是一辈子的事，不会因生活而改变。因此「以创作的态度做茶壶，以艺术的心境做雕塑」。

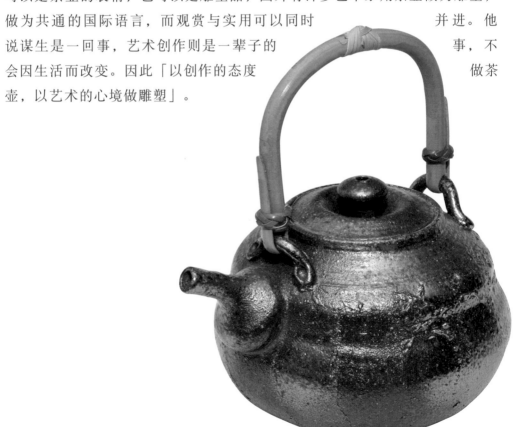

▲陈景亮客座夏威夷大学时烧就的柴烧壶。

2

茶器的
品项与分类

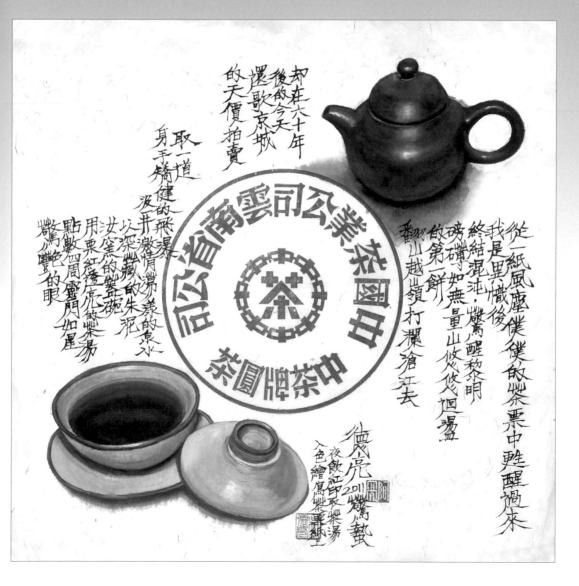

④

陶器
与瓷器

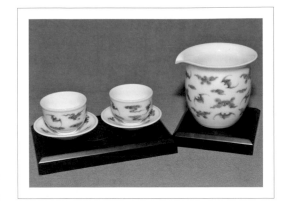

茶器的材质与功能

闽南语和客家话都称瓷器为
「砸仔」，而陶器则称为「粗砸
仔」，以肉眼所见的质地粗细作为区分，令人忍俊不禁。事实上，两者除了
泥料的区别，烧成温度也不尽相同：瓷器是由瓷石、高岭土等组成，外表施
有釉或彩绘的物器，成形则需经过 1280 ～ 1400℃左右的高温烧造。而陶器
则以黏土为原料，烧制温度也较低（一般约 800 ～ 1280℃）。

陶器出现的历史较早，中国河北省徐水县南庄头遗址就曾有一万多年前
生产的陶器出土，且距今八千多年的新石器时代，也已出现大量的红陶、灰
陶、黑陶、白陶、彩陶。而瓷器则迟至商朝中期才开始出现，从当时的原始
青瓷发展至汉代日趋成熟的青瓷与黑瓷、魏晋南北朝的白瓷，并在宋朝达到
完美阶段。今天国宝级的古代瓷器，也大多出自当时或后来的定窑、汝窑、
钧窑、建窑、德化窑、景德窑等。

不过，正如今天中国江苏省宜兴市与江西省景德镇壁垒分明的陶壶与瓷
器，台湾在 70 年代经济起飞、茶艺文化逐渐兴起之初，茶器也分为陶器与瓷
器两大脉络各自发展。两者最大的区别，是陶器除了陶作坊、陆宝、唐盛等

▲ 晓芳窑烧制的红彩青花瓷茶海与杯。

大厂以企业化经营量产外，大多为陶艺家从炼土、养土、构图、设计、拉坯、修坯、烧制，全凭一己之力完成。而瓷器则大多集中在窑厂或中小企业，如安达窑、竹君、茶器改良场、三希陶瓷等，开发与设计后交付拉坯、车坯或灌坯开模、注浆、素烧，再由专人彩绘、上釉或贴花后烧造完成，必须集合众人之力成就。

除了茶壶、茶海、茶杯、茶碗外，茶器事实上还包含了茶船、壶承、茶则、茶杓、茶挟、茶匙、茶漏，甚至烘炉、茶灯、茶刀等。事实上，早在唐代陆羽《茶经》的记载，茶具就包括贮茶、碎茶、煮茶、饮茶，以及添炙茶、存水、放盐、清洗等各种茶具。

80年代以后的台湾，受到茶艺文化蓬勃发展的激励与影响，加上茶人与文化人不断脑力激荡与创意研发，茶器除了用途种类早已无限扩充至数十种以上，素材的选择更大胆颠覆传统，从陶、瓷、玻璃、银器、竹器、木器、玉器、水晶，至锡、铜、生铁、不锈钢等重金属等，不断交互运用及实验，彼此竞艳的造型或色彩、功能等表现更是各具巧思、超乎想象。不仅呈现唐宋以来的最颠峰，并在两岸与日本、韩国、马来西亚等地发光发热，将台湾丰富的茶文化带向全世界。

如何正确选择或使用茶器？陶器与瓷器的优劣如何？尽管见仁见智，不过各种茶器都有其特色，应依茶品的不同来作选择。例如陶制茶具的质地致密，又有肉眼看不见的气孔，能吸附茶

▲ 质地致密的陶壶是目前使用最多的茶具。

汁、蕴蓄茶味，且传热缓慢不致烫手，即使冷热骤变，也不致破裂；通常用来冲泡冻顶茶、铁观音等浓香型半发酵茶，或后发酵的普洱茶最能展现茶味特色。而瓷器茶具无吸水性，音清而韵长，能反映出茶汤色泽，获得较好的色香味，适用于冲泡轻发酵、重香气的高山茶、文山包种茶等。

　　至于有人冲泡龙井、碧螺春或茉莉花茶等绿茶，喜欢用玻璃茶具，则多半以视觉考量为目的，观看茶叶在整个冲泡过程中的上下穿动、叶片逐渐舒展的情形，以及吐露的茶汤颜色等。据说东方美人茶的由来，就是19世纪初英国皇室以透明水晶杯冲泡来自台湾新竹的膨风茶，看到五色缤纷的一心二叶在杯中曼妙舞动而命名。

百家争鸣的台湾陶茶器

　　严格来说，做为陶器的土质只有两大类，即砂质土（如紫砂）与泥质土（如朱泥、苗栗土、北投土等），砂质土具透气性，煮东西不易破，因此中国远古彩陶时代常见以「陶鼎」来煮食，缺点则为容易渗水；泥质土则不会渗水，但不适合煮食。至于今日陶艺家所使用的陶土大多为两者混合，砂与泥只是比例的问题罢了。一般来说，砂质土烧制的茶壶适合冲泡老茶、熟茶；而泥质土茶壶适合轻发酵茶类。

　　目前台湾茶器也以陶器为多，尤其近年台湾陶壶风靡对岸，价格也节节攀高，使得陶艺家纷纷投入茶器的创作，几乎每两位陶艺

▲ 发色鲜艳的民初青花大龙罐。

家就有一位做壶，呈现百家争鸣的盛况。台湾陶艺学会理事长游博文认为，陶壶创作的表现形式不外以下十种：功能性创新（如陈锦亮的懒人壶、邓丁寿的古逸壶等），胎土质感、烧成质感（如盐烧、熏烧、柴烧、还原烧等），釉色、造型、刻画表现（书画、诗词、彩绘、浮雕或镶嵌等），不同技法或材质结合（如陶壶以树枝或金属作为提把等），雕塑性非实用壶（如李茂宗的手捏壶），以及实用壶的观念性呈现等；而其中造型与釉色表现则是台湾壶最亮眼的两大主轴。

如何选购一把实用的陶壶

面对市面上琳琅满目的众多陶壶，消费者应如何选出最适合自己的茶壶？其实无论宜兴壶或台湾壶，首重健康与安全无虞：先将茶壶以沸水冲入，约 60 秒后倒入杯中，将茶壶凑近闻闻看有无异味，避免购入掺有塑料或其他有害人体的重金属或化学染料等。再将茶壶倒出的水轻啜入口，与一般饮水机或大壶煮沸的开水做比较，若水质明显改善（如自来水原本的消毒味大幅减少、水质变软甚至微甜、苦涩味降低等），代表茶壶本身的坯土较为纯净且泡茶必有加分效果，反之则不宜作为饮器。

其实台湾几家茶器大厂如陶作坊、陆宝等，量产茶器大多附有各种安全认证标章，如铅镉测试报告安全检验、陶土化学成份分析、远红外线放射率证明、SGS 国际安全

▲ 陈景亮的懒人壶有中空的壶盖，不必掀开即可置入茶叶冲水。

标准认证等，选购时自然就安心多了。

再来是茶壶的实用性：选出几把安全健康的陶壶后，可先依个人执壶的习惯看看是否顺手？再看是否「出水3吋不开花」？即举起茶壶距离杯口3吋的高度往下注水，出水必须顺畅不分岔，水柱饱满呈抛物线，且不会有水从壶嘴或盖缘漏出；断水时能否及时煞住而不致有余水滴出？以上细节都考验茶壶做工的精准与细致度，消费者千万不可看到外型漂亮就贸然购回。当然，纯粹以收藏为主的非实用型概念壶或观赏壶就另当别论了。

最后才是茶壶的艺术性：以上二者都通过考验后，消费者再依个人的喜好与品味，挑选出造型、创意、釉色或材质都让自己赏心悦目，甚至与自家装潢或茶桌茶柜摆设、色系风格都能贴切融入的茶壶。

青花瓷、粉彩、斗彩与贴花

风靡两岸四地的一曲「青花瓷」，亚洲小天王歌手周杰伦悠扬的歌声中，方文山精彩的歌词「素坯勾勒出青花笔锋浓转淡，瓶身描绘的牡丹一如你初妆」尤其令人沉醉在

▲ 实用的茶壶必须「出水3吋不开花」且能瞬间断水。
▼ 盖碗的正确冲泡方式。

悠远的古代；不断重复的「天青色等烟雨，而我在等你」更不知让多少情侣为之疯狂。没错，青花瓷器远从中国汉代逐渐发展，宋代就已有了纯熟工艺。斗彩则形成于明代宣德年间，粉彩更迟至清朝康熙中期才创烧；此外还有五彩、素三彩、珐琅彩等。

至于台湾现代瓷器则以青花、粉彩与斗彩三种手绘茶壶最为常见：青花属釉下彩瓷，是用含氧化钴的钴矿为原料，在陶瓷坯体上描绘后上一层透明釉，经高温还原焰一次烧成。由于钴料烧成后呈蓝色，具有着色力强、发色鲜艳、烧成率高、呈色稳定的特点。

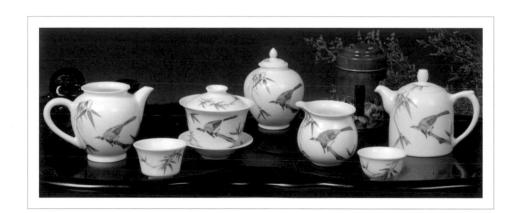

▲ 臻味号吕礼臻的手绘青花瓷茶器。
▼ 将哥窑李鸿钧的粉彩瓷器茶具组。

粉彩是用一种「玻璃白」的粉剂，与其他的色釉结合后产生粉化作用，能够使红釉呈现粉红、黑釉呈现灰黑，并使得所绘花鸟具有立体感。而斗彩则是釉下青花与釉上彩相互斗艳的彩瓷工艺，先以釉下青花勾绘图案轮廓，喷上透明釉经高温烧成后，釉上再以各种彩料填绘并经低温成型。

曾任中华茶艺联合促进会总会长的吕礼臻，70年代末期即以「竹君」为品牌，搭配不同茶品，开发出不少至今仍让人赞不绝口的手绘瓷茶器，包括青花、粉彩、斗彩等；自行设计营销，绘图与拉坯、烧窑等后制则委外完成。他说基本上陶器可以由陶艺家一己之力完成，但瓷器则需要较细的分工。

竹君的手绘茶器当时除了供应国内茶艺馆与茶行外，销往日本、韩国与中国大陆等地也占了很大一部分。尽管后来竹君交予女儿经营，但吕礼臻说两岸茶人依然怀念早年的作品，称为「老竹君」以区别今日的「新竹君」；因此近年又恢复茶器的研发与制作，以「臻味号」为名对外营销。将瓷器的「细致感」淋漓尽致地呈现，让爱茶人享受胎土与釉色成就的醇厚与温润感，强调「从传统中走出新意」，希望以瓷器特有的洁白细质，

▲ 手绘瓷杯（左）、贴花瓷杯（中）与刻绘陶杯（右）三者的比较。
▼ 以热转印贴画的马克杯（左为德亮水彩作品授权东华大学制作／右为油画大师潘朝森作品）。

展现现代台湾的文化精神。

　　可惜近年许多业者为节省成本而纷纷作粗，甚至不惜以「贴花」方式表现。贴花属于「水」转印，必须再经窑烧，笔者每次新书发表会所用的纪念杯组，杯面的字样就是以贴花后烧造完成。不过却与一般礼品业者以「热」转印方式，将图案直接印在马克杯或瓷壶上截然不同，看倌可千万别弄混了。

　　瓷器的成形也有拉坯、车坯与灌坯三种，通常在量少且要求「薄」的情况下使用手工拉坯，灌坯即一般常见的翻模注浆作法。至于车坯制作成本虽低，但开发成本则最高。

▲ 竹君的斗彩瓷茶器，釉下青花与釉上彩相互斗艳。

⑤ 茶器成形方式

手拉坯成形

还记得90年代的卖座电影「第六感生死恋」吗？当主题曲「奔放的旋律」（Unchained melody）悠扬响起，女主角黛咪·摩尔以辘轳拉坯制陶，男主角则在身后深情款款揽腰环抱，柔美的情境不知吸引了多少爱恋中的男女，据说当时也引发了全球一股学陶热潮。没错，拉坯正是目前使用最广泛的一种陶艺成形方式，从古老的手转辘轳、近代的脚踏辘轳，到今天的电动辘轳（拉坯机），几乎已成了陶艺家必备的工具。

手拉坯成形是远在五代就流传至今的古老技术，适用于茶壶、茶碗、茶仓、杯具等圆形器皿的成形。陶艺家在转动的轮盘上借旋转之力，用双手将泥料拉制成各种形状的坯体，待作品阴干后再使用修坯工具进行外型旋削修整，称为「旋坯」，所谓「三分拉七分旋」，旋成的坯才能达到造型准确、线条流畅，以及表面光洁、厚薄适中的要求。壶身完成后仍须再以繁琐的功夫配置壶嘴、提把、壶钮等。

手拉坯制作的壶形完全操之在艺术家的巧手，纯熟的技术全凭经验的累积。由于是手工

▲ 早年中国式脚踏辘轳（苗栗陶瓷博物馆藏）。
▼ 日据时期台湾使用的日式脚踏辘轳（苗栗陶瓷博物馆藏）。

手感制作，即便有心拉制两件以上相同的茶
器，作品的高低、大小、轻重或形体也不免
出现落差。因此近年有些壶艺家受订以「手
工量产」制作数十件同样的茶壶，或 2011 年
当代陶艺馆举办「百壶展」，要求每位艺术
家制作百件相同款式的茶壶参展，就十足考
验了手拉坯的功力。

拍身筒挡坯成形

拍身筒挡坯技法是近代宜兴紫砂壶最常
见的成形方式，文献记载「供春断木为模，
以范壶形」，可知最早所用模具为木模，后来才有石模，至今日则普遍改为
石膏模做为准型工具，再拍打成形。

因此今天所谓挡坯，就是用石膏制作一个内空模具，内空部分与设计的
壶体大小形状完全一致。并将泥条打成泥片，切割整齐后圈成圆筒。拍打成
身筒的尺寸后直接放入模具内，用手由内往外挤压成型。

目前担任新北市茶商公会理事长、在中和市开设「唐泉茗
茶」的林靖崧，就是台湾极少数以拍身筒挡坯技法制作宜兴
壶的名家。他从 1992 年开始前往
宜兴，成了当代紫砂壶大师吕尧
臣的海外首席弟子，凭借多年

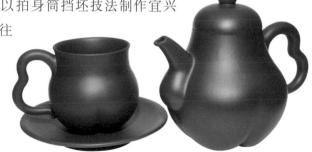

▲壶艺名家章格铭以现代电动辘轳拉坯制壶。
▼林靖崧巧妙融入人体线条的紫砂壶组。

的制陶与设计经验，自 1998 年开始学习紫砂成陶的技法与知识，潜心磨练制作技巧。目前已卓然成家，成就个人紫砂壶创作的独特艺术风格，并在 2001-2004 年连续获得第三、四、五、六届「中国工艺美术大师精品展」金奖；2001、2002 年第一、二届「杭州国际民间手工艺品展览会」金奖，以及 2002 年中国宜兴茗茶博览会「中国紫砂艺术精品展」金奖，名气也从对岸红回台湾。

林靖崧表示，宜兴壶制作必须先将泥条拍打成平整的泥片，并圈成圆筒，一手在圈内辅助转动，另一手以拍子不断拍打，称为「拍身筒」。在模具尚未问世以前，凭借精准的拿捏就可以直接拍打挤压完成壶形，此即一般收藏家口中的「纯手

▲拍身筒技法必须先将泥条拍打成平整的泥片（林靖崧示范）。
▶将泥片切割整齐后圈成圆筒。
▼拍身筒就是一手在圈内辅助转动，另一手以拍子不断拍打成形。

工制壶」，收藏价值最高；当代紫砂壶大师顾景洲生前留下的作品，就几乎都是以手工拍身筒方式完成。

不过并非所有壶款皆能独立以手工完成，纯手工制壶仅限于常见的传统壶，或形体没有太大变化的壶身。以他自己为例，近年得奖的几组作品由于形体复杂度甚高，就非借助模具不可。

林靖崧补充说挡坯模具并非唾手可得，仍须由作者自行设计，进行捏塑填补、雕刻等「打剁」工序，将创作理念与构图制成「母模」，再交由模具师翻成石膏模，经由模具准型将身筒拍就的泥片放入坯体，由内往外挤压「挡」坯成形。因此如果对传统工艺了解不够深入，或母模设计制作不佳，一样无法制作出好壶。因此有人说「纯手工作品重在艺术韵味，挡坯作品则重在实用与工整」，两者均为传统宜兴紫砂的创作方式。

以一位非宜兴出身的台湾艺术家，林靖崧创作的紫砂壶特别崇尚器型力度以及动感美学的展现。以「春华姿韵」系列为例，就巧妙融入了人体线条与人文气息，彰显传统技法脱颖而出的现代张力，且兼顾实用性，堪称陶都宜兴近代名家的最大异数了。

手捏成形

手捏陶器是人类最早也最个人化的直接塑形方式，今天尽管各种辅助工具日新月异，仍有部分陶艺家坚持以手捏制壶，除了表现肌理分明的质感，也希望能恣意挥洒，创作出独一无二的艺术品。

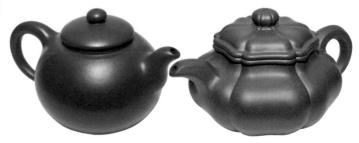

▲林靖崧以拍身筒纯手工完成的传统壶（左）与挡坯成形的葵仿古壶（右）。

例如被誉为「台湾现代陶艺开拓者」的当代陶艺大师李茂宗，所有陶艺作品就全以双手捏塑而成。早在 1968 年就已入选「意大利世界陶艺展」，1969 年又在德国「慕尼黑国际陶艺展」勇夺金牌奖，从事陶艺创作 40 年来获奖无数，作品被英国大专教材选用，长久以来也一直以专家身分担任「联合国开发计划署陶艺顾问」，在全球各地推广

陶艺教育。1989 年起也不断受邀赴中国中央工艺美院（今清华大学美院）、中央美院、景德镇陶院等院校讲授现代陶艺、培育陶艺人才。

尽管从事陶艺创作 40 年来从未制作茶器，但李茂宗早在 1987 年就以联合国陶艺专家的身分，应中国轻工部之邀前往景德镇、宜兴、石湾等陶瓷重镇开办「现代陶艺讲习班」，当时宜兴除了顾景洲已退休未克参加外，今天赫赫有名的紫砂制壶名家，包括蒋蓉、徐汉棠、徐秀棠、吕尧臣等几乎全部都曾聆听讲课。

李茂宗回忆说授课内容为「陶瓷设计与陶艺创作」，对当地茶器艺术水平的提升深具意义。当时他也积极鼓励并要求学员在制壶前先行设计绘图，从陶瓷平面、侧面与立面图等，无不费心教导。他说来年再度前往宜兴时，蒋蓉还兴冲冲取出设计图要他评分。因此作为我亦师亦友的大哥兼好友，每

▲ 李茂宗与他的现代陶艺创作。

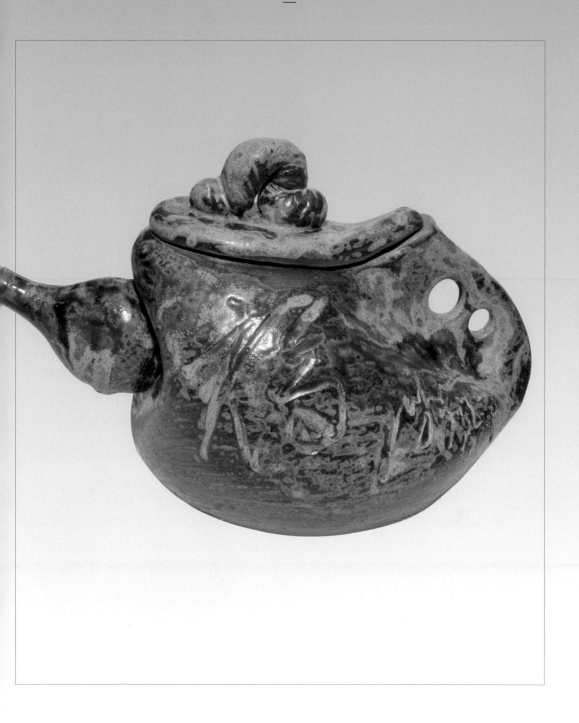

▲李茂宗的手捏创作壶。

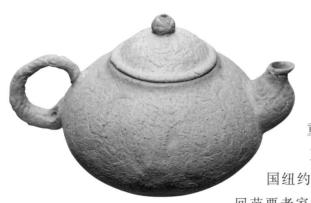

当被我揶揄「爱喝茶却从不制壶」时，总会拿出这段历史，郑重其事告诉我「李茂宗对当代茶器也曾有重大贡献」。

直至2012年春天，长期定居于美国纽约，去年才卸下联合国顾问一职，返回苗栗老家短暂休假的李茂宗，终于禁不住我的再三怂恿，在新北市安坑的「和成窑」以手捏方式制作了生平第一批茶壶，粗坯经修饰、素烧后再施釉彩，完成后的茶壶果然令人惊艳，他特别命名为「壶里壶涂」。

有人说「不用『玩泥』的心情，无法接受李茂宗陶艺的多样变化与自由洒脱；但没有『专业』的认知，又很难体认他在玩陶弄釉间所蕴藏的高度技巧与匠心」。用相同的标准去看他数十年来唯一的系列壶作，就能感受他一向喜欢自然却不受自然所限的「破土而出」创作理念。

此外，家中收藏不少古董级名茶，对陈年老茶有高度品味的「壶翁」邱显裕，则认为传统手拉坯壶或灌浆壶，根本无法满足自己对品味的严苛要求，因此干脆自己「下海」，认真研究泥坯多年以后，终于以自创的手捏壶打开一片天，不仅「独乐乐」在艺文界引起骚动，还「众乐乐」地组成「叭哩砂手捏壶协会」，「玩」得不亦乐乎。

▲ 壶翁邱显裕的手捏茶壶。
▼ 李茂宗的手捏壶里壶涂系列。

邱显裕说叽哩砂手捏壶，全靠双手十根指头细
心捏制，一气呵成，因此处处留有手力、
手感、手迹，壶壁陶土兼具薄、轻、
密、硬的特性，更具备拙朴温润的
艺术观赏性。

其实邱显裕手捏壶最大的特色
在于壶胆呈蜂窝状鼓起，壶嘴则取自
鸽子颈部造型，壶肚饱圆，因而出水流畅，淙淙有劲。而且手捏陶土密度高、
保温性优，不会骤然降温；再加上良好的透气性，茶叶自然能够充分舒展了。

注浆成形

注浆成形通常用在大量生产的陶瓷器皿上，除了陶瓷大厂不断开发新产
品，再普遍翻坯复制营销外，近年也有越来越多的陶艺家投入，如邓丁寿、
章格铭、麦传亮、江玗等人，尽管从未停止手拉坯的创作，近年也纷纷投入
注浆成形的壶艺制作。其中有直接授权厂商量产营销，也有将设计原型交付
翻模投产者，更有自行招募员工设厂生产另立品牌者，让消费者能以较为平
易近人的价格，享受名家制壶水平之上的艺术性与实用
性。

以「台湾民窑」主人麦传亮为例，十多年来
尽管偶尔也拉坯做壶，但纯粹给自己泡
茶使用。延续至今天坚持「只卖创意」，

▲ 麦传亮以注浆方式量产的台湾禅纳杯。
▼ 章格铭「迷工」翻坯注浆量产的茶壶比起拉坯壶毫不逊色。

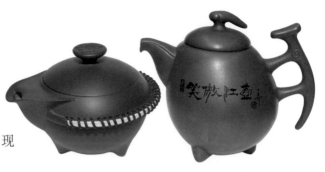

卖灌浆成形的创意壶，并逐一申请专利，因此造成壶艺家屡屡以发明获奖、而非以艺术创作获奖的有趣现象。

其实无论手拉坯、挡坯、手捏或注浆翻坯成形，只要兼具实用性与艺术性，都可称为壶艺创作。例如邓丁寿早年红遍对岸的古逸壶，或近年的「新概念壶」与「笑傲江壶」；江玗「法窑」的红钧釉壶，以及麦传亮的「台湾禅纳杯」等，尽管均以注浆方式量产，依然深受爱茶人的肯定。正如当代陶艺馆在2011年举办的「百壶展」，就仅仅要求每位艺术家缴出相同的百件茶壶，并不限于任何成形方式。章格铭甚至在北海岸租下废弃小学偌大的校园与教室，做为咖啡屋与工厂，雇请大量员工投产，堪称勇气十足。

模具注浆法生产流程，通常先按产品设计进行雕塑造型，将水与坯体混合后制成泥釉，再倒入高吸水性的石膏模中，翻制模具后，再将调配好的泥浆注入模中，晾干后脱模。不过成形后通常必须对坯体进行整修，最后经窑烧而成产品。

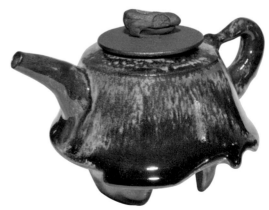

▲邓丁寿注浆成形的新概念壶（左）与笑傲江壶（右）。
▼江玗注浆成形的红钧釉壶从配土、配釉、烧制都亲力而为。

6 金属、石雕
与玻璃茶器

铁壶与银壶

尽管中国早在 500 年前的明代，民间就已经普遍使用铁壶，但今天市面上所流行的铁壶，或不断转手炒作的老铁壶，几乎都来自日本，包括日据时期引进台湾，煮水用的「铁瓶」与泡茶的铁制「急需」在内。2009 年中国嘉德冬季拍卖会上，一把日本「祥云堂」的「宝船贺寿」铁壶以 350,000 元人民币成交；2010 年西泠秋拍的「大国寿朗」铁壶，更拍出 952,000 人民币的天价，令不少专家跌破眼镜。

其实在今天的两岸市场，日本铁壶大多以京都铁壶（简称京铁）或南部铁壶（简称南铁）为主流，尤其早期京铁著名的「龙文堂」与「龟文堂」更是炙手可热。二者均以生铁为材质，但唯恐蒸气熏蒸导致铁盖生锈，因此壶盖大多为铜质，此外还有所谓「七宝铜盖」，由 7 种金属熔铸车制而成。

话说龙文堂创始于江户末期（约 19 世

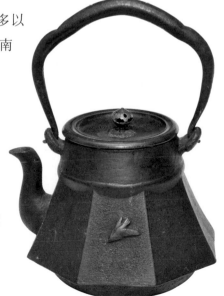

▲日本龙文堂的老铁壶近年已成为两岸收藏家的抢手货（茗心坊藏）。

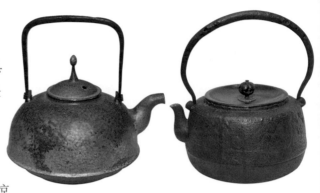

纪中期），以脱蜡铸法闻名，即铁壶铸造后必须敲碎模具才可取出。而南部铁壶则是岩手县的地方特产，至今已有400年历史，尤以「盛荣堂」、「盛峰堂」、「千草」等最具规模。因此2011年震惊全球的日本311大地震，首当其冲的岩手县受灾严重，不仅导致铁壶大幅减产，连带也让两岸炒家有了更多的话题空间。

一般来说，老铁壶烧水可以达到97℃，甚至100℃以上，可以达到软水效果，而且蓄热能力强，特别适合冲泡老茶或煮茶使用。也有茶商宣称以铁壶煮水能够释放出二价铁离子，形成山泉效应，使水「口感厚实、饱满顺滑」，信不信由你。

台湾也有铁壶的制作吗？答案当然是肯定的，在中台湾的大甲，就有一位以铁壶和铁炉为创作主题的艺术家，制作的铁壶不仅风格迥异于日本铁壶，更跳脱单纯的实用层次，达到艺术创作的境界，让两岸爱茶人与收藏家为之惊艳。

他是黄天来，「大甲铁壶」工作室主人，尽管近年才因频频荣获大奖受到各方重视与肯定，但默

▲黄天来的铁壶（左）与日本铁壶（右）风味全然不同，却更具艺术价值。
▼黄天来的铁壶与铁炉呈现色彩斑灿的美感（荷轩艺廊藏）。

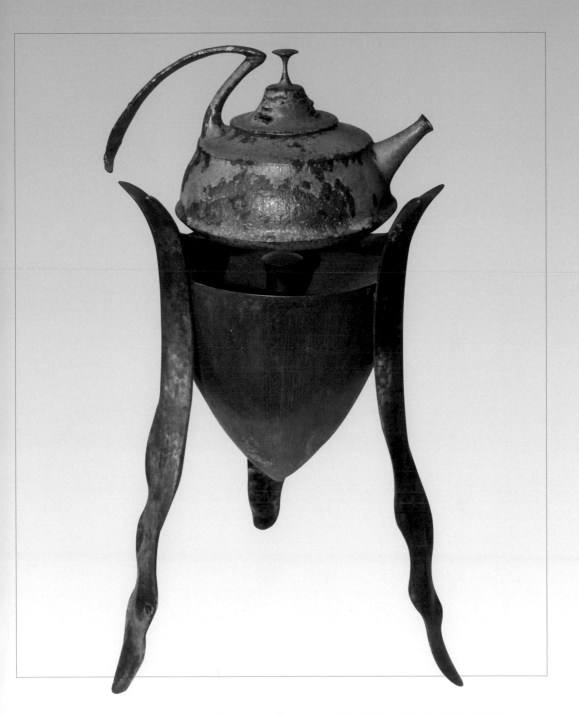

▲黄天来的铁壶大多包含铜鼎三脚造型的铁炉（荷轩艺廊藏）。

默从事雕塑创作已近 30 年，从 17 岁以学徒的身分北上习艺，包括玉雕、石雕、中西绘画以及人体雕塑等，直到 31 岁才回到台中大甲，白天在工厂工作，晚上利用闲暇创作铁雕。由于喜欢喝茶，认为「光有好茶与好壶不够，烧开水的壶也很重要」，就这样开启铁壶创作的动机，从此义无反顾地「撩落去」。

兼具艺术性与实用性是黄天来铁壶的最大特色，色彩尤其斑灿夺目，不同于日本铁壶始终如一的单色呈现。且所有系列都搭配完整组合的炉座，材质则包括生铁、铜与不锈钢等材料。从蜡模成型、沾浆、脱蜡、烧结、喷沙、酸洗、整型、研磨、抛光等，除了创作前的构思与布局，还要面对熔炉猛火烈焰的千锤百炼，每套铁壶都要将近 40 道繁复工序，而且全为纯手工制造，因此产量极为有限。

黄天来的炉座大多为古老铜鼎三脚造型，将浓浓的乡土情怀融入现代感十足的美学风韵，与铁壶结合后，独树一格的造型与色彩，更有着强烈超现实主义的趣味，无怪乎能够连续以 9 件作品荣获大奖，也让我对他的艺术品味大为折服。

除了铁壶，金属茶器还包括银壶、铜壶与纯金制壶等，不过目前风靡两岸的，仍是以铁壶与银壶为主，而市面上银壶也多来自日本。其实台湾鹿港也早有纯手工银壶的制作，只是被日本银壶的大军压境掩盖光芒罢了。

▲ 日本的老银壶近年也炙手可热（茗心坊藏）。

石雕茶器

好山好水的台湾东部花莲，早年不仅以大理石、玫瑰石、猫眼石闻名，近年也成了世界驰名的石雕之乡，所谓「花莲的石头会唱歌」，每年在花莲举办的国际石雕艺术节或国际石雕双年展，总会有许多来自全球的艺术家群聚一堂，彼此创作竞艳，好不热闹。

花莲土生土长的我，小时候虽不懂茶，但常见大批日籍观光客在艺品店购买石壶，价格不菲；老家的玻璃柜也曾摆放一只大理石雕的茶壶，印象中似乎是某年教师节，县府致赠给各级学校校长的礼物，显见花莲石壶产业由来已久。

因此有人说石壶的发展在台湾约 20 几年，其实应该更早才是。早年大多为喜欢喝茶的石雕家，依宜兴标准壶的形状雕刻而成。金门出身的艺术家廖天照在 1998 年，曾经以玄武岩雕出全球最小的石雕茶壶，长与高各 1.8 公分、宽 1 公分，仅能容纳三分之一片茶叶与两滴眼泪，而且在出水时还会发出鸟鸣声，因此被列入金氏世界纪录而声名大噪，其实当时廖天照已创作石壶达 10 多年了。

场景拉回至花莲，石雕名家黄枕贤为了保持矿石的含铁量，多年前开

▲ 黄枕贤专注地为石壶抛光。

始以花莲原产的「墨玉」龟甲石材，直接雕刻为壶。由于含铁量特高，茶壶竟然可以直接吸附磁铁，透光性也奇佳，茶叶与茶汤在壶内清晰可见，令人啧啧称奇。东霖茶业的谢胜腾则极力推荐说，日本人一向喜欢以铁器煮茶达到软水效果，显见铁质对人体健康是正面的。

我因此特别找到了黄栊贤位于花莲市郊的工作室，希望一窥究竟。他说墨玉属于花莲特有的天然矿石，高含铁量软化水质的功能应超越宜兴壶；且由于毛细孔细密而不会吸味，高密度与高硬度让壶不仅可以达到保温效果，且越养越漂亮，又不担心热胀冷缩的问题。在冲泡茶叶时，利用壶内高温将茶香充分溢出，使泡出的茶品甘醇无比。

黄栊贤说他原本在父亲的熏陶下从事石雕创作，由于喜欢喝茶泡茶，经常花费大笔银子买壶而遭到太太斥责，干脆自己下海，凭借多年的石雕经验雕刻石壶。开始时选择石材就大费周章，从最常见易裂的木纹石，到硬度与Q度均属上乘的花莲墨玉、埔里黑胆石、东海岸特有的硬砂岩等逐一尝试，再依石材的不同特性分别雕刻茶壶、茶盘或其他茶器。

但要将硬梆梆的石头精雕为滑顺圆融的茶壶可不容易，从裁石到完成，需经车

▲黄栊贤的石壶透光性奇佳，茶叶与茶汤在壶内清晰可见。
▼黄栊贤的石雕茶海也深具美感与实用功能。

制粗坯、精磨成形、抛光及钻孔等，成形后且不用化学剂打光，完全以手工磨亮。原本笨重的石头琢磨成壶后，放在手上既薄又轻巧，原来壶壁仅有1毫米多的厚度，让我大感惊奇。

迫不及待倒入沸水冲泡，但见壶内的茶叶在穿透的光线中逐渐舒展，香气如看不见的涟漪般层层扩散，待金晃晃的茶汤如抛物线般释出，又是一个惊叹号。

受限于石材易裂的特性，黄柭贤说石壶的制作失败率特高。但更让我瞠目结舌的是他打网孔的功夫，原来为了避免茶叶阻塞，他在壶嘴滤孔上猛下功夫，目前纪录是每平方公分可钻上43个孔，

▲ 黄柭贤的石雕茶壶作品「福报」。
▼ 黄柭贤的石雕茶壶作品「谢谢」。

每把石壶最多可达 280 个滤孔，令人难以想象。但付出的代价是：除了 20 年的青春，也赔上了原来媲美飞行员的眼力，更不知钻坏了几百支石壶，且每把壶光是钻洞就需费时一个星期以上。

曾经荣获两岸石雕交流展的银牌奖，黄栊贤也擅于运用中国传统文字的象征寓意来创作并命名，例如他在壶身刻上两只螃蟹，取谐音命名为「谢谢」；而以镂空方式雕出一只蝙蝠环抱茶壶，就取名为「福报」，让人不由得会心一笑。

玻璃茶器

中国古称玻璃为流璃或琉璃，且早在唐朝就有琉璃茶具的制作，至元、明两代已有大型琉璃作坊出现；清朝康熙年间更设有宫廷琉璃厂，可惜多半只产制琉璃艺品，琉璃茶具始终未能量化而无法形成规模。

今天台湾拥有首屈一指的玻璃工业，新竹市也有座漂亮的玻璃工艺博物馆，玻璃器皿与茶具在日常生活中早已随处可见。由于玻璃质地透明且可塑性大，制成形态各异的茶器可以呈现不同风貌，尤其能在冲泡过程中观看茶叶的舒展舞动，

▲养心堂晶莹剔透的纯手工玻璃茶器。
▼养心堂的玻璃茶器以金水成就壶把的贵气。

因此近年也逐渐受到消费者的欢迎。

目前台湾玻璃茶器的产制，主要集中在台中的「养心堂」与莺歌的「宜龙」两家。而以养心堂的纯手工制作茶器最为精致亮眼，主人边正是中台湾著名的茶人，手中藏有不少陈茶与名壶，平日对品茶也极为讲究，却在 13 年前投入玻璃茶器的产制，引人好奇。

边正解释说泡茶多年后，深深体认传统工夫茶的难度高，不同的茶种必须迁就不同泥料的陶壶或瓷壶，往往让初学者却步。但玻璃茶器除了清香茶品最能淋漓尽致表现香气、聚香效果明显外，冲泡其他茶品也都能有 80 分以上的表现，失分率较低。尤其玻璃晶莹剔透的特性更可以精准置茶，而不致有置茶量太多或太少的失误；汤色也可以一览无遗，清浊度立见分晓，茶品若有杂质也无所遁形，因此他说玻璃茶器可以充分让茶品原味重现，这是一般陶瓷茶器无法全然做到的。

至于坊间常见量化的玻璃产品，除了价格较低、精致度也明显不足外，与养心堂的纯手工茶器究竟有何差异？边正说设计完成后，首先得严选膨胀系数低、不易碎裂或质变的高硼硅玻璃，裁取无气泡、无杂质的精华部分，并以 1400℃ 的高温塑形，置于 560℃ 的保温炉内 10 小时后再退火，并逐一以烈火抛光，才能成就亮丽璀璨的茶器。因此不仅可以在瓦斯炉、电炉上烧煮，耐

▲养心堂的玻璃茶壶可以观看茶叶的色泽与舒展变化。

高温达 400℃，且泡茶后不会残留茶垢或水垢。

简易泡好茶——飘逸壶

此外，也有使用食品级耐高温达 130℃的 PC，加上瞬间耐温差 150℃的直火型烧杯玻璃，纯粹以方便、轻松泡好茶为考量的「飘逸壶」。

「如何让不懂泡茶的人，也能享受喝茶的乐趣？」从「黑手」起家，曾在「陆羽」学茶受挫的沈顺从认为泡茶如果始终停留在繁复难懂的「境界」，喝茶人口就永远无法提升。因此尽管只有小学毕业的学历，沈顺从却善用他的「金头脑」发明了飘逸壶，让泡茶变得轻松简易，即便「菜鸟」或初次喝茶的老外，都能随手泡出一壶茶香四溢的好茶。不仅勇夺 1987 年日本国际发明展、1988 年匹兹堡发明与新产品展、韩国国际发明展等大展金牌奖，2010 年也荣获台湾文创精品奖与金点设计奖的肯定。

飘逸壶第一代于 1985 年即取得专利，设计完成后交由厂商制作零件，再自行组装。目前每月大约有二、三万个的销售业绩，包括外销日本、韩国、大陆、香港、加拿大、美国等地。他也颇为自得地表示，只要有华人的地方，就会有飘逸壶，目前已步入第四代了。

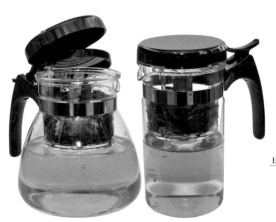

沈顺从说飘逸壶耐高温且没有毛细孔，可以轻易泡出茶叶的滋味。而独创的「挡水原理」，更不致担心茶叶浸泡太久造成茶汤苦涩。在注重生活品味的今天，希望能为繁忙的现代人提供另一种喝茶的情趣，并喝出健康与美味。

▲ 沈顺从的飘逸壶与飘逸杯让人可以轻松泡出好茶。

大肚裡有船
航行漿湯裏
弗屆的水域

當春天在龍井
綻放飽滿的新芽
西湖曼綠的水面
旗槍徐徐釋放
雨前的圓潤
巖月色共舞

轉向婆種的峨嵋
與浮塵子共謀
吻醒東方美人
金色琥珀的幽雅

綠葉紅鑲邊包裹
豐滿邪不失婀娜
邪那凍頂餘韻
都留在大肚裡

⑦ 功能与材质
的创新

古逸壶与玄机壶

一个非手工拉坯的翻模量产茶器「古逸壶」，能在数年前风靡台湾与日本，更红遍对岸与东南亚壶艺市场，光芒且数度凌越传统宜兴茗壶，令人深感不可思议。原创人邓丁寿解释说，传统品茗小壶都是依流（壶嘴）、钮（壶盖）、耳（提耳）三点金的格局制成，考虑茶汤流出的流畅、钮盖的造型与实用，以及提耳的美观易握等。不过随着茶艺的精致化，茶壶除了注重实用性，更被赋予艺术性，于是有了「实用壶」与「观赏壶」的区分，但仍逃不出三点金的格局。传统茗壶的最大缺憾，在于沏茶时从壶嘴倒出的水流不易掌握，不仅易洒出杯外，壶盖也容易脱落导致破损。

而邓丁寿所设计创作的古逸壶，却完全颠覆了中国数千年来的传统形式，外观不见壶嘴，利用气流对流与物理学的「虹吸原理」，将壶嘴由传统的壶身侧套移至壶底正中，与壶盖上所设计的小气孔相配成垂直线贯穿。并在壶身底部设计专用气密座配合，使壶身与底座呈现绝对弥合的密封状态：当壶中注满水时不致从壶底部渗漏，而当需要品饮、倒出茶汤时，只要以食

▲没有壶嘴而从下方流水的古逸壶，彻底颠覆了中国数千年来的茶壶型制。

指按住壶盖上的气孔，弹指开合即可运用自如地将茶汤倒出。既可有效控制茶汤量，使茶汤直落杯中而不必担心茶水外溅，更不会造成壶盖脱落。更因壶身高度气密而较能保留茶叶香味，使泡出的茶汤比传统茗壶更加香醇。

匠心独具的古逸壶设计，自 1992 年问世后，不仅让邓丁寿获得台湾 15 年的专利权，也陆续取得中国大陆、日本等国的专利，其间也曾透过新加坡茶艺协会的推广及代理，销售到马来西亚、新加坡等地，年销售量约 6000 把。此外他也设计研发了多种相关产品如烘炉、灯具等，充满禅机的意境广受各地茶艺馆的喜爱。为了控制质量与市场流量，邓丁寿的古逸壶每年都会推出 6 至 7 种新款，每款产量最多不超过 750 把，并分天、地、人号，在台湾莺歌以模具生产后平均销售至亚洲各国，不使市场过度集中。他颇为自得地表示，自己应可说是数百年来，改变中国茶器机能的第一人了。

红遍对岸大半边天以后，邓丁寿还曾风光应邀前往北京展出，并惊动当时的海协会副秘书长唐树备前往捧场致

▲ 邓丁寿的古逸壶每一把的造型也多深具创意（茗心坊藏）。
▼ 邓丁寿翻坯量产的古逸壶每件都经过精心绘图设计，产品可说无懈可击。

词。之后且立即有台商邀他前往苏州，在世界文化遗产之一的「周庄古镇」成立「邓丁寿茶艺馆」与陶艺工作室，吸引中国各地陶艺家慕名前往接受他的教导。

此外，在新北市安坑的「台湾民窑」，主人麦传亮也有个「玄机壶」，不过却非陈景亮将气孔置于把手的玄机，而是利用虹吸原理从壶底出水的玄机，机能上与邓丁寿的古逸壶十分接近，且一样拥有10年的专利权。两者最大的不同，是古逸壶用手指控制气孔来做出水或断水：当需要品饮、倒出茶汤时，

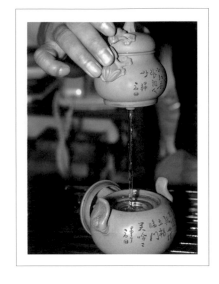

只要以食指按住壶盖上的气孔，弹指开合即可运用自如地将茶汤倒出。而麦传亮的玄机壶则是利用壶身与壶盖相通的洞口，藉由开关壶盖而出水或断水，既可有效控制茶汤量，使茶汤直落杯中而不必担心茶水外溅，更不会造成壶盖脱落。并因壶身高度气密而较能保留茶叶香味，使泡出的茶汤比传统茗壶更加香醇。

台湾岩矿壶的崛起

尽管中国宜兴壶经过五、六百年的发展，并以朱泥、紫砂等胎土与特色广受青睐。不过近年却也有愈来愈多的台湾陶艺家，在使用宜兴的土胎、配方、考证后，转而投入台湾岩矿陶土的研究，在台湾多元地质、土胎、岩矿

▲麦传亮的玄机壶一样从壶底出水，却是藉由开关壶盖掌控出水或断水。

的特性组合上展现不同的风貌，贴切地泡出各种不同茶汤、酝酿出不同风味的质感。

　　为了创作出足以与宜兴壶抗衡的作品，就读美工科时曾在晓芳窑工读，退伍后更亲赴茶行工作多年，本名廖志荣的古川子，壶艺创作就是以喝茶所累积的经验为基础，除了在造型上兼顾实用性与艺术美感，更重视壶与茶的相互关系，要求尽可能地展现茶叶的质量。因此采用本土数十种天然岩矿结合陶土调配，经过十多年的研究与不断试窑创作，终于让台湾岩矿壶的表现臻于完美阶段。

　　古川子说十多年前，他先「知己知彼」地研究宜兴壶，甚至不惜将高价购得的宜兴老壶打破磨碎，还原后与其他陶土混合试验，有时也直接购买宜

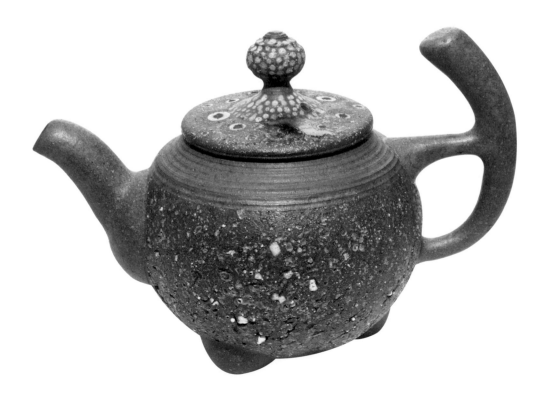

▲古川子的岩矿壶充满台湾味。

兴朱泥或紫砂做壶，发现与台湾土烧制的壶所冲泡的茶风味迥然不同，因矿物元素的差异而影响茶汤质量；由于「紫砂」含有砂的成份，或许正是宜兴壶泡茶广受喜爱的原因。他说台湾也产陶土，并以北投贵子坑、中部苗栗一带为多，用本土陶土再大胆加上北投唭哩岸石或花莲大理石等磨碎混合，以三成五左右的比例调配使用，所烧制的茶壶不仅质感特殊，泡出的茶汤应更胜传统宜兴老壶，让他兴奋不已。

古川子说台湾的石头一般统称为岩矿，而岩矿壶则源于古代道家取材麦饭石、阳启石等的「药石理论」，其实台湾的岩矿丰富且具多样性，早有「地质家乐园」的封号。使用台湾岩矿做出来的陶壶笔触粗犷，且最适合软水冲泡、改变茶汤口味；还因为壶中的矿物元素会将茶的苦涩转为中性、变得柔顺，还可以喝得更健康，更堪称台湾本土壶的代表。

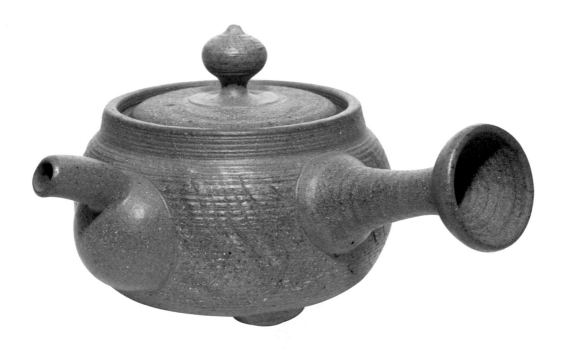

▲ 古川子的侧把岩矿壶。

此外，台湾岩矿壶因多次高温氧化还原，熔点可高达摄氏 1250～1300℃。高温还原下大量的碳素与壶土坯内的硅、钾、钠、铁产生共熔现象，使得土胎质地更加坚硬，壶胎呈现光芒的质感。尤其经久使用与涤拭后更增温润，可以坚致如金，适宜冲泡老茶、普洱茶、重发酵与重焙火茶。

1999 年震惊全球的 921 大地震，尽管为南投县鹿谷乡带来重大灾难，却也将过去深埋在地下、根本无法以人工挖掘采集到的岩矿意外震出，让古川子与师兄邓丁寿两人思考重塑新生命，变成世代取之不尽的制壶原料，用以帮助受创民众开创新的商机，绝对功德一件。主意拿定后立即多次深入灾区带回各种岩矿反复试验，其中绿泥石、页岩、鞍山岩、蛇纹石、贝化石、磁铁矿、梨皮石、麦饭石等，都是质地十分优良的制壶材料，且数量多到三辈子也用不完。

因此邓丁寿特别在以冻顶茶闻名的鹿谷乡，以组合屋搭建了一座陶艺工作室「壶蝶窑」，与古川子两人连手开创新机，以台湾岩矿为原料，免费教导茶农制作陶壶，邓丁寿甚至自行筹资购买辘轳赠予，希望能帮助茶农浴火重生，「将大地撕裂的产物还原成器皿，将上帝带来的灾难变成上帝赐予的礼物」。

台湾岩矿壶强调以自然入釉，取材自树木灰或泥浆，甚至温泉泥、茶渣等无一不可以入釉，例如以茶叶磨成粉状后作为灰釉，不仅可以避免化学溶剂伤害，更可以让茶壶外

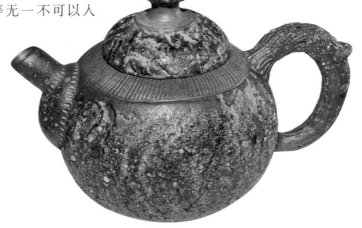

▲ 古川子的近作有愈见缤纷的色彩表现。

观呈现茶叶原有的釉色，也最受
茶人的青睐。

邓丁寿则不仅深居鹿谷采集岩
矿做壶埋首创作，也不断尝试加入各种元
素或素材，使创作壶更兼具艺术美感与实用
性。例如他不惜以贵重金属「璧玺」加入岩矿与
陶土，所成就的茶壶造型律动饱满，发出的强劲生命之气，以及粗中更见细
腻的笔触，令人激赏。

我曾广邀资深茶人与艺文界友人，将邓丁寿的璧玺岩矿壶代表作当场品
鉴测试，不仅用以冲泡后发酵的普洱茶或其他重焙火茶品，最能将茶气与韵
味作最高境界的表现；而兼容并蓄的三点金格局与贵气逼人的霸气，更堪称
是无懈可击的壶艺经典之
作。

2003 年 12 月 10 日晚
上，由我策划主持、《普洱
壶艺》杂志协办，在台北
市西门町「红楼剧场」所举
办的「921 重建区名茶品赏
会」上，邓丁寿与古川子带
领众多弟子与鹿谷乡茶农，
以 921 落石结合陶土所烧制

▲邓丁寿融合璧玺与台湾岩矿所成就的名壶坚致如金，是近年罕见的壶艺经典。
▼德亮（左）在红楼接受邓丁寿（中）与古川子（右）致赠连手创作的陶色炸弹。

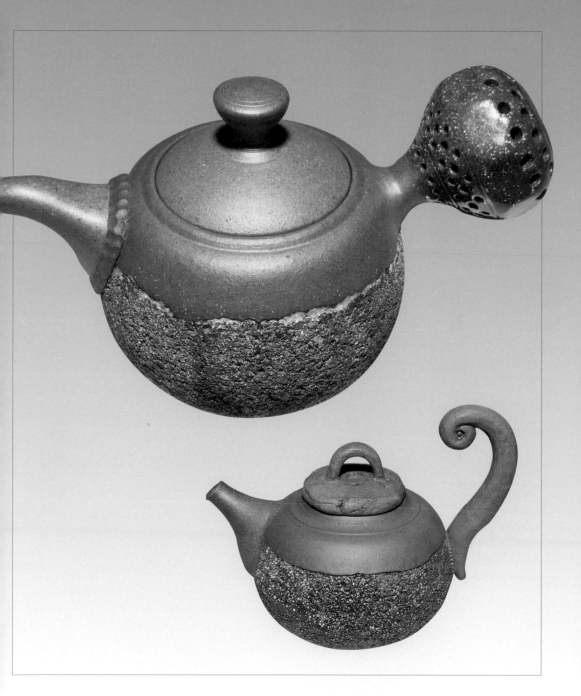

▲ 创意元素无限是邓丁寿岩矿壶的最大魅力。
▼ 邓丁寿岩矿壶多半拥有创意十足的造型。

的台湾岩矿壶，在品茶会上受到各界的惊叹，更得到官方重建委员会的高度肯定。认为各种不同造型与风格的岩矿壶不仅充满浓郁的台湾味，更能展现「陶土是肉、岩矿是骨；有骨有肉才能成体、有骨气」的台湾生命力，让当时担任主持人的我也不禁热泪盈眶。

邓丁寿与古川子当场并以两人连手烧制的一枚「陶色炸弹」送给德亮，宣告台湾岩矿壶正式在国际舞台引爆。古川子也致赠了一个刻有「台湾岩矿壶发现者——诗人德亮」岩矿专属杯具。

现场百多名茶友在亲身体验台湾壶的特色，并与传统宜兴壶实际比较后，大多表示二者不仅在触感与口感明显不同，经过岩矿壶冲泡所立即提升的茶汤风味，更令人感到不可思议。也是多年来不断提倡「喝台湾茶、用台湾壶」的古、邓两人，最感骄傲的「历史成就」吧？

古川子与邓丁寿还有一项重大贡献在于广收弟子，十多年来培养出无数杰出的壶艺家，为台湾茶器不断注入新活水，如长弓、吴丽娇、三古默农、廖明亮、游正民、洪锦凤、郭宗平、古帛、廖吴素琴、古天、古心以及曾获陶艺金质大奖的杜文聪等。

粗犷中更见细腻

出身日据时期就在台北大稻埕闪耀的「张仁记茶行」世家，尽管传承至第三代就因父执辈闹分家而

▲ 长弓的岩矿壶外观有冷暖色彩的交融搭配。

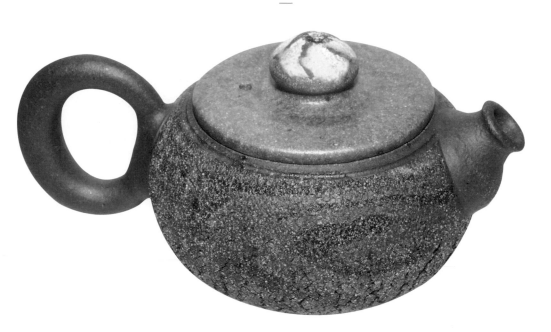

在 60 年代悄悄划下休止符，第四代的长弓却因自小培养制茶、品茶的深厚功力，加上从小就勤练气功至今，能配合各种茶性创作出精致的岩矿壶，并因此闯出一片天。

过去常有人质疑台湾岩矿壶过于粗犷，无法受到女性青睐，且多半仅能冲泡重发酵茶品等缺失，因此长弓近年从造型与坯土质感都明显朝着「粗中有细」的方向发展，并将岩矿比例与胎壁厚薄反复试炼，而有流水般飘逸的细致触感呈现，冲泡清香茶品也不虞失真，无怪乎能同时受到男女多数族群的青睐。

长弓壶与一般名家壶最大的不同特色，在充满创意且实用性百分百的造型、粗犷中清晰可见的细腻质感，以及

▲ 长弓的岩矿壶粗犷中清晰可见细腻质感。
▼ 长弓的岩矿壶宽广的壶口可以轻易置茶而不外露。

冷暖色彩的交融搭配。

以造型来说，宽广的壶口可以轻易置茶而不外露，浅而密合的壶盖呈现细致的触感；斗大的壶钮可以轻易抓举而不致烫手；短而饱满的壶嘴尖端永远带有魔戒般的圈箍，淙淙有劲的出水让人彷佛置身电影的梦幻时空，即便瞬间定格也不会有水滴残留。

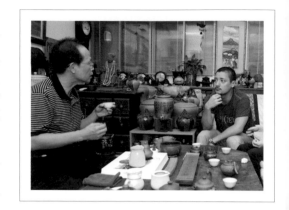

长弓的壶把设计也堪称一绝，往往突破传统格局而有令人惊喜的表现，有时宛如一把蓄势待发的天弓，有时则释出大而拙朴的律动，静止时且隐然透露出风动的力道，倒茶时可以让食指与中指环扣而持稳，即便刚出道的少女也不致抖动或将茶汤溅出杯外。而壶肚沉稳内敛的纹路一直延伸至壶底，如龟裂的大地期待甘霖般，霸气十足又不失沉稳简约之风，观赏性的美感显露无遗。用以试泡乌龙茶，不仅能充分去除铁观音的焙火味与岩茶的苦涩口感，将香气充分凝聚后释出，老茶的韵味与浓稠的回甘更能淋漓尽致地展现。

目前还担任公职的长弓，只有在假日或深夜才能有时间拉坯烧窑，因此作品不多，但件件俱为精品。问他退休后最想做的事，居然是「带着小型电窑开车跑遍台湾，用每一个地方的岩矿与泥土烧出特色各异的台湾茶器」，我们且拭目以待。

▲ 长弓在德亮工作室为蒋家第四代蒋有常解说制壶技巧。

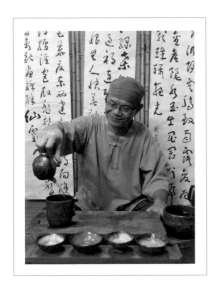

镜头下的樱花火舞

　　曾在国内各大媒体担任摄影记者长达 18 年，本名张家荣的三古默农面对各种社会层面与人生百态，常有异于常人的敏锐观察与领悟，从新闻工作者到壶艺家的心境转折，让他更能以悲天悯人的胸怀积极投入创作。运用在壶艺的创作所烧造的岩矿壶，作品具有强烈的原创性与流畅明快的个人风格。

　　先后接受古川子、邓丁寿与陈景亮三位名家的倾囊相授，三古默农的壶艺兼有三人之长，却能不受羁绊地悠游于自我的创作天地。例如家中饲养的台湾土狗「阿默」，就经常作为他创作壶把的灵感来源，简约的形塑与肌理分明的笔触呼之欲出，将旺盛的生命力表露无遗，久而久之却也成了其他壶艺家不知其所以然的模仿对象，让人忍俊不禁。

　　又如陈景亮的创作壶，除了胎土质感与造型拥有别人绝对无法模仿的强烈特色外，最让

▲三古默农在自己的书法作品前泡茶。
▼三古默农壶把的灵感来自家里养的台湾土狗「阿默」。

茶人瞩目的，就是比起大多数的
茶壶都要来得「纤瘦」的壶嘴，
且以出水饱满顺畅展现非凡的制
壶功力。没想到才跟默农提起此事，
十多天后就在他的茶桌上发现相同水平
的壶嘴，炯炯如金的小口在蓝色饱满的壶
身昂然展开，且外观更为讨喜。迫不及待取出
季嫂岑篠琼馈赠的红水乌龙冲泡，在香气溢满室内的同时，细长的水流已如
抛物线般注入茶海，果然「出水3吋不开花」，断水也有碟式煞车的精准，
让我惊喜异常。

　　而经常透过镜头看世界的敏锐视觉，也使得他在壶艺上除了造型、质感
以外，还有色彩饱满的独到表现，在岩矿家族中堪称无人能及。且不同于一
般的釉料色彩，而采自包括阳明山樱花树灰、竹子湖剑竹灰、燕子湖草灰、
茶灰等各种天然树灰等调配而成的天然美丽色釉来融入作品，让手创的壶具
或杯具更具缤纷活泼的意象。

　　三古默农说樱花树天然灰釉的烧造并非易事，必须
掌握还原烧窑的技术，而且要有耐心长时间苦守
「热窑」重复烈火焚烧，千锤百炼至1300℃，
成功率极难掌握。所烧造的茶壶彷佛蓝宝石
般优雅的璀璨注入肌理分明的壶身，
充分展现力与美、线条与色彩多元的

▲三古默农的纤瘦壶嘴在蓝色饱满的壶身，外观更为讨喜。
▼三古默农的岩矿壶有炯炯如金的小口与色彩缤纷的壶身。

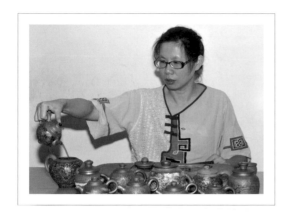

丰姿熟韵，令人激赏。

　　作为台湾第一家岩矿壶与茶服专卖店，丽水街的「三古手感坊」尽管经常挤满了各地慕名而来的国际友人，主人三古默农却依然自得地在一隅拉坯、泡茶、插花或勤练书法，不断将多元风貌注入创作壶中，让我想起小时最爱看的卡通「小蜜蜂」，朗朗上口的主题曲「嗡嗡嗡、一天到晚忙做工、有恒一定会成功」，不正是他的最佳写照吗？

女性主义婉约注入

　　身兼岩矿理论家与壶艺家的吴丽娇，也是早已取得认证的泡茶高手，壶艺与茶艺合而为一的身分使她备受瞩目，尤其为台湾壶艺界「打造一把新的钥匙，开启一扇新的窗口」的企图心，更令茶艺界惊艳不已。

　　难得的是同属岩矿家族，吴丽娇在造型与肌理质感的表

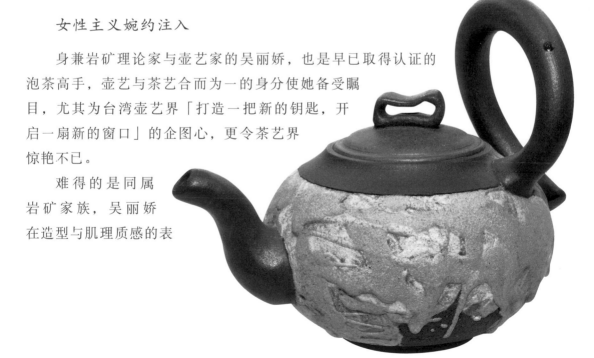

▲ 将壶艺与茶艺合而为一的吴丽娇。
▼ 吴丽娇在造型与肌理质感都有强烈的自我风格。

现，都有强烈的自我风格呈现。尤其强烈女性主义婉约的注入，更能运用不同的技法与素材融合，达到沉稳、内敛却又不失律动的柔情释放，也能跳脱传统文化的束缚，传达新的人文精神，令人眼睛为之一亮。

以吴丽娇 2009 年入选「金壶奖」的「泥凝」为例，浅墨绿色的壶檐、提把与壶嘴三者连成一气，将斑灿夺目的壶身点缀得更加玲珑有致，让人彷佛置身春天的樱花树下，周边则百花齐放，共同歌颂生命的美好。提把宛如女性幽雅地弓着身子，不仅推动着青春，也凝视着正中的壶钮吧？做为壶钮的一枚海边岩石，峋嶙中不失雅趣地横卧在黄褐素色的壶盖之上，带点慵懒的乐活情怀，又与昂然仰首的壶嘴相互辉映，为完美的新女性主义划下漂亮的句点。

吴丽娇表示由于家人的全力支持，才能在家敲打岩矿、磨碎入陶持续创作不懈，并成立「茶陶工作室」。而经由专业品茶的训练，针对不同茶性进行土胎配制，一直是她从事手拉坯岩矿壶创作追求的目标，希望岩矿壶与茶叶能够水乳交融。在创作过程中，她也不断尝试经由高温熏烧技法，以茶、香灰、木炭、稻草、贝壳，乃至一切随机取得的自然元素做为岩矿壶的自然釉色，使岩矿壶外貌展现的语汇更加丰富。

▲针对不同茶性进行土胎配制一直是吴丽娇创作的目标（苏玉兴藏）。
▼吴丽娇以土角厝土料融入岩矿烧制的茶壶。

例如 40 年代桃园乡间仅存的土角
厝，尽管多已成废墟，却是台湾早年
农业社会风貌的缩影，吴丽娇特别撷
取其中土料，静置一段时间后再筛释、去
除杂质，并融入岩矿中创作，烧制的茶壶
保留了乡土的记忆和情感，格外令人珍惜。

野溪岩矿的饱满熟韵

早期以「白夜」为笔名创作岩矿壶，其间曾一度淡出，转战广告传播事
业；身为中和游姓大家族的一份子，游正民没有任何世家子弟的浮夸与娇纵，
反而在事业达到颠峰时急流勇退，再度投入创作壶的行列，从炫灿归于平淡
后更缴出了漂亮的成绩单。

游正民说经常要开车赴三义至当代陶艺馆缴
交茶壶，有次女儿向学校请假说「要跟爸爸去
卖茶壶」，让班导师吓了一跳，以为家境清
寒迫使小孩必须连袂到夜市摆摊，赶紧做
家庭访问，看是否需要发动同学募捐，让
他啼笑皆非。

近年台湾岩矿壶在对岸发烧，北京、
上海等地甚至出现不只一家的专卖店，在大
众传播领域游刃有余的游正民，创作

▲游正民以本土肉桂叶天然釉所成就棉絮般环绕的岩矿壶。
▼游正民颇具创意的多嘴壶，提梁可以 360 度旋转。

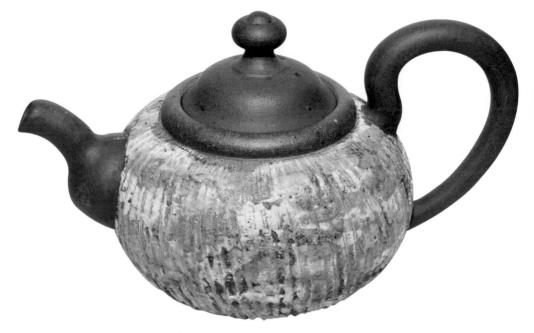

壶也多能精准切入，往往连夜赶工拉坯烧窑，依然供不应求，因此创作的多寡也与体重成反比，始终胖不起来的瘦削身材让台南开设渔场的岳父心疼不已。

游正民的创作风格较为多元，造型丰富而多变化，例如以 4 支壶嘴、提梁可以 360 度旋转的「多嘴壶」，设计上就颇具巧思，壶盖无须再开气孔，任何一个方向都能顺畅出水，外型也甚为讨喜。再看看他以本土肉桂叶晾干后

▲ 游正民的岩矿壶造型丰富且釉彩也多变化。
▼ 游正民用野溪矿幻化的岩矿壶泡茶。

烧灰再拌以石英矿石所成就的天然釉色，整体呈现棉絮般的轻柔，有效减去宽广口缘的负重感，黑亮的壶钮与提把则一前一后演绎出完美的曲线，用以冲泡普洱茶或铁观音都能将饱满的熟韵完全释出。

游正民说他喜欢前进台湾各地溯溪，在南横或宜兰、新店等水流淙淙的溪边捡拾野溪岩矿，敲碎研磨后融入陶土创作，成为多数作品的主要岩矿成份，泡茶时彷佛站在溪边，空气中不断释放的负离子正伴随茶香一起入喉，最是惬意不过。

手染元素与创意

从事手工传统服饰创作多年的洪锦凤始终认为现代茶人已进入美学的新茶文化时代，茶人除了追求茶汤口感以及百家争鸣的泡茶「工夫」外，所搭配的服饰也很重要。只是长久以来，缺乏美感的穿著影响了茶艺美学的整体表现，而茶艺馆千篇一律源自传统中国的「凤仙装」或「唐装」，不仅缺乏特色，也难以衬托台湾多元缤纷的茶艺风格。因此她以传统手工致力发展台湾新茶人服饰，专注为茶人设计服装，除了融合手绘、腊染、水墨、手染的艺术表现，也企图为茶艺文化注入新的元素活水。

洪锦凤近年也积极投入岩矿壶创作，并成立「北投窑」同步推出「手工量产」的茶器。由于早年曾在岭南派大师古闽门下习画，也曾向国宝级的工艺大师黄歌川学习艺术腊染，后来又向古川子

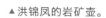

▲洪锦凤的岩矿壶。

学壶，三者挥洒自如不断激荡出创作的火花，表现在茶壶的创作上，更能表现台湾岩陶与服饰刚柔并济结合的美感吧？

可爱教主原创风格

此外，岩矿家族中号称「可爱教主」的杜文聪，则是最富点子，且得奖纪录最多的成员，几乎每一把壶都有令人惊叹的造型，或可爱到不行的创意，每次欣赏他的新作都有不同的惊喜。

曾获 2006 年台湾陶艺界最高荣誉的第三届「台湾陶艺金质奖」的杜文聪，由于拥有 15 年国际贸易商品设计的实务经验，壶艺作品具有强烈的原创性与流畅明快的个人风格。造型往往跳脱常见的格式，例如由提把、壶嘴构成的三足鼎立底座，将原本创意流线的壶身衬托得更为沉稳自然，现代感的弧形提把则宛如虹的弓拉开无限的张力与活力，更能彰显壶盖溢出的茶香，堪称冲泡铁观音茶与其他重发酵茶类的首选。

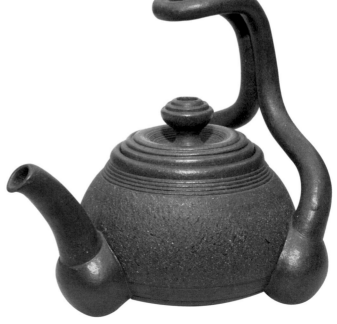

▲ 杜文聪的岩矿壶最富于造型的变化。

8 质感、釉色 与造型创意

紫色羊脂玉

是外壁不慎沾上了油渍，或者掌心渗出的微汗使然？确认已经净手的我，从洪文郁手中接过来的粉紫色茶壶，尽管造型上并无特殊之处，但光滑细腻的色泽，以及温润柔软的触感，彷佛表面包覆了一层看不见的油脂；紧握手中，肌肤相触的温热感度瞬间直抵脑门，令人不可思议。

在当代文学大师川端康成的诸多作品中，引起最多争议的《千羽鹤》，尽管以跨越两代男女「不伦」情爱纠葛为主轴，但主角其实是「在白色的釉彩里面，透着轻微的红」，作为茶器的一只志野古瓷水罐吧？书中不仅一再重复以「看似冷漠，实际却很温暖、娇艳的肌肤」，明喻古瓷釉色的质感。更透过男主角菊治的抚摸，而有「柔和得像女人的梦一样」、「从古瓷有深度的白色肌肤中，静静透出一股娇艳灿烂的光泽」、「充满着无限生机，使人有一种官能性的感应」等充满情欲的细腻描绘，庄重繁复的茶席反而被轻描淡写地带过。

比较起来，以挡坯或灌浆做成的宜兴紫砂或朱泥，与辘轳拉坯或手捏成形的创作壶，尽管技法迥异，但胎土与釉料的先天表现，或经打磨抛光；或因坑烧、熏烧、柴烧等不同烧窑方式，甚至陶艺家刻意留下的笔触等，都会

影响茶器外壁的不同质感。单就细腻度来说，高温烧制的瓷釉一般都比陶器要来得光滑细致。遗憾的是：在我曾经接触过的千百种茶器，其中不乏作为日本幕府官窑的志户吕烧、备前烧、有田烧；以及号称「白如玉、薄如纸、明如镜、声如罄」的景德镇瓷，或英国骨瓷等十数件国宝级名器，尽管价值不菲，但要直接与女性娇艳的肌肤划上等号，显然都还有一段距离。

因此一度怀疑川端的描绘纯属大师的个人想象，洪文郁的新作却让我重新唤醒了年少的浪漫遐思。在微黄的卤素灯照拂下，茶壶并未反射出一般瓷器的耀眼光芒，反而如少女吹弹可破的肌肤般，呈现沉稳内敛的光泽，温柔而绵密；平滑流畅的肌理也饱含了匀润的劲道。尽管外观上的创意无法与国宝名器相较，但纯就质感的细腻度来说，显然只有盘过数十年岁月的和阗羊脂古玉可堪比拟了。

长时间在中部山区苦守寒窑的洪君，近年致力研烧北宋一度失传的天目黑釉茶碗，难得烧出的茶壶，甫出手就让我惊艳。他说从胎土及釉色的调配，

▲ 洪文郁的紫色茶壶呈现少女肌肤般的匀润质感。

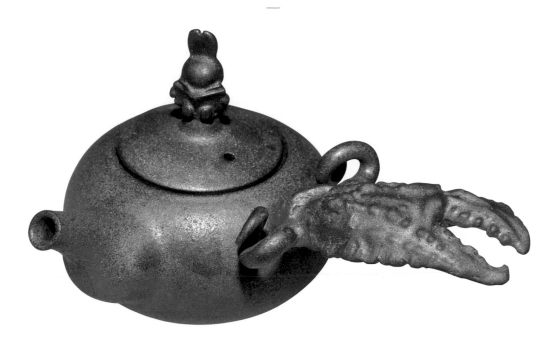

以及超过 1380℃ 高温烧窑的不断试炼，失败的次数几乎让他耗尽家财；而粉紫色的呈现纯系上帝钦点，并非用釉所能控制，只能以「神来之笔」解释了。

铁锈、螺丝、机械兽

拙朴的天然陶土「窑」身一变，竟成了铁锈般的机器人茶仓或螃蟹大螯，让人联想近年超火的电影「变形金刚」。曾获第二届台湾金壶设计奖银牌的张山，喜欢将陶做成铁锈效果，并展现来自于周遭生活的趣味，既给人深沉的反思，也展现陶瓷艺术的不同质感与媒材运用。

张山的创作风格充满人类面对机械文明的反思，更不乏铁锈呈现的机械怪兽趣味，往往带给观者无比的震撼。长期担任小学教师的张山，环境生态

▲ 张山以兔做钮、以螯做把的铁锈陶壶（御林芯藏）。

给了他源源不绝的创作灵感，将自己对生态屡遭人类破坏的焦虑，用火与土一一呈现，拟人化的水族、飞禽走兽，加上超夯的无敌铁金刚，仿佛卡通电影里的机械怪兽或神奇宝贝，全部披上了斑斑铁锈，在人类品茶的天地中作各种角色扮演，展现陶瓷艺术的不同质感与媒材运用。

一样面对现代机械文明带来的疏离与焦躁，壶艺家李仁嵋则以螺丝钉造型做为提把、壶盖及壶口，创作的「机械壶」不仅造型引人深思，用来泡茶时感觉自己像随时随地被上紧的螺丝，无法获得喘息的空间，不正是努力拼经济的现代人忐忑心情的写照吗？

其实李仁嵋的创作壶还有很多匪夷所思的独特创意，例如茶壶躺在茶海怀中、或大小两支壶如连体婴般紧密连接的母子壶，甚至仿佛一截截试管拼凑而成的茶壶、石磨般「挤」出茶汤的拟真壶、上下相连既有提梁又有侧把的打水壶等，让人忍不住会心一笑。

▲张山为机械兽或神奇宝贝披上铁锈，在品茶的天地中作各种角色扮演（御林芯藏）。
▼李仁嵋以螺丝钉造型烧制的「机械壶」。

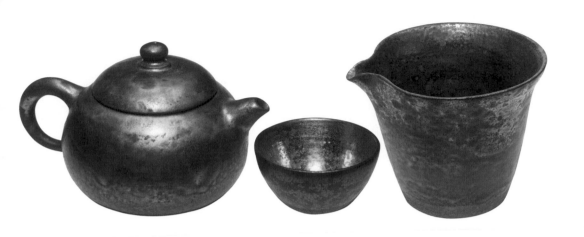

黄金铁陶台湾泥

新锐陶艺家吴晟志使用瓦斯窑或电窑，却以单挂釉烧出柴窑般黝黑的金属质感，加上仿佛金属氧化的金花妆点，成就今天独一无二的「黄金铁陶」作品。

吴晟志说自己从不间断寻觅合适的矿土，将适合的泥料送做堆用于创作。他颇感骄傲地表示：相关研究报告显示全世界有 12 纲土，面积仅36,000 平方公里的台湾却能拥有其中的 11 纲，几乎囊括了九成以上，堪称泥料的天堂。因此他说能够允分掌握台湾土质的特色，就能创作出独特风格的作品。

釉色呈现璀璨的金花，吴晟志说除了泥土的调配，釉料也全部自己调制，再加上烧窑温度的火候与经验不断累积的技巧，金花才能破「黑」而出。

▲ 吴晟志的铁陶壶充满现代创意又不失台湾特色（周在台藏）。

　　堪称「我们一家都做陶」，双亲是人称「台湾泥的魔法师」的吴政宪、刘映汝，吴晟志从小在火与土的环境中成长，耳濡目染双亲孜孜不倦创作陶壶的精神与过程，因此 6 岁就开始学陶，手捏各种器物作为童年的玩具，成长后自然功力大增，从炼泥、拉坯到烧制完成均能驾轻就熟，才有余力测试各种矿土与泥料以及烧造方式。

　　一家人就住在台中雾峰的山上，田园般与世无争的环境，让吴晟志的创作与生活紧密连接，他的铁陶能够在黝黑的主体上透出隐埋金矿的风华，既充满现代创意又不失台湾特色的人文风格，「在传承与创新间架起一座联系的桥」正是他当下努力的目标。

与火共生的亮丽釉彩

　　从淡水圣约翰大学对面的小径进入，人烟逐渐稀少的密林中，车辆在雨后初晴的颠簸幽径数度陷入泥阵，忽然一阵狗吠，江玗的「法窑」豁然出现；像是早年鸡犬相闻的农家，柴窑窜出的缕缕轻烟正袅绕，为一旁的大榕树轻披白色梦幻的薄纱。透过偌大的透明玻璃窗望去，原本专注拉坯的江玗猛然站立，笑脸盈盈地面向我们挥手。

　　才刚刚结束在新北市的柴烧天目个展，许多人将江玗归类为柴烧艺术家，其

▲吴晟志母亲刘映汝的铁陶提梁壶。
▼吴晟志的黄金侧把铁陶壶（周在台藏）。

▲ 江玗的天青陶壶，釉色系以土石原料调配（苏玉兴藏）。

实只对了三分之一，因为除了以全台唯一用匣钵柴烧天目碗而声名大噪外，江玝其他作品全都以瓦斯窑烧制，包括他最著名的青瓷釉、白釉以及红钧釉在内。

笃信佛教的江玝，作品总给人素雅、宁静、温润、厚实的感觉，即便色彩斑灿艳丽的紫红钧釉也不例外，由于采用天然植物灰，加上柴烧留下的余灰与水塘的淤泥，所调出烧成的釉色呈现艳而不俗、饱满而不喧闹的意境，正是长年的内在修为所致吧？

又如他的天青陶壶，尽管他费尽唇舌企图说服我，希望呈现「山」的感觉，我想到的却是电影「龙门客栈」中的侠女，头戴黑色斗笠并以薄纱掩面，裙摆下还四平八稳地摆开决战的阵势。他说青瓷釉系以土石原料调配，而所有作品均可发现的黑坯，以及金箔落款两项就是辨识江玝壶作的最大特征。

江玝说他一直希望用古老的方式创作青瓷，无论器型的线条或釉色，呈现温柔淡雅的意境，与随顺雅致的情趣。即便是「量产」的壶，除了以注浆成形外，从配土、配釉、烧制都亲力而为，借由土与火的体现，打造敦厚温柔而内敛的美。

▲ 江玝色彩斑灿艳丽的红钧釉。
▼ 江玝在淡水的法窑工作室泡茶。

玲珑有致的釉色舞动

当代陶艺大师陈佐导向以精采用釉而闻名，作为他嫡系传人的陈雅萍，对釉色的掌握与呈现也十分精准，过去很长一段时间投入生活陶创作，就始终以千变万化的亮丽釉彩受到瞩目。尽管年轻，才气与功力却非同小可，近年逐渐以茶壶为创作重心，除了令人惊叹的用釉功力外，造型与手感也与宜兴壶或一般创作壶大异其趣，洋溢着生命力十足的饱满境界。

陈雅萍喜欢在主体大胆使用黑色或其他深色系，却巧妙地在壶嘴、壶盖或提把上烧出半浮雕式的釉彩图案，而非整片的覆盖；玲珑有致的舞动为原本大气而浑圆的茶壶，注入细腻动人的婉约质感。而作为一位必须相夫教子、侍奉公婆，还得打理全家三餐的女性艺术家，尽管跟台湾传统媳妇一样永远有忙不完的家事，仍能随时保持工作室的洁净与舒适，更令我深深感佩。

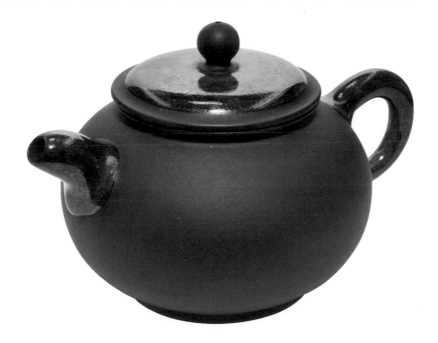

▲ 陈雅萍大胆采用黑色壶身，再巧妙地辅以亮丽的釉彩。

因此有时她也会在壶身或壶盖嵌上一颗颗晶莹剔透的珍珠，串起如鹊桥般的梦幻项链，圈住的不仅是茶壶，也有更多女性专属的浪漫思维吧？无论用釉与烧窑都得自陈佐导真传的陈雅萍，在釉料与火的呢喃中，不断发掘窑变的梦幻与诗情；在与火共生的艺术中，陈雅萍拿捏得恰到好处，使得作品始终「如花朵绽放于亮丽光彩之中」。

和成窑的资深陶艺家郑竣豪，在不断实验油滴天目的釉色过程中，有天忽然灵机一动，油滴天目釉从古到今，始终作为天目碗炫丽釉彩的呈现，何不小小颠覆一下人们的既有印象？主意已定，便开始着手研究将天目釉彩注入创作壶之上，几经失败后终于烧出了色彩璀璨的油滴天目茶壶，为台湾壶的创新又添一笔。

从肌理透出的色泽质感

高中时就读明道中学美工科，就开始接受严整陶瓷技艺训练的李永生，常常自诩在班上拉坯与成型的亮眼成绩，并在毕业后投入彩釉大师林葆家门下学习用釉。多年后再考进台湾艺术大学工艺设计系，比起其他壶艺家，李永生除了有才气与「入世」的不断历练外，更有学院完整的熏陶为基础。

长年钻研在壶的天地，李永生说他领悟到型、色、质三种元素的调和：在古器皿

▲陈雅萍对釉色的掌握与拿捏极为精准。
▼郑竣豪的油滴天目茶壶。

与现代用品中创新「型」，更在林葆家的
传授和自研矿颜中找到独特的「色」，他
的作品以自然为走向，生活中的人、事、物
皆可作为创作的取材，并赋予新的生命。

　　细看他粉青釉色的壶面，透过 1250 ～
1260℃的高温焠炼，呈现璞玉般温润光滑的质感。
他说为了让釉色稳定、开片缓慢，在烧成后以较长时
间让其缓缓降温，而成就沉稳且极富变化的作品。尤其利用大自然各种矿物
调和出来的土质，加上彩绘后所呈现的不仅仅是土坯涂上釉彩，而是从肌理
透出色泽的质感。

　　例如世界杯足球赛开打，李永生立即有了新的灵感，将壶体拉坯成球状
后，再一刀一刀「削」出足球表面几何刻画的面纹。而另一组粉天青釉壶，
则是在原有的陶土本色外做出茶汤溢满而溅出水面的感觉，不仅细致灵巧、
圆润典雅，也颇富创意。

厚实饱满的圆润砖胎

　　我在花莲就读高中、甚至
因联考落榜而屡败屡战时，
常常不好好念书，反而
带着馒头与木炭到处
找石膏像苦练素描，

▲李永生为世界杯足球赛开打而削出的足球壶。
▼李永生的粉天青釉壶营造茶汤溢满而溅出的意境。

当时最常跟我一起切磋的就是黄铭昌与杨正雍两位不同校的同龄好友。失联30多年后的今天，当时考取美术系的黄铭昌成了纵横艺坛的知名西画家，进入中文系的杨正雍则悠游于陶艺的世界，就读法律系的我也从未放下画笔。而另一位较有联系的同学陈敏明，则已是台湾唯一也是最杰出的空拍摄影家，某天经由他不经意的提及，我们终于在杨正雍位于八里的陶艺工作室见面。当一件件温润圆满的茶器呈现眼前，我也深深领悟，当年苦练所扎下的素描基础确实没有白费。

尤其近年采集台南学甲特有的「砖土」，再加上观音山的竹炭以1020℃所烧造的茶壶，尽管保留了红砖本色而没有亮丽的釉彩包覆，甚至还有砖墙常见的岁月吻痕妆点，握在手中依然可以感受厚实饱满的圆润，呈现泥土最

▲ 杨正雍以砖胎成就的吉羊如意壶。

深层原始的感动。细看他诙谐却不失沉稳的造
型：顶着一朵大鸡冠的公鸡，以雄赳赳的气势
作为壶嘴，尖嘴斜角的设计也使得出水顺畅、且断水
不留水痕。至于壶钮则是一头如意羊，
端坐壶盖的正上方，令人感受生气
盎然的律动。杨正雍解释说鸡羊的
谐音正是吉祥，因此取名为吉羊如意
壶，中文系出身的陶艺家果然有学问。

　　不过杨正雍也表示，砖胎茶壶仅适合冲泡重发酵的铁观音或后发酵的普
洱等茶品，两者相得益彰可以成就完美的茶汤表现。壶底横书的「正雍」落
款，也往往被由右至左念成「雍正」，仿佛清朝盛世君临天下的帝王复出江
湖，让人不由得肃然起敬。

　　再如一把荷叶绽放构成壶口的「荷风壶」，壶盖取下后倒立就成了一只
玲珑有致的陶杯，可以当作茶海或盖杯使用；不过作为陶杯的壶盖无法开气
孔，因此壶口就做成椭圆形，当盖上圆形壶盖，多出的缝隙就成了天然的气
孔，颇见他细腻的巧思。

　　　　　　　　　　杨正雍也常用瓷土上釉制壶，一把青
　　　　　　　　绿色满布花漾明理的瓷壶，搭配敦煌飞
　　　　　　　天的壶把，1300℃以上的高温焠炼
　　　　　　后，就成了一件温馨极简的饱满茶
　　　　　器，体态丰盈的曲线令人沉醉，而

▲杨正雍的荷风壶可将壶盖取下作为陶杯使用。
▼杨正雍的青绿瓷壶极简却十分温馨饱满。

呈抛物线涌出的金色茶汤更让我佩服他的制壶功力。正如他所说「陶作的诞生，若没有经过高温的锻烧，就只是一块泥土而已」，因此「每一件陶品的孕育，都是艺术家一次身心焠炼的结果」。

蛋糕、竹编、莲藕壶

2012 年台湾金壶奖「陶艺设计竞赛」颁奖典礼上，一块切开的黑森林蛋糕就安放在上百支茶壶之中，显得格外突兀，巧克力与奶油层层堆叠的绵密外观看来十分可口，上头还摆了个鲜嫩欲滴的草莓，令人忍不住食指大动。待主持人宣布得奖名单，才发现那原来是荣获铜牌奖的茶壶创作，命名为「下午茶」，作者是年纪尚轻的壶艺家蔡佶辰，也是资深壶艺家蔡忠南的长公子。忍不住当场就相约次日，在「他们」位于内湖山居的工作室「清芳居」见面。

▲蔡佶辰的黑森林蛋糕看来可口，却是泡茶顺畅的陶壶。

尽管得奖的蛋糕壶现场就被人收藏，无法尽窥其详，但工作室还有另一「块」切成三角形的蛋糕，蜡烛状的红色壶把也从获奖的数字「0」变成「8」，显然适用于 8 岁或 80 岁生日；壶嘴隐藏在三角的尖端处，而奶油上鲜红的草莓则做为壶钮，可说创意十足。我当场征得主人同意用来泡茶测试，不仅出水顺畅，断水也颇见利落，难得的是数字壶把与草莓壶钮的距离也有精准拿捏，持壶堪称顺手。常见许多壶艺家为求惊人的创意设计，往往造型奇巧却未必实用，二者兼具的蔡佶辰蛋糕壶委实令我刮目相看。

其实蔡家大小从爸爸蔡忠南到妈妈林美雅，到 30 岁出头的大儿子蔡佶辰，次子蔡尚承等都擅于做壶。原本在夜总会担任钢琴师的蔡忠南，20 多年前因为爱喝茶而一头栽进玩壶制壶的领域；先用台湾土自行调配后拉坯制作宜兴壶，再逐渐发挥无限想象做出枯木、束柴、南瓜、竹系列，甚至细茎绵延缠绕的莲藕壶等，件件都展现惊人的创意且台味十足。蔡忠南也不断鞭策自己，从 1995 年至今，每年至少举办一次壶艺个展，且作品绝无重复的情形，过人的才华与旺盛的创作精力令人深深感佩。

细看他的拟真劈柴壶，斑驳的一截木头做为壶身，伸出的木节

▲ 蔡忠南的拟真劈柴壶，以一把利斧劈下作为壶把。
▼ 蔡忠南细茎绵延缠绕的莲藕壶。

则做为壶嘴，妙的是一把利斧砍下去就成为壶把，劈开的裂缝刚好做为壶盖，毫无破绽的结合放在手上竟然比一般标准壶还要来得轻巧，以莲花指的持壶方式冲水也颇为平顺，且倒水将近 90 度角也不虞壶盖松动或掉落，让我大感惊奇。

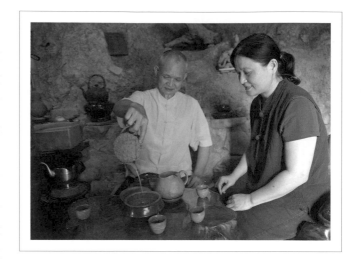

▲蔡忠南与林美雅在内湖沿山壁而建的「清芳居」以莲藕壶泡茶。

▼林美雅看似竹编的茶壶与箕簾，却是几可乱真的陶壶与陶盘。

　　约莫三盏茶过后，女主人林美雅取出她的近作，看似竹编的茶壶与箕簸，却是几可乱真的陶壶与陶盘，又如铁制饭锅与木作锅盖、饱满的荷叶壶上栩栩如生的青蛙等，其实都是可以泡茶的陶壶，令人惊艳。蔡忠南说自己曾学陶于某陶艺教室，未料才上两堂课就关门大吉，此后唯一的老师就是当时花了 10 万元台币高价买回的两把茶壶。至于爱妻与两位儿子则耳濡目染，相继成了国内知名的壶艺家，「我们一家都做壶」的盛况更在当地传为美谈。

▲ 蔡忠南颇为讨喜的瓜果壶系列。

⑨ 台湾壶
黄金传奇

金水与金箔

金价节节飙涨，从 2009 年 10 月 8 日创下每盎斯 1,062.70 美元天价以来，涨势从未停歇。国际投资大师吉姆　罗杰斯（Jim Rogers）当时接受电视专访指出「金价未来 10 年可望上看 2,000 美元」的话言犹在耳，没想到不过两年光景，2011 年末就已来到每盎司 1,800 美元上下的历史新高，令人咋舌。

金价越来越高不可攀，不仅装金假牙或新婚购买金饰的大批民众频频叫苦，就连必须以黄金做为接点的科技大厂也深受其害。不过台湾却有不少壶艺家乐在其中，近一、两年的壶艺展览，就不乏金光闪闪的壶器，让喜爱黄金的民众与收藏家趋之若鹜。

以邓丁寿为例，前年在台湾历史博物馆举办「瀚艺陶情」茶器创作个展，黄金闪烁的提把或壶钮、口缘等茶壶与茶仓就成了全场的焦点。此外如李幸龙、刘世平、江玗、长弓、吴金维、李仁嵋等，近年也纷纷以不同材质或技法，呈现黄金美学的贵气而深受瞩目。

邓丁寿与刘世平的黄金表现，主要是以附着性佳的「金水」做为加饰材料，使原本的陶壶呈现贵重金属的奢华感。作法是在陶壶烧成后淋上金水，再以 720℃ 左右的低温二次烧造，因此无论耐磨性、耐洗涤性均十分优越，

▲ 刘世平的陶壶以金水呈现贵重金属的奢华感。

而质量与色感也十分稳定，不易褪色或脱落。但坯体结构的不同或二次烧结温度的差异，都可能影响黄金发色的亮度与质感，因此非经长时间的反复试炼不可。

趁着南下高雄演讲之便，与刘世平相约在他凤山的工作室见面，将车停妥后正想按门铃，大门上悬挂的户主牌「牛吃饼」猛然映入眼帘，将自己的名字以谐音呈现，令人发噱。屋内原本传来悠扬的古琴声，戛然而止后却不见古琴，原来是刘世平用数字键盘乐器仿真音色，再以熟练的钢琴技法弹出。接着要我务必品尝他用电窑烘焙的咖啡，并颇为自得地告诉我，那是自己百般严选的南美咖啡豆。

此外，屋内全部的桌椅板凳、橱柜，甚至一旁的音响、扬声器外壳，除了电子零件，全都是由他亲手以木作打造。原来刘世平不仅玩陶、玩音乐、当咖啡达人，还会像明末的皇帝熹宗一样精于木工。一连串的惊奇，让我初次与刘世平见面就留下深刻印象，忍不住想邀他加入「全方位艺术家联盟」的行列。

果然是个相当有趣的朋友，刘世平爱狮子，除了大门口摆放的一对石狮子外，创作壶也多以金水造就的金毛狮王为壶钮，作为他最主力的「饰纹狮钮壶」系列，包括勇夺第二届「台湾金壶奖」第一金的「金采狮钮」在内。

▲ 刘世平家中所有木器都是自己亲手打造。

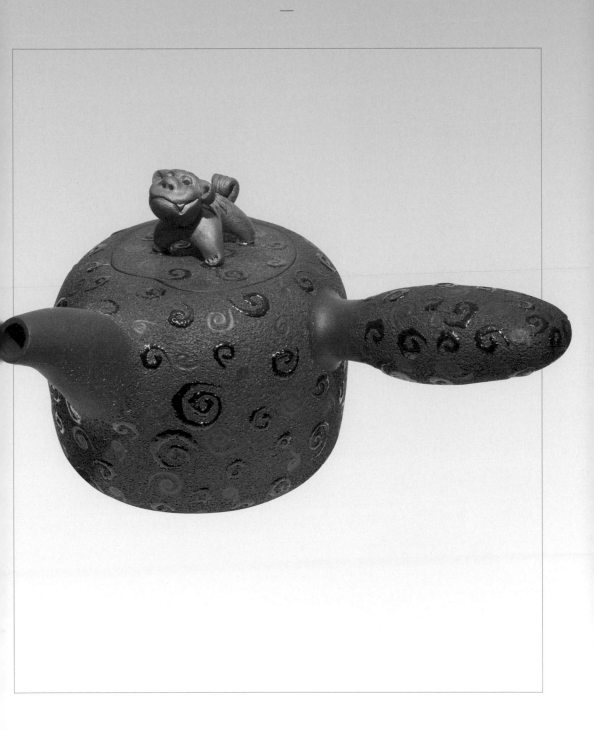

▲ 刘世平的陶壶经常出现简化的云彩符号。

尽管我始终感觉像狗而使得他不
太服气，但中国古代根本没人见
过狮子，今日随处可见的石狮子，据
考证当时应该是以北京狗的形象所塑造，
且比真正的非洲狮来得可爱多了。

　　刘世平每只黄金狮子都有不同的表情，
仔细观察他的胎土质感，无论壶身或提把均明显
可见押印、刮花、挤泥等不同技法的轨迹，阳刻与阴刻纹饰、简化的云彩符
号等，呈现多变的风貌、直接的感觉、细腻的技巧以及浓浓的台湾味。除了
以黄金凸显华丽质感，刘世平也常以白金加饰，乍看还以为是近年颇为风行
的银壶，少了贵气却更为沉稳；有时他也用木材做为把手或壶钮。刘世平说
那就是他的陶艺创作风格，「重新思考陶瓷的原始实用性及功能性，创新造
型技法，让美的作品融入日常生活」。

　　拥有精湛的木工技艺，刘世平对木头自然也有深入研究，经常为茶壶装
上不同的木质把手。他说台湾有 3,000 多种树，他都认真去了解，不仅自己
种树，也常上山下海寻找合适的木材或漂流木，包括融入壶的创作与家居的
打造。而把手与壶钮最常用的是台湾中南部低海拔的榔榆木或黄连木。

　　北台湾的江玗，金质主要呈现在壶嘴、提把与落款，
且全然不同于刘、邓两人的金水烧造，而是在陶壶
烧就后，以金箔胶直接将金箔贴
上，最后涂上保护漆才大功告

▲除了黄金，刘世平也常以白金加饰。
▼刘世平也喜欢以木材做为壶钮或把手。

成，所呈现的金色较为沉稳。尽管无
须再经一次低温烧造，但由于每个细
节都必须重复多次黏贴，所费不赀。今日随
着金价高涨，金箔也成了壶艺家昂贵的沉重负
担。

以生漆涂装彩绘陶器而闻名的李幸龙，则始终不
改创作的一贯风格：在陶壶贴上金箔后，再涂上层层生漆共 12 道，经过不
断重复打磨、抛光，共需花费 20 ～ 30 天始能完成，其附着性与耐磨性更佳，
能永保如金而不致黯淡或褪色。他说金箔大多贴上二层，表面涂以生漆后所
呈现的破裂意象，正是他所要呈现的低调奢华。

例如以红色为主、黑色描边呈现强烈中国古典云纹，或如意云尖图案的

▲江玗的金质主要呈现在壶嘴、提把与落款。
▼长弓以铜饰嵌入壶盖呈现炯炯贵气。

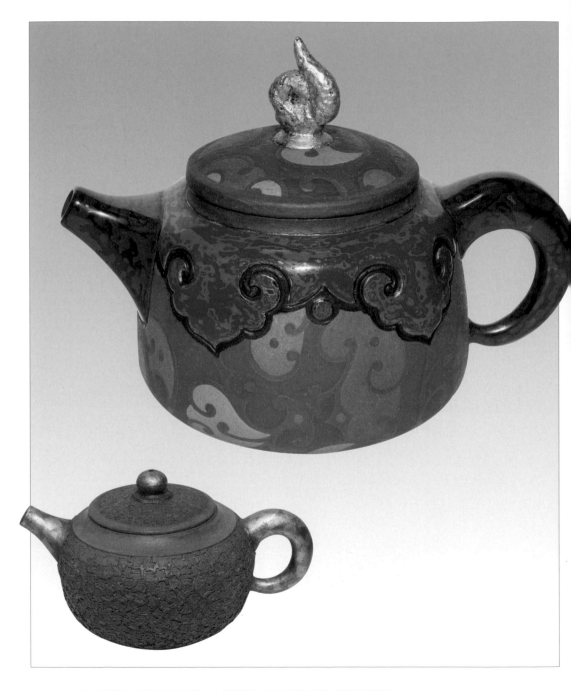

▲李幸龙红色为主调的漆陶壶，以耀眼的金手做为壶钮（苏玉兴藏）。
▼李幸龙贴上金箔后再涂以生漆的陶壶表现。

金手壶，耀眼的金手壶钮，不仅让我想起最早由史恩·康纳莱主演的007电影「金手指」，更想到已经连续举办十多届的台中市绩优中小企业「金手奖」，仿佛胡志强市长就意气风发地站在台上，高喊「乘着金手奖的翅膀，继续起飞」。

中生代岩矿壶名家长弓，则使用铜材营造亚光的黄金印象，仿佛年代久远的古铜金饰，表现时而沉重、时而炫丽耀眼的缤纷。作法是在完成陶壶素坯后，精算出烧成后的收缩系数，再将铜材以高温熔塑、切割，雕饰为花鸟或官纹等古典图案的壶盖表层，待陶壶与壶盖烧就后嵌入，成就金属质感与岩矿交织、古典与现代融合的炯炯贵气，令人爱不忍释。

新柴烧革命

最让爱茶人感到惊艳的则是吴金维与李仁嵋的黄金呈现，两人完全不用金水、金箔或任何金属材料，纯粹以「一土、二火、三窑技」的柴烧烈火质变，表现出兼具黄金光泽与多种色彩自然互补的炫灿，其中且以吴金维的最为光

▲ 李仁嵋闪烁如金的茶海。

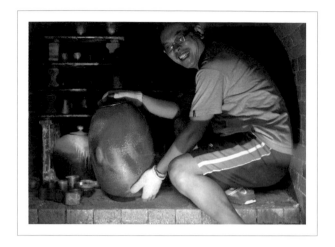

芒耀眼。

首次看到吴金维的金壶，还以为他上了一层近似黄金的釉药，当得知金色闪烁的亮丽纯然来自柴烧时，委实令人无法置信。他说十多年来一直自行研究调配陶土，利用土中饱含的大量铁质，不断以还原、氧化两种方式交替窑烧，当温

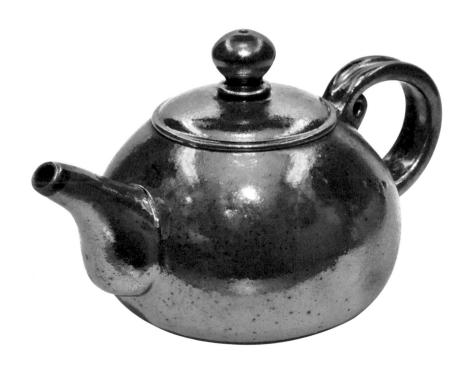

▲吴金维的柴窑为穴窑外观、登窑内部结构。
▼吴金维以柴烧成就的金色闪耀的茶壶。

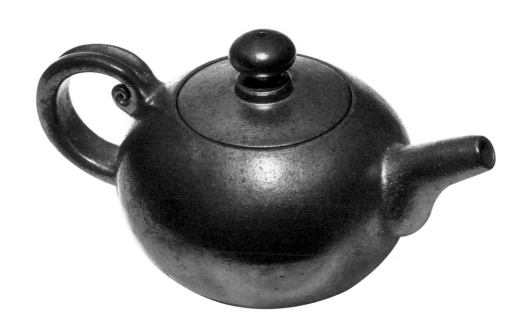

度达到 1240℃的燃烧点，冒着温度再增高造成表层起泡的风险，继续加温至 1250℃，才能达到黄金般的彩度。而炫灿如金的容颜则决定于还原烧的温层，氧气量过高则烧成黑金或其他不可预知的颜色。

吴金维表示，要成就黄金茶器，从建造柴窑之初就必须考虑诸多因素，目前一般柴窑大多为「穴窑」而非抬阶而上的传统「登窑」，但由他一手打造的柴窑却采穴窑外观、登窑内部结构。简单的说，就是火膛块砖与块砖之间有高度落差，阶梯式的堆叠使得落灰不致覆盖，造成一般柴烧无可避免的粗糙蒙尘现象，而排窑的方位与高度也会产生不同的色泽与亮度。

再就柴火来说，一般陶艺家为节省成本，往往取材自台风或大雨过后的漂流木或碎木，但他认为几经风雨侵蚀的漂流木，原有的能量早已消失大半，

▲吴金维黄金亮丽的茶壶仍保留了柴烧浑厚内敛的火痕质感。

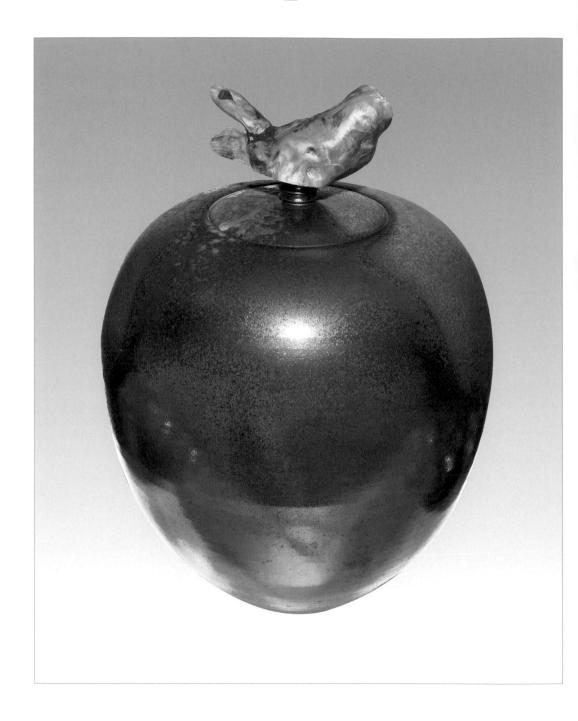

▲ 吴金维亮丽如金的茶仓作品。

绝对无法烧出令人惊艳的黄金作品。因此不惜远从宜兰老家迁居至台湾的木雕之乡苗栗三义，为的就是每天都能取得木雕厂锯剩的上好木材，将「土、窑、柴」三者累积的能量在烈火高温中焠炼为亮丽的永恒。作品不仅洋溢黄金亮丽的温润色泽，且保留了柴烧浑厚内敛的火痕质感，在连续 96 小时不眠不休的烈火高温中，由土胎浴火凤凰释出的天然金色，不仅层次丰富，更饱含敦厚婉约的光芒，堪称传统柴窑的革命，我特别定义为「新柴烧」。

不过成就金碧辉煌的代价可不轻，即便经过多年的不断试炼，每次开窑的成功率都不超过三成，有时甚至连开数窑都全军覆没，让他欲哭无泪，也让一旁充满期待的我也为之鼻酸。所幸热情的金维从不气馁，不断在逆境中反转求胜。每次看他充满忐忑与兴奋交叠的复杂心情，宛如彩券开奖般搬开窑口砖块的刹那，我的呼吸也跟着急促了起来；当一个个黄金耀眼的大小茶仓、茶碗与茶壶顺利取出，在阳光下闪耀着醉人的光芒，我也感染了他的快乐。

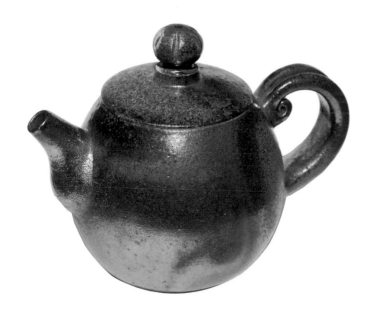

▲吴金维不加任何釉色或金水烧造的黄金传奇。

⑩ 烈火嘉年华
——柴烧壶

从火痕与窑汗出发

涔涔雨意中,香浓扑鼻的热茶入喉,粗犷的陶杯捧在手心感觉格外温暖;垂吊的大圆纸灯下,火痕与落灰成就的拙朴茶壶,正以黝黑的容颜不断反射窗外的闪电。带有些许焙火味的铁观音,在唇齿之间留下令人难以抗拒的无限韵味。那是中华茶联前会长张贸鸿带来的今春正欉铁观音特等奖,明知我工作室有一堆茶壶,却仍执着地携带自己的茶壶与茶海杯具,说为了泡出正欉铁观音的熟火喉韵,就非徐兆煜的柴烧壶不可;认为可以充分聚温,并将木栅特有的「烁砾土」香气全数释出,而有几近完美的茶汤表现。

提到柴烧,许多早已习惯以电窑或瓦斯窑烧制「釉烧陶」茶壶的爱茶人,经常对火痕与落灰造成的质感感到不屑,并常有粗糙或不够精致的错误印象,其实应该是认识不够所致。因为放眼瓦斯与电尚未问世以前,钧、汝、官、哥、定等闻名于世的宋代五大名窑,或「白如玉、薄如纸、明如镜、声如磬」的景德镇瓷器,所有传世作品全都是以柴烧所成就。只是当时唯恐落灰造成器皿瑕疵,因此除了粗陶(如水缸、

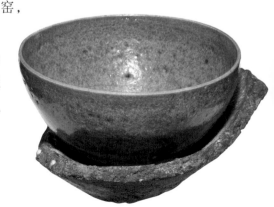

▲ 古时柴烧均以匣钵包覆器皿后再投窑烧制,因此少见落灰与火痕(黄传芳藏)。

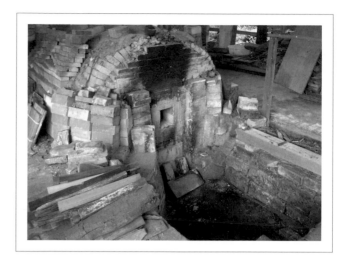

酒瓮等）外，所有陶瓷器都以匣钵包覆后再投窑，极致呈现柴烧最细腻的一面。与现代壶艺家藉由柴烧返璞归真，在质感上自然有所区隔了。

因此与古代最大的差异，在现代许多陶艺家改用或选择柴烧，并在近 10 年来的台湾蔚为风气，是喜欢柴火直接在体坯留下的自然火痕，使得作品色泽温润且多变化。而木柴燃烧后的灰烬产生的落灰釉，以及整体粗犷自然的质感、朴拙敦厚的色泽、深沉内敛的古雅，以及不同高温所产生的不同「窑汗」变化，呈现迥异于釉药的风采等，也是电窑或瓦斯窑所不能及的。

柴烧是古老的传统烧陶工艺，讲究一土、二火、三窑技。柴窑则以登窑（Noborigama）与穴窑（Anagama）最为常见，其中又以穴窑最多，约占九成以上。缘于登窑烧窑时间较长，且落灰量也不够均衡所致。

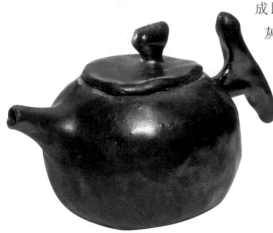

与古川子高中同班的徐兆煜，却一直到 1994 年才辞去美术设计工作，在北投正式成立「奇岩陶坊」，

▲台湾目前最常见的穴窑。
▼徐兆煜的柴烧壶最适合泡铁观音等重发酵茶。

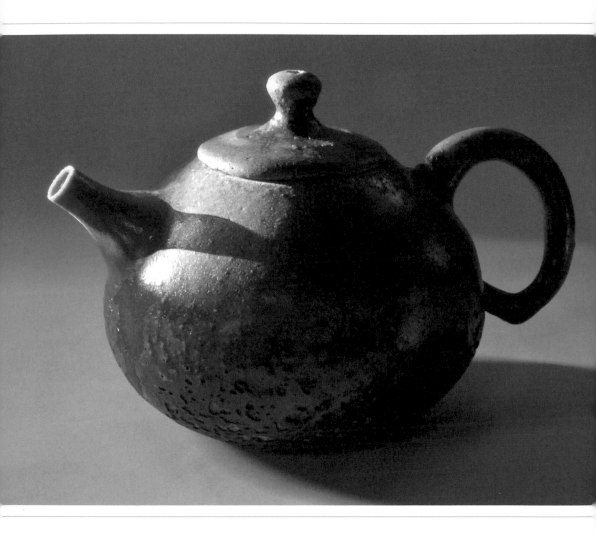

▲ 徐兆煜的柴烧壶。

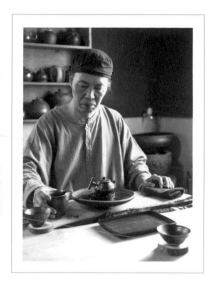

全心投入壶艺创作，并于 2005 年在苗栗西湖老家盖了自己专属的柴窑。所用的泥料则多为北投岩矿与苗栗原矿土的调配，他说「土」是陶艺的骨架，若骨架不全，无论后来的火、窑、技法多么努力都无法成就好的作品。至于始终坚持柴烧，他说自己是在「用火作画」。

徐兆煜喜欢将柴烧壶的手把做成发条状，他说灵感源自传统老钟的发条，因为「钟不上紧发条就不会前进，人也一样」作为自勉，而发条的 T 字造型，可以很传统（如田犁、风炉等），也可以非常现代（如刮胡刀、高速公路常见的 T 霸等），鞭策自己要不断在传统中求新求变。

徐兆煜的工作室在北投圆通寺旁的奇岩山，距离供奉司马相如与卓文君、牛郎织女的情人庙「照明宫」也颇近，不过要前往奇岩陶坊可一点也不浪漫，无论轿车或机车，停妥后得徒步三百多层陡峭石阶来回，平日搬陶土、载作品显然得多锻炼才是。

▲ 徐兆煜在北投山上的工作室泡茶。
▼ 李怀锦在高雄六龟烧制的柴烧壶。

不完美的美学燃烧

《行遍天下》副总编辑好友柯乃文有次谈到日本茶器，他说日本的柴烧风格，其实是在特定茶道精神指引下所衍生的一种「不完美的美学」。歪斜的造型、刻意变形的圆碗、粗糙而不均匀的肌理与落灰等，追求的是和谐、尊重、纯粹和宁静的理想美。注重精神表现甚于技巧的全然自由，这不就是每天待在六龟宝来社区与恶劣环境对抗的李怀锦，现阶段作品的最佳诠释吗？

我与李怀锦最早相识在 1984 年，当时为了音乐家李泰祥担纲的「树仁残障基金会」，举办「艺术家的爱」募款义卖展览，李怀锦与我都是策展人之一。后来他在 1995 年离开北部，毅然进入高雄六龟宝来参与小区营造，10 多年来历经海棠台风、敏都利台风等一连串天灾蹂躏，工作室「宝来窑」也数度遭土石流冲毁，至今仍在 50 公尺深的断崖边上辛苦重建中。李怀锦却始终不改其志，努力重建风雨摧残后的家园，更默默成为宝来地区人文艺术的推手，从未有离开的打算，令人为他始终如一的爱心感动不已。

李怀锦是台湾第一位盖盐釉窑的陶艺家，之前作品也多为盐釉烧成，于高温 1100 ～ 1200℃之间将食盐投入窑中，食盐瞬间气化，成份中的钠与陶土结合，自然产生矽酸钠（即玻璃）的釉彩。不

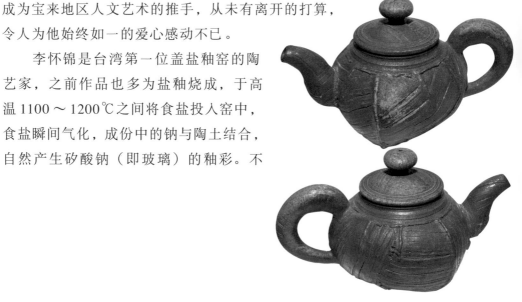

▲ 李怀锦不规则柴烧壶的两面。

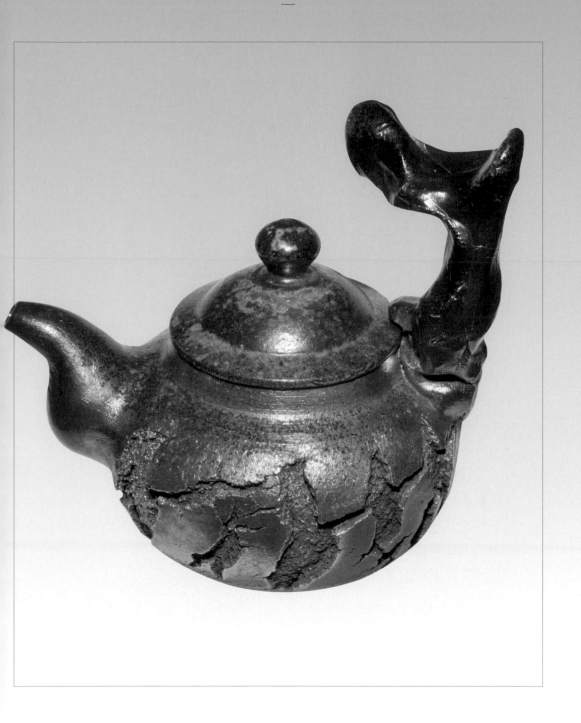

▲翁国珍特有的柴烧裂纹壶（苏玉兴藏）。

过盐釉烧虽美，过程却较为危险，因此目前已全面改为柴烧，作品也经常呈现不规则的全然自由精神。

大地龟裂的省思

从小耳濡目染跟着父亲翁成来习陶，至今已有40年的翁国珍，1983年作品就获英国前首相奚斯收藏而声名大噪，80年代且首创「单手内撑」技法，即拉坯时以单手由内往外撑，成就「大地的省思」系列作品，独树一格地以大地裂纹为创意融入茶器。

细看翁国珍10年来的作品，几乎都一定程度感觉了大地撕裂的强烈震撼，缘于10多年前的酷暑，发现烈日炙晒下随处可见龟裂呐喊，从树木、道路、旷野甚至水库底部无一幸免，在极度震撼冲击下开始思考创作的方向，开始藉由柴烧茶器将裂纹意象一一呈现。

翁国珍的作品还有一项特色，就是厚重踏实，拥有丰厚气功底子的他说，为了熟悉每一批陶土的土性，揉土时几乎都以融合太极的气功，将内在劲道与感情全然注入，彷佛武侠小说中武功高强的老师父，将毕生功力一股脑儿全灌入急于下山报仇的徒弟般。他也大胆使用厚重的陶土，用拉坯的丰厚实力一气呵成，创作的茶壶体坯厚度约比一般大上 1 ～ 2 倍，如此不仅可以聚

▲翁国珍工作室摆满的柴烧壶，在看似相同的裂纹中也极富变化。

热保温，还可以将重发酵茶品的底韵充分释出。

　　翁国珍的茶壶不仅自然朴实、粗犷且充满阳刚之气，在看似相同的裂纹中也极富变化，还喜欢以还原烧将陶土中的微量铁质释出，呈现在壶身的点点斑痕，认为可以使水变得柔软，水分子更加绵密。

火与土的共舞

　　尽管 1995 年成立「观窑」，从事陶艺创作至今已逾 15 年，李仁嵋却是在 6 年前才开始以柴烧创作，作品也与一般柴烧不太相同，充满自然多变的色彩与朴拙的风韵，他比喻说「火焰流窜在陶坯的容颜烙下火痕」，希望呈现更多风貌。

　　李仁嵋认为柴烧陶不仅是燃烧薪柴，而是人与窑的对话、火与土的共舞，运用最自然的方式结合而成美丽作品。

　　其实将李仁嵋定位为柴烧

▲李仁嵋的金属提梁柴烧壶。
▼李仁嵋的柴烧壶深具魅力（苏玉兴藏）。

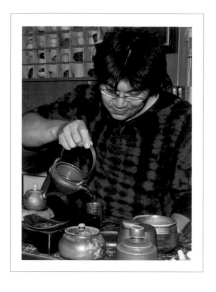

壶艺家并不公平，因为非科班出身的他，更能不受学院或传承的羁绊而有更多的挥洒空间，在陶艺创作的有限领域里，开创无限梦想的极致表现。正如当代大诗人管管的名言：「孙悟空为何一蹦就是十万八千里？因为他『没有脐带』，」自在悠游于陶土与天地之间，追逐他挚爱的壶艺大梦。

也因此李仁嵋的茶壶表现非常丰富多元，从早期的原土抛光壶到柴烧陶，无不尽情将雕刻、彩绘、釉药表现全都融入他的壶艺创作之中，近年更喜欢将柴烧独特的质感结合生活陶创作，展现出柴烧陶的多样化面貌。

低调奢华的金彩质感

经由高雄「蝉蜓禅言」茶馆主人刘昌宪的推荐，我找到了屏东「读耕家瓷窑工作室」的詹文政与他的侄儿詹智胜。詹文政说自己出身于一个世代相传的陶艺家族，与弟弟詹文森早在1992年就已在莺歌成立工作室，兄弟两人分别在拉坯技术与釉药表现上各有所长。

▲ 在「观窑」工作室泡茶的李仁嵋。
▼ 詹文政的柴烧壶以真实自然的手法表现粗犷朴实，有异于常人深切敏锐的情感张力。

詹文政的柴烧壶与陶瓮，对于泥土的展现且有
异于常人深切敏锐的情感张力，并以真实自
然的手法表现粗犷朴实，作品流露出怀古及浓
浓的乡土性格。而詹智胜则师承两位叔叔，吸
收两者专长，目前也卓然成家，令人欣喜。

　　在詹文政与詹智胜叔侄两人柴烧的领域中，
「火」已不仅单纯地将土焠炼成陶，而是为作品披
上层层多变的迷人彩衣，浴火凤凰后的火色、火彩、金
银彩等不同色泽，在灯光下散发不同的风采质感：有亮眼火红洋溢的烈火热
情、有紫金璀璨错落的银彩落灰线条，更有耀眼的金彩放送醉人的波纹，放
眼望去，仿佛伸展台上风情万种的千面女郎，在喀喳喀喳闪个不停的镁光灯
下不断聚焦。

　　詹文政说经过调配的陶土所含微量金属因还原作用，往往会被吸附到坯
体的表面，若将还原时间适时拉长，就会还原为金色或银色，形成金银彩般
的炫丽。不过詹文政与詹智胜的金彩表现，却不同于吴金维新柴烧革命的黄
金般贵气，而是绵密内敛于紫金的深层，呈现低调奢华的质感，可说各有特
色。

粗犷中引爆幽雅光晕

　　我与何启征从未谋面，但对他的茶
壶却知之甚详，缘于担任《行遍天下》

▲詹文政的柴烧壶有异于常人深切敏锐的情感张力。
▼詹智胜的柴烧壶兼取两位叔叔之长。。

　　副总编辑的好友柯乃文，早于多年前就放了三把柴烧壶在我工作室，从他丰富的柴烧语言与饱满色泽，至实际用以泡茶都留下深刻印象。柯乃文告诉我外号「浪子」的何启征，从早年担任广告助理、特约摄影、学校助教、画廊经理，乃至今天全心投入柴烧壶的创作，人生历练可说非常丰富，呈现在作品那种欲言又止的沧桑笔触，以及粗犷中引爆的幽雅光晕，都必须深入用心才能体会。

　　细看何启征的柴烧壶，明显可以感觉火焰流窜在陶坯上所烙下的吻痕，层次丰富的金质若隐若现地透出红色肌理，表现在茶气强劲的普洱青饼茶汤，更能感受无可抗拒的一股霸气。即便是陶艺家无法掌控的落灰窑汗，也能细密有致地呈现出神秘多变的风貌，色彩耐人寻味。电话中何启征曾告诉我，他的创作注重精神表现甚于技巧的琢磨；但在我看来，应是技巧早已被溶解在人与土、窑与柴、火与自然等共鸣的大地交响曲中，浴火重生为生气盎然的茶器了。

▲ 何启征的柴烧壶。

⑪
龙腾与
鸟兽意象

龙腾意象

尽管在传说中，龙能隐能显，春风时登天，秋风时潜渊，又能兴云致雨。但在十二生肖中，却是唯一不存在的虚拟动物，与百万年前曾称霸横行地球的恐龙也毫无关系；却是最受全球华人喜爱的吉祥神兽与共同的图腾，从许多中国人常爱说自己是「龙的传人」可见一斑。

近代学者多认为龙是想象力丰富的华夏民族，以蛇为身，再结合陆、海、空多种动物集体创作所出，更是古代帝王至高无上的皇权象征。在神话中龙也分为四种：有鳞者称蛟龙，有翼者称应龙，有角者称虬龙，无角者称螭龙。

不过尽管爱喝茶的华人都爱龙，以龙形呈现的茶器名作，从古到今却不多见，未免让人感到遗憾。以多元缤纷创作闻名的台湾现代陶艺家，当然不会让龙在茶器中缺席，无论具体的龙形或抽象的龙腾意象，在号称「水龙年」的 2012 年纷纷呈现。

例如台湾茶器产业两大龙头「陶作坊」与「陆宝」，龙年伊始都各自推出了意象鲜明的龙形茶具组。陶作坊的「呈祥」老岩泥茶

▲陶作坊分别在提把与壶身做成不同的两组龙年茶具。

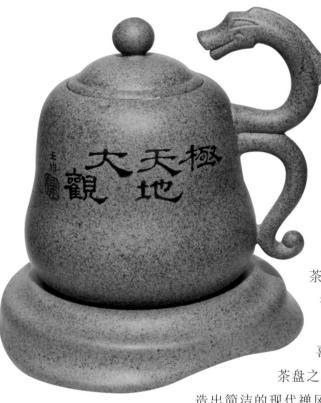

具组，先以弯绕龙形显于把手，呈现祥龙劲力与王道风骨；再以潜龙腾云驾雾之姿悠游茶承之中，而茶壶与茶海的龙口分别以紧闭与吐珠呈现，颇具用心。而据说创作灵感取自行草笔势的「游扬」系列，则以神龙遨游太虚的体态，幻化为「神龙见首不见尾」的流畅动线，一气呵成地贯串壶、杯、茶海、茶承，质朴中展现祥龙的劲力，也象征爱茶人内敛不凡的气质。

至于以极简设计风格深受年轻人喜爱的陆宝，则将龙形内敛于壶把与茶盘之上，并分别以黑红、黑白两组对比营造出简洁的现代禅风。

近年在两岸大放异彩的台湾壶艺家自然也不遑多让，邓丁寿早在上一个龙年，就有龙形古逸壶的问世，朴质的壶身搭配意象鲜明的祥龙提把，呈现古逸盎然的帝王气势，在当年造成抢购风潮。12 年后的今天，他的大弟子古帛再以璀璨的抽象釉彩，挥洒在原本质地粗犷的岩矿壶上，呈现龙行四海的

▲壶艺家邓丁寿以龙形制作的古逸壶（茗心坊藏）。
▼陆宝的龙启系列，将龙形内敛于壶把与茶盘之中。

壮阔缤纷，令人激赏。

话说两岸三地民间大多将龙与凤凰、麒麟、龟并称为「四瑞兽」，因此「台湾民窑」主人麦传亮不仅在手拉坯的陶壶上以龙形树枝做为壶把，还特别以弥勒佛御风乘龙或龙首龟身的茶壶呈现具体龙腾意象。

美术科班出身、「唐盛陶艺」人称「戴胡子」的资深陶艺家戴竹谿，手工制作的「龙袍」壶，则以龙首腾云、黄袍加身的意象具体呈现。戴老告诉我，原本是友人为庆贺龙年得龙子而要求订制的纪念壶，没想到甫推出就大受欢迎，成了茶人龙年泡茶的最爱。

大隐于台中雾峰山区的壶艺新锐吴晟志，龙年特别将捏塑的具体龙形蟠附于手拉坯的茶盅或水方之上，深受爱茶人青睐。

此外，一向特立独行的壶艺名家陈景亮也大胆颠覆传统龙形印象，以侏罗纪腕龙的长颈、长尾与凸出的背脊特征，变身于壶嘴、壶身与提把之上，饶富趣味。

喜爱龙的林昭庆，则不断创新造型或材质，至今创作龙腾意象的烧水壶已至第15代，

▲资深陶艺家戴竹谿设计制作的龙袍壶。
▼麦传亮的手创壶以枯枝提把作为龙腾的鲜明意象。

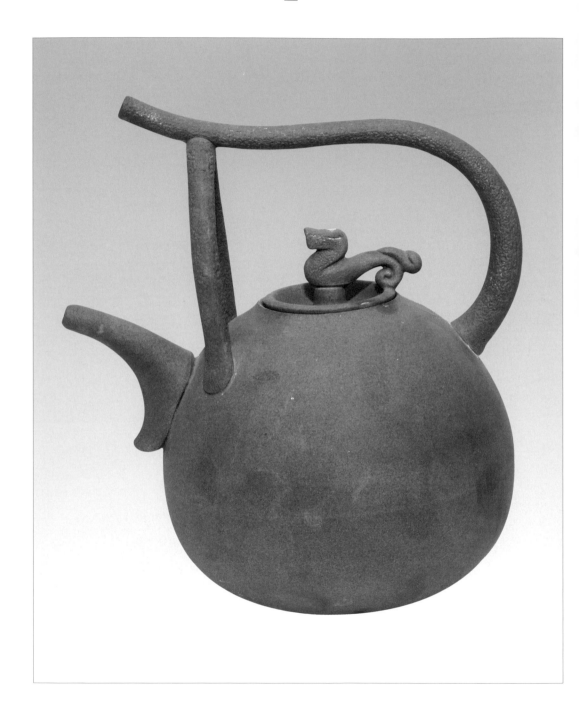

▲ 林昭庆的东坡提梁龙形烧水壶。

包括龙形壶钮、铜雕烘炉上的龙腾云，甚或以龙首张开大口吊挂茶壶烧水的大型金属雕塑烘炉等，年年呈现不同风貌的龙形变化，让我每次都不由自主地将成语「叶公好龙」说成「林」公好龙，显然林昭庆也是自认「龙的传人」一族了。

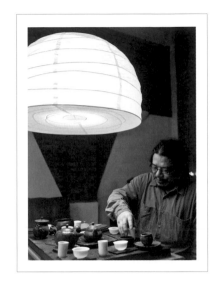

青蛙王子爱玩壶

在台湾提到青蛙，总会想到纵横歌坛数十年的「青蛙王子」高凌风；不过在陶艺界，只要提到青蛙，就会将林义杰绑在一起。没错，人称陶艺界的青蛙王子，几乎大半的作品都以青蛙为题材，跟多数民众喜欢在家中摆放个蟾蜍（闽南语称「咬钱」）招财，委实扯不上丁点关系，因此不禁让人质疑怎么会有人如此爱青蛙成痴？

林义杰的青蛙壶，无论造型或釉彩均完全忠于青蛙本色，堪称写实而维妙维肖。尤其不同于其他壶艺家大多仅将鸟兽做为壶钮，林义杰却是直接将壶嘴形塑为斗大且完整的蛙族，用来泡茶可说趣味横生，茶汤仿佛就从一只活跳跳的青蛙口中倾泄而出，引人发噱。

除了茶壶，林义杰作为量产的「半月陶坊」，也用陶做了许多青蛙相关产品，包括做为茶席中的饰物、盖置、茶宠等，尽管有

▲ 号称陶艺界青蛙王子的林义杰。
▼ 吴晟志具体龙形呈现的茶盂。

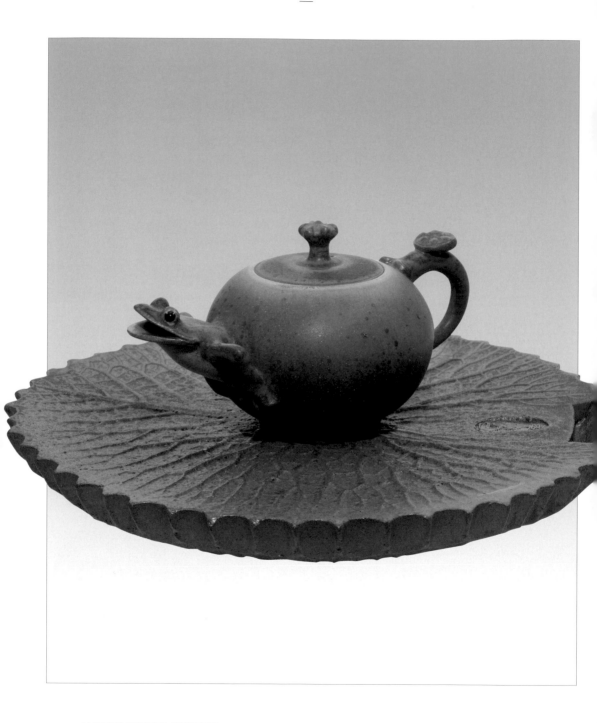

▲林义杰的青蛙壶与荷叶壶承。

将近十名员工共同制作，却全都以手工而非翻坯注浆制成，令人惊讶。林义杰说事先拉坯成中空的砲弹状，利用空气的张力逐步拉捏出鲜活生动的完整蛙形，或趴或跳或蓄势待发，形态各异。由于系全手工，因此每一只青蛙都不尽相同，正是林义杰的青蛙家族广受喜爱与收藏的原因吧？他说不采用翻坯注浆方式量产，还有一个重大理由：不仅可以减少失业率，还可以从细腻的拉坯烧陶环境中培养更多陶艺家，吸引更多陶艺爱好者投入，可说是一举数得。

细看林义杰的青蛙壶，尽管色彩饱满却不俗艳，无论在青蛙身上的斑点，或壶身刻意营造的岁月吻痕，甚或壶盖上漂浮的莲花，感觉上都仿佛饱经风霜的彩绘木刻，透过乌溜的大眼在山灵古刹中仰望，釉色的运用与沉稳堪称无懈可击。

有人说林义杰有学问，懂得古人所说的「月满为亏」，因此取名为半月，希望永远不亏、永远有圆圆满满的大月亮照耀青蛙一族。我想到的却是许多医院开办的减肥班，就常把「胖」字拆解命名为「月半俱乐部」，不知中广身材的林君是否也曾如是想？林义杰 解释说，他只希望能够半月做陶，另外半个月可以稍稍喘息、看看书、参观展览或出外踏青充实自己。

▲ 郭宗平喜欢以青蛙做为壶钮。
▼ 林义杰维妙维肖的青蛙壶与有盖的青蛙茶海。

▲ 林义杰半月陶坊偌大的展示空间。

坐落在莺歌火车站附近的半月陶坊也十分可观，660平方米的偌大空间，除了前庭的水池造景摆满了许多栩栩如生的青蛙外，作为展示与泡茶的宽敞空间，也充分营造出陶艺的美学氛围，古典的纸灯与摆设，在现代感十足的环境中交错。整排落地玻璃更不时迎入璀璨的阳光，洒落的光线为桌上沸腾的茶壶轻轻抖落残留的水珠，可说惬意极了。

无独有偶，岩矿壶新锐作家郭宗平也一样爱青蛙，每当创作即将完成阶段，总是不忘在壶钮放只青蛙作为句点，灵巧的造型却也着实讨人喜爱。

企鹅、狗与生肖壶

第一次见到廖明亮，是在台北市西门町的红楼剧场，一场由我策办主持的「921重建区茶叶品赏会」上。当时是2003年冬天，古川子与邓丁寿带着他的全部学生，用一个个921大地震震出的岩矿所烧制的茗壶共襄盛举。

不过令我讶异的是，廖明亮带来的作品并非茶壶，而是一尊尊陶烧的佛像，在众多展示的茶器里显得突兀，尤其表面肌理均不同于常见的木刻神像，但悲天悯人的神情，与庄严动人的法相，却更令人感受他捏塑的细腻与功力。

廖明亮说刚开始做茶壶，发现无论宜兴壶或台湾壶，许多造型早已都有人做了，因此心念一转，决定用自己擅长的雕塑技法来做壶。先做茶海，从断水开始研究，终于从雨水滴到屋檐得到领悟，从此所制作的茶器断水皆十分

▲廖明亮的企鹅壶与茶海。

明快，让他颇为自得。

因此廖明亮的茶壶有着雕塑佛像的无比功力，但造型却多为无心插柳，本来想画只鹤却越看越像企鹅，干脆就做出了一系列企鹅壶、茶海等。在市场看到青椒，回来却将壶口拉成女性的臀部曲线。不过他坚持不上釉，跟他的佛像作品一样朴实动人，表面的光泽则是高温所烧就。

「陶作坊」每年多会应景推出当年的生肖纪念茶壶，不少壶艺家也往往会将自己的生肖具体融入茶壶创作，如柴烧壶艺家徐兆钰就喜欢以狗做为壶钮、以玉兔做为盖置，让人猜不出他的真实年龄。

九份山城招财猫

话说北台湾的山城九份，不仅聚集了台湾最多的茶馆，猫咪尤其更多，包括活生生的家猫、店猫、野猫，以及无数守候着家门，或作为路标、或天天望海把自己当作灯塔指引捕小卷渔船方向的陶猫在内。走访九份山城的茶馆，从最热闹的基山街进入，或沿着阶梯漫步竖崎路，或临海走在小轿车勉强可以通过的轻便路上，随处可见猫咪的踪迹。牠们或穿梭在屋檐、雨遮、窗台，或窄小的巷弄内，或大剌剌地游走各店，或忠实地守候店家成了名副其实的招财猫，深受观光客的喜爱。

而座落茶馆街的最高点，基山街香火鼎盛岩壁小庙旁的「山城创作坊」，顾名思义除了眺景赏茶外，更少不了琳琅满目的作品。大多为主人胡宗显与爱妻郭青榕的陶艺创作，尤以一大堆栩栩如生的猫儿们最为传神，

▲ 徐兆煜的狗年生肖壶。

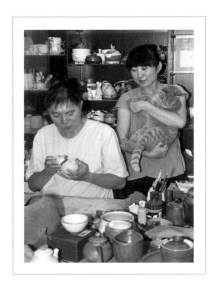

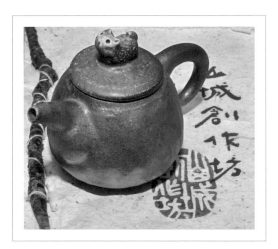

也最受朋友们喜爱，据说灵感皆来自所收养的流浪猫小乖，目前已被宠成肥嘟嘟、圆滚滚的大懒猫了。

郭青榕来自广东潮州，从小就耳濡目染潮汕壶的制作，成长过程也多有工夫茶法相伴，因此经常可见胡宗显在店内忙着拉坯做壶，爱妻则在一旁手捏陶猫做为壶钮，鹣鲽情深的模样，羡煞不少前往品茶看风景的游客。

胡宗显的陶壶大多为柴烧，而且每回都要千里迢迢远赴南投烧制，由于九份山城密集的石阶与人潮，车辆无法进入，必须先以手推车小心翼翼将阴干的作品送下山再换乘汽车，搬

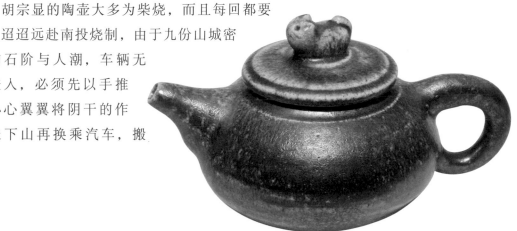

▶ 胡宗显与爱妻郭青榕连手创作的猫茶壶。
◀ 胡宗显做壶、太太做猫陶，灵感全来自流浪猫小乖。
▼ 胡宗显喜欢用爱猫的模样做为壶钮。

运陶土也同样艰辛。夫妻俩平日还要顾店、泡茶并招呼客人，因此作品不多，但都极为讨喜，每次刚完成几个猫壶创作，很快就会被爱猫的日籍游客带走。

花鸟、瓜果与枯木

爱鸟的陶艺家黄克强，则总是喜欢将成双成对、色彩鲜明的鸟儿，连同贴上金箔或金水的枝叶捏塑，恰如其分地放在茶壶、茶海、茶杯与茶仓上，有人说是伯劳鸟、也有人说是麻雀，更有对岸网友说是黄鹂鸟，其实不必追根究柢，只要心中有鸟，自然就有鸟语花香相伴，泡茶时仿佛啾啾啁啁的鸟鸣就在耳际报喜，不是很惬意吗？

中国宜兴已故壶艺名家蒋蓉，生前以「花壶」制作而闻名，以仿生的手法，将瓜果、莲花、荸荠、核桃、青蛙等自然形体全都集中在一把壶上，甚至蛤蟆捕虫、玉兔拜月等神态不一而足，作为官方授予的中国工艺美术大师中少数的女性，作品形象生动、色彩炫丽而广受收藏家青睐。在台湾，号称

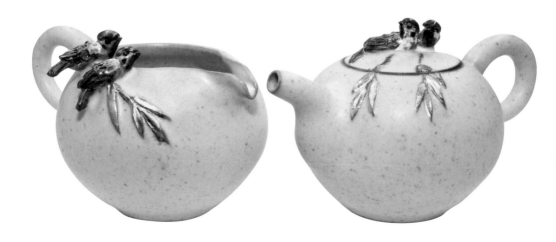

▲ 黄克强的鸟儿报喜茶壶与茶海。

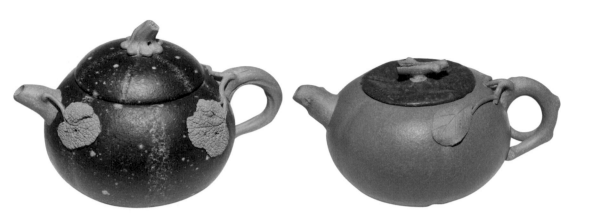

「台湾泥作魔法师」的吴政宪，也有栩栩如生的瓜果壶作品，甚至以拟真做成木材打上铁钉的木盒方壶，融合艺术美感与自然生趣，透过鲜活的表现手法自如运用，不仅设色与造型逼真，形象色泽与表面肌理也多妙趣天成。

至于将茶壶形塑为枯木或树枝或竹节外观，自古以来多不乏名家作品，如清代陈荫千，民初至近代的冯桂林、汪寅仙、范洪泉等。近年台湾也有不少壶艺家喜欢以写实技法，形塑出枯木或树枝状的茶壶，例如苗栗陶瓷博物馆馆长谢鸿达近年就有许多以树木为题材的茶壶作品。他说泥土长相平凡却充满魔力，随着压、捏、挖、补、揉、塑的动作，可以任意成形，经火燃烧后，由柔软变刚硬，其中的变化尤让他深深迷恋。

谢鸿达在 10 多年前先迷上紫砂壶，而后开始玩陶，且独锤柴烧，他说柴烧拥有火痕、落灰色泽等特点，可以充分彰显枯木苍劲与朴拙风味。透过他的手

▲ 吴政宪的瓜果壶。
▼ 吴政宪的拟真木盒方壶。

感创作，将枯木与老树根等自然纹理与斑驳呈现在陶壶上，无论形色或质地线条都极具天然拙趣。

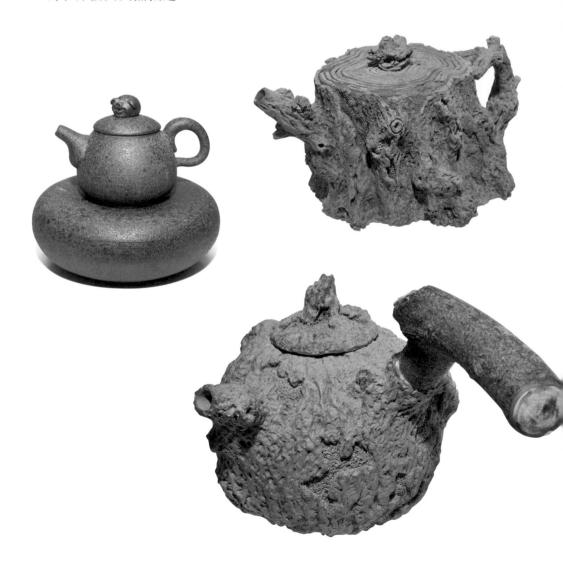

▲谢鸿达以手感创作拟真的老树根壶。
◀莺歌「有名堂」以铁岩矿烧造的「诸事如意壶」以猪为壶钮。
▼谢鸿达的枯枝壶再辅以真实的树枝。

12

多元材质的
结合与
诗画的注入

生漆艳彩的注入

1987 年成立「费扬古」陶艺工作室，1990 年受台北「鹿港小镇」艺廊负责人游博文之邀，李幸龙远从台中清水赶到台北举办第一次壶艺个展，当时 20 开本的《壶艺专集》就是由当时兼任「鹿港小镇」艺术顾问的我编撰制作，李幸龙也从此成了游君一路扶植相挺的艺术家，从当年初试啼声到今天大放异彩，转眼已过 20 年了。

李幸龙偏爱古典图案与炫丽色彩，一路走来始终如一，尽管创作方式与表现技法不断创新求变，且擅于从本土素材中发掘新的创作灵感，但坚持古典与现代交会的独特风貌，却始终未曾改变。

例如他早在 1997 年就成立「漆陶」工作室，多年来精研传统的漆艺，将其一一融入壶艺创作，所成就的「古韵漆陶」，让朴实厚重的陶与冷凝华丽的漆在陶艺上款款对话。不仅在现代感强烈的造型下，散发着浓郁优雅的中国古风，也为茶壶注入了全新的创作活水，在众多壶艺家中别树一帜，因此连续五届勇夺台湾「民族工艺奖」，可说实至名归了。

▲李幸龙擅于从本土素材中发掘新的创作灵感。

李幸龙说瓷器的英文为 China，漆器多讲 Japan，而他将二者结合的漆陶应系台湾首创，因此他颇为自得地用英文为漆陶定位，称为 Taiwan Ware，认为漆陶的文化特质绝对可以代表台湾作为一个民族特色的艺术品。

其实漆艺早在中国魏晋南北朝时代就已蓬勃发展，浙江余姚河姆渡出土的朱漆碗甚至已有 7000 年的历史。千百年后的今天，福州漆器与现代衍生的漆画都有可观的成就。2011 年初，我受邀至中国福建省美术馆，与周榕清共同举办「近看两岸之美」双人展，目前任教于福建闽江学院的周榕清教授就是福建知名的生漆艺术家，创作的脱胎漆器与漆画不仅在拍卖市场屡创高价，也受邀在北京清华

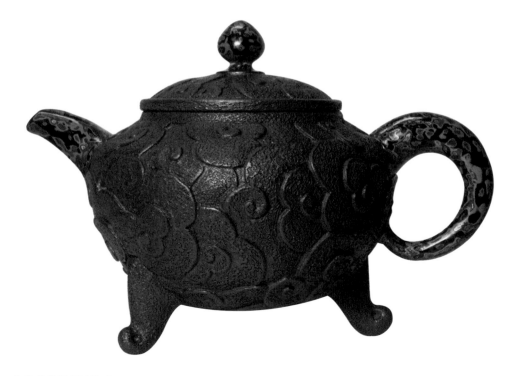

▲ 李幸龙的侧把漆陶壶。
▼ 李幸龙在创作上不断突破材质的藩篱。

大学以漆画作为访问学者。尽管他不玩陶，却也做了不少漆器茶盘，颇受当地爱茶人的喜爱。

李幸龙在创作上不断突破材质的藩篱，以简洁、古朴的造型为基础，巧妙融合中国古味纹饰的质感与漆的层次感，并妆点编纹、云纹、如意云尖等雕刻图腾。可说以化妆土的粗犷对比漆的细腻，以大块面的稳重辉映局部的柔美曲线，尽情挥洒游艺各种意境，交织出全新的漆陶壶艺作品。

当然，要让天然漆与陶器结合绝非易事，除了高难度的技巧，还要长时间承受耐心与毅力的考验，繁琐的过程包括变涂、贴付（螺钿、堆漆鈿）或镶嵌（堆

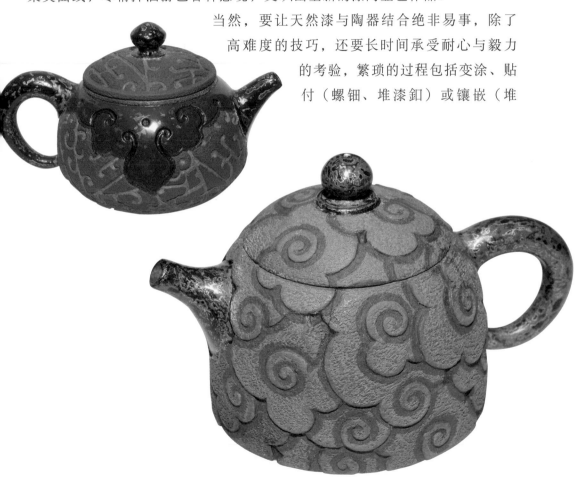

▲李幸龙的茶壶以化妆土的粗犷对比漆的细腻。
▼李幸龙偏爱编纹、云纹、如意云尖等古典图案妆点壶艺（苏玉兴藏）。

叠贝壳）、研磨、推光等。李幸龙说目前生漆原料大多来自日本或福州等地，而釉药与漆器表现不一样，要套上数层漆，每一层还要到阴房阴干一天，因为天然生漆无法以高温烘烤，只能在自然的环境干燥，尤其生漆没有纯白色，经常还需用到蛋壳。再用水砂纸 360、1000、2000 号不断研磨；静冈碳达到 3000 号推光处理，直至磨成镜面为止，对比陶的笔触，而上漆后就不再入窑烧制。

不过，常听人说生漆有毒，使得一般人不敢轻易为之，周榕清就曾告诉我，生漆并不真有毒性，只是会让人产生严重过敏，轻者皮肤出现红疹、发痒，严重时整个脸还会肿胀如猪头，但大多会恢复，几次以后且会「免疫」。相同问题请教李幸龙，他笑说自己也曾经全身红肿过，还适应了半年的时间才恢复。

针对一般人对生漆是否致毒的疑虑，李幸龙说生漆系不同于化学漆的天然植物漆，而且必须使用樟脑油等植物性溶剂，完成后可承受 240 ～ 250℃ 的高温，远高于泡茶所需的 100℃ 水温，因此安全绝对无虞。

金属、木器与陶共舞

北海岸石门铁观音的故乡草里，原本有座干华国小草里分校，废校后透过新北市文化局「废校闲置再利用」计划，由壶艺家章格铭租下，作为「阿里荖艺术空间」。保留了操场与升旗台，入口广场上有他用漂流木打造的迷宫，还有一些移植过来做为木作用途的龙柏。打通的一楼教室成了与艺文空间相结合的特色咖啡屋，沿着山坡辟建的地下一楼则做为他的陶艺工作室。

▲ 章格铭将石门干华国小草里分校打造成依山面海的艺术空间。
▼ 即便注浆量产的陶壶与壶承也会注入多元材质的元素。

约莫二十来位员工，与一个个金工、木工与陶共舞的茶器，就这样依山面海，日日夜夜守候着石门茶乡的入口，以及南中国海的潮起潮落。

章格铭总喜欢利用金属、木材等原材加入陶壶的创作，无论釉烧或柴烧，无论手拉坯或翻坯量产的作品，不仅增加作品的趣味性，也丰富了更多的几何与机械性元素。

「迷工造物」则是章格铭的工作室名称与品牌，无论精神上或风格都接近包浩斯（The Bauhaus）的理念，「在几何、机械性与无装饰的框架下，丢一点有机的线条进去」。而且除了茶器，也生产造型与结构都极为特殊的木工家具。

章格铭不仅采用多元材质的结合来创作，也喜欢藉由拼贴、物体、现成物、绘画、复制、文字、符号、影像、观念等复合手法，成就作品的「隐喻

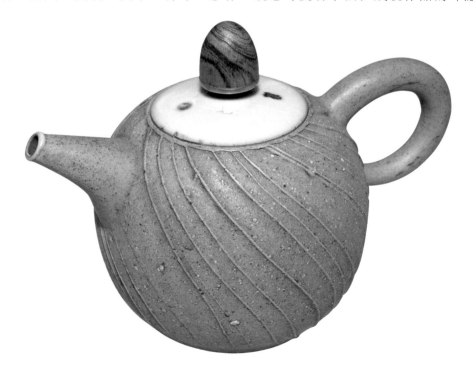

▲ 章格铭加上木质壶钮的木纹壶身极简风格。

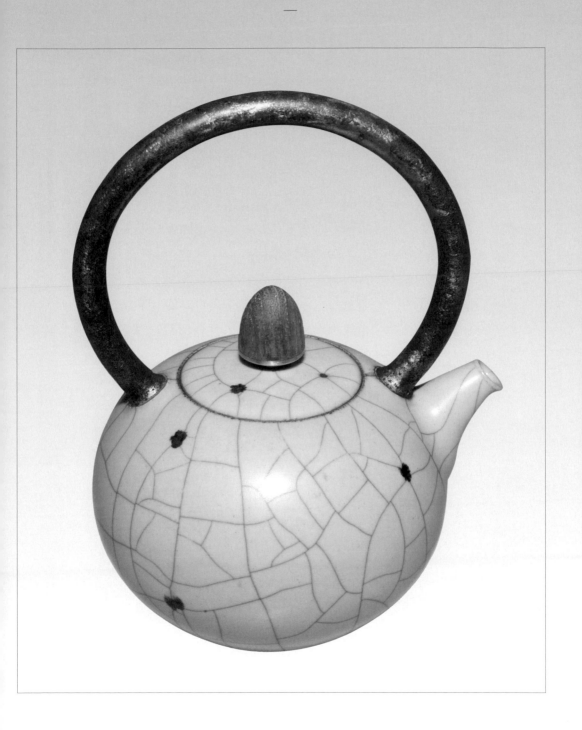

▲金属提梁、木质壶钮加上开片纹路的陶壶，章格铭的茶器都有一定程度的细腻与和谐。

因子」，让观者产生惊艳的视觉效果。不过章格铭也表示，多媒材的制作难度比起单一材质，除了外在形体与各自的制作工法需要整合，最大的难度却是「如何放在一起」，在造型、色泽、物理性及接合方式的掌握上，章格铭已经累积了相当的经验与敏感度。因此创作的茶器无论手拉坯或注浆，都有一定程度的细腻与和谐。

例如陶的壶身搭配软木或龙柏或胡桃木的壶钮与握把，杯身或木把手内缘以金属处理；天青或粉青釉色的陶壶在开片纹路中，不时可见点点铁斑，营造不同层次的美感，即便他一再强调创作壶必须「机能凌驾于美感」。

其实早期吴远中就曾以白金、黄金、铜等金属材质，做为茶壶的把手或壶钮，紫足与天青的壶身也有金箔妆点增添贵气，仿佛展翼冲上天际的把手颇有敦煌飞天的架势，饱满的造型也有流畅的现代感，可惜在实用上不甚顺手，因此并未造成流行或仿效。

茶壶中的诗情画意

2006 年由台北市政府主办、在台北小巨蛋举行的「台北茶文化博览会」，有一项由德亮策划主持的「诗情壶艺」活动，由罗智成、廖咸浩、管管、白灵、刘克襄、季野、德亮、须文蔚、陈义芝等九位诗人，在和成窑提供、壶艺家曾冠录拉坯创作的不同大小与造型陶壶上以釉料写诗，烧

▲ 吴远中加上金属把手与金水的飞天壶。

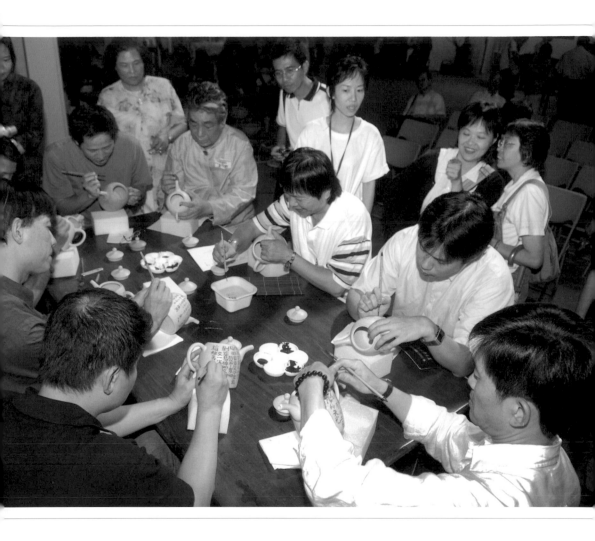

▲ 诗人聚集为茶壶注入诗情，由左下起依顺时针序为罗智成、廖咸浩、管管、
白灵、刘克襄、季野、德亮、须文蔚、陈义芝。

制完成后并于台北紫藤庐展出，受到艺文界与茶艺界的普遍关注。

话说曾冠录曾担任《陶艺》杂志及《普洱壶艺》总编辑长达八年之久，离开后再度恢复陶艺家的身分，受聘出任和成文教基金会与旗下陶艺工作室的副执行长，而最重要的壶艺创作无论质或量，近年也缴出了惊人的成绩。

其实曾冠录在担任总编辑期间，即以娇红釉苹果般讨喜的小茶仓作品，在茶界打响名号，收藏热至今始终不坠。新近展出的作品则包括「茶叶末」釉色的酒精灯烘炉茶具组，以及炭烧烘炉茶壶等。由于长期担任茶艺专业杂志的大掌舵，对各项茶品的茶性、茶质、茶气等的掌握可说游刃有余，因此所创作的各种茶器壶组特别适合各种茶类的冲泡，甚至还可从轻发酵、重发酵、重焙火或老茶之间的异同，拉坯出圆融饱满的最大公约数。

曾冠录的茶壶作品还有一项特色，就是壶嘴长、出水流畅而不四溅；壶盖与壶身且紧密接合，无论任何角度都不致滑落。「诗情壶艺」活动结束多年后，他再度邀我合作为茶壶注入诗情。

▲专注拉坯制壶的曾冠录。
▼曾冠录以苗栗土拉坯成形的侧把壶、德亮的题诗。

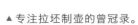

其实诗画结合茶器创作的历史由来已久，不仅常见于陶瓷茶器的青花、粉彩与斗彩，宜兴壶名家也不遑多让，且不限于题诗、彩绘或雕刻；坊间也常见仿冒的宜兴古壶上，有「十全老人」落款的竹节雕绘，并一律题上「高风亮节」等字句或成语，即便数年前勇夺中国书法大赛冠军的宜兴壶名家庞献军，结合书法与刻字艺术的茗壶，也大多为「竹轩兰砌共清虚」等古人诗句。真正以现代诗或画跃然于壶上，则是近十多年的事吧？尽管金门陶瓷厂甚早以前就曾广邀艺术家创作，但仅限于花器、酒器或观赏用陶。

曾冠录交给我的，除了以苗栗土拉坯的茶壶外，还有用沙锅土拉成的烧水壶，成形后不待阴干，就要我赶紧用一般自来水毛笔写诗，完成后紧接着由他以雕刀逐一刻上，高温烧就后再加上黑墨与印款上的朱红。

▲ 曾冠录以沙锅土制作的烧水壶。
▼ 李茂宗以釉彩为曾冠录手拉茶瓮注入诗情。

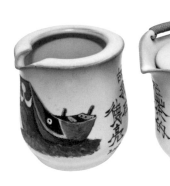

此外，壶艺家吴远中多年前也曾馈赠三件他手拉的青瓷茶具，包括一只温润内敛的盖杯、一只据说灵感来自马桶的茶海，以及一个浑圆充满雅趣的双耳壶。三件茶具的色泽青翠华滋、釉汁肥润莹亮，周身且布满纵横交错的纹片；再看「雨过天青云破处」的釉色与紫口铁足的色烧配置，一眼就可以认出，作品是以黑陶拉坯再上青瓷釉烧造而成。

不过当时吴远中还递上了一份釉上彩料，要我在茶具上绘图写诗作为「功课」。恭敬不如从命，甚少在公开场合挥毫的我，只好当场举起圭笔，边画边构图边寻找诗的意境，就这样且战且走，约莫花了半个下午的时间彩绘完成，交还给他再一次送入窑内焠炼，总算大功告成。

李永生的彩绘陶壶，则是以青花为基础，再妆点鲜艳的红，为传统水墨融入现代元素。而「陶工坊」的蔡建民，则喜欢在素烧后

紅潤派明亮的紫湯

在舌尖

舞動輕轉

喚醒油膩

滿覆的

▲德亮在吴远中手拉的青瓷茶具上写诗绘图。
▼曾冠录由德亮写诗联合创作的提梁壶。

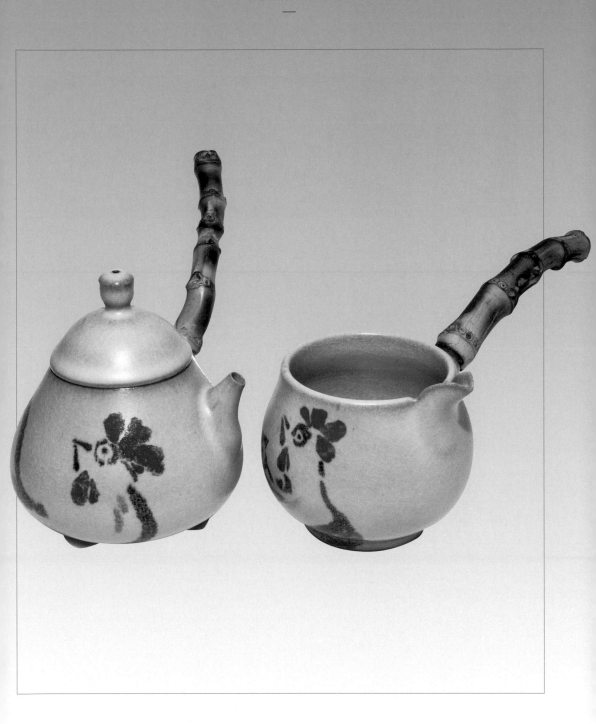

▲ 李永生的彩绘陶壶。

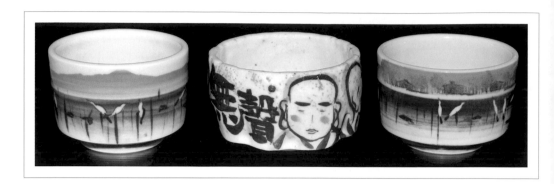

的茶器上，以釉下彩绘出台湾的湖光山色，观音山、白鹭鸶、古厝名刹、庙会节庆，甚至阿里山火车等，无一不可入画，在坊间一片水墨花鸟中独树一格，颇受电子新贵或白领阶层的喜爱。

▲ 蔡建民的台湾彩绘茶器。

天塌下来
还有马华顶着
气定神閑其餘
惝惘網路
與遠方的愛侶
共品彼邊的
下午茶

德虎
2006

4 茶海、茶碗、盖杯与烧水壶

⑬ 茶海、茶碗 与水方

随着历代泡茶方式的不断更迭，茶器的发展也有明显的变异，从唐代的烹茶法至宋代的点茶法，至明朝废「团茶」成为唯一的「贡茶」，散茶成为普罗大众最普遍的日常饮料后，品饮方式也演变为「撮泡法」或称「瀹茶法」，直接抓一撮茶叶置入茶壶或茶杯，并以开水沏泡饮用，保留了茶叶的清香味，从此广为讲究品茶情趣的文人雅士喜爱，开创饮茶史上的一大革命。而最典型的撮泡法就是盛行于福建、广东沿海一带，并流传至台湾的「工夫茶」，原本仅为乌龙茶特有的泡茶方式，却也影响并带动了今日细品热茶、把壶赏玩的茶艺风潮。

泡茶的首要工具自然以茶壶为主，茶杯其次，而茶海却是一直到台湾茶艺开始风行的 80 年代才出现，除了迅速流传到日本、韩国与东南亚各国，也在 90 年代中国经济崛起后传至对岸。

茶海最初称为「茶盅」，也有人借用斟酒器之名而称「公道杯」，主要作用就是将茶壶里的茶汤先倒入茶海中，再由茶海将茶汤分注给小杯。由于茶海具有注水精确的功能，

▲刘世平的白金饰茶海。
▼江玕的青瓷釉茶海（左）与红钧釉茶海（右）。

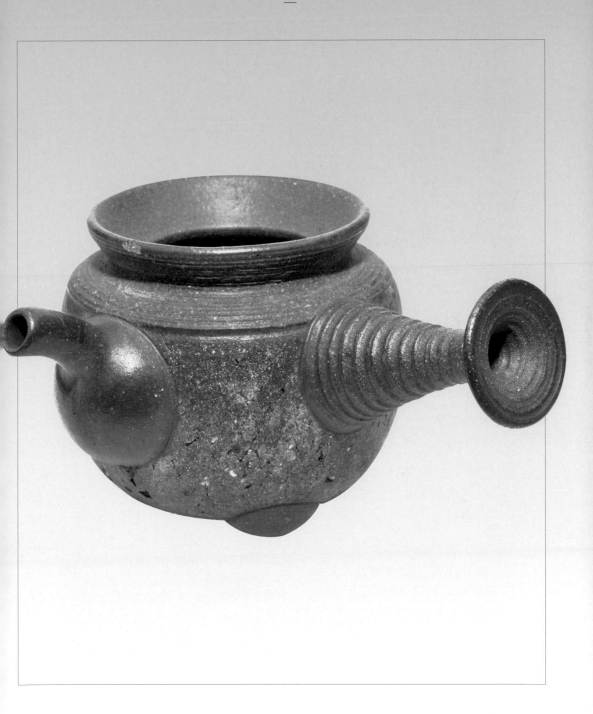

▲ 古川子的侧把岩矿茶海较受日、韩等国茶人的喜爱。

还能容纳小壶冲泡2、3次量的茶汤，甚至还有将茶汤中残留茶渣沉淀的功能，因此很快就受到茶人喜爱而广为流行。

今天台湾乃至两岸的茶海款式也甚多，「唐盛陶艺」主人、人称戴胡子的戴竹谿就曾表示，尽管茶海确切出现时间或究竟由谁发明？至今仍众说纷纭，但首度在市场上出现的茶海，唐盛绝对当仁不让，至今少说也有数十种款式以上，且历久不衰。他说两岸茶人喜用杯形茶海，而韩国、日本、马来西亚等国则偏爱有把手的茶海。

对茶海显然有深刻认识的戴竹谿表示，台湾茶艺30多年来，由传统的浓香型茶品冲泡逐渐转变为高山茶等清香型茶，茶海的介入在其中扮演了十分重要的角色，也使茶艺在形式上脱胎换骨且不断超越，并在两岸四地与东北亚、东南亚各国逐渐蔚为时尚。

茶海大行其道、成为泡茶不可或缺的工具后，近年除了陶作坊、陆宝等茶器产业不断推出新的款式，以应付市场需求外，就连陶艺家们也纷纷创作自己喜爱的茶海形式、各显神通。例如岩矿壶艺家三古默农近年就致力于茶海的创作，他的茶海并未如一

▲唐盛陶艺主人、人称戴胡子的戴竹谿。
▼林义杰的竹节式陶烧茶海。

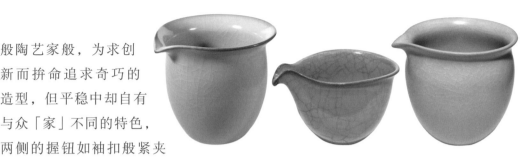

般陶艺家般，为求创
新而拚命追求奇巧的
造型，但平稳中却自有
与众「家」不同的特色，
两侧的握钮如袖扣般紧夹
着杯缘，探向下方深邃缤纷的水色，比一般茶海多出的壶嘴以拙朴之姿伸向
前方，在出水断水之间，不难发现生活禅的趣味。

　　至于茶碗，一般来说，在抹茶道盛行的日本较为风行，台湾除了有人喜
欢将煮沸的普洱熟茶以大碗品饮外，用碗泡茶的人并不多见，因此茶碗在台
湾通常被当作干泡法的水方（又称水盂，作为热壶或温润泡时将多余水或茶
汤倒入之用）。而茶器产业也因此较少茶碗的产制，反倒是壶艺家们乐此不
疲，几乎大多数的壶艺家都有手拉坯的茶碗创作，不过造型大多相同，只是
土坯与质感、触感的差异罢了。

　　　　　　　例如埋首拉坯时喜欢大碗喝茶的三古默农，
　　　　　　对茶碗就情有独锺，碗底内缘刻意留下的同
　　　　　心圆由浅渐深，拿捏得恰到好处。倒入茶汤
　　　　时宛如漩涡般的水纹若隐乍现，简洁中自
　　　有禅意，且保留了
　　该有的大气与色
　彩，无怪乎深受
爱茶人的青睐。

▲晓芳窑（左）、陶作坊（中）、陆宝（右）分别推出的仿汝茶海。
◀陈景亮四平八稳的的茶海。
▼三古默农的茶海深具生活禅的趣味。

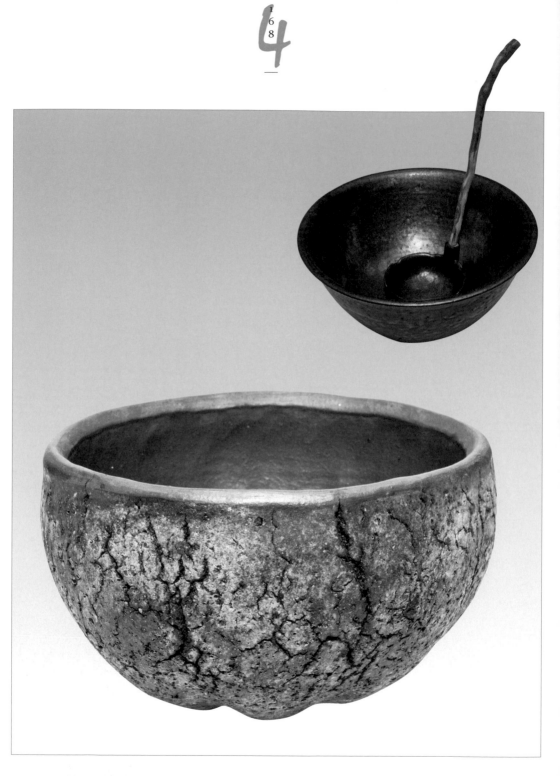

▲吴晟志的黄金铁陶茶碗与茶杓。
▼古川子的岩矿茶碗。

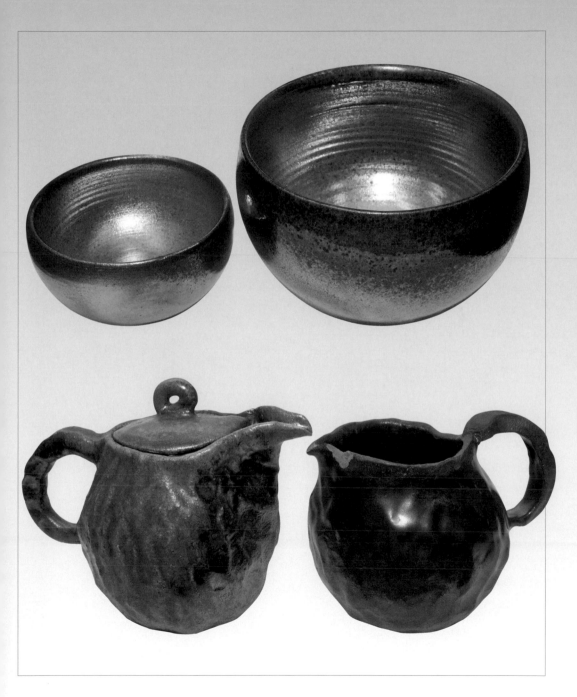

▲吴金维闪烁黄金般贵气的柴烧茶碗与茶杯。
▼徐兆煜的柴烧茶海。

▲ 李仁嵋的茶碗经常有令人惊喜的表现。

　　此外，目前在两岸最为抢手的茶碗，应非吴金维与李仁嵋两人的柴烧黄
金碗莫属了：未曾上釉或贴金箔，纯粹以柴烧成就，不仅闪烁黄金般耀眼的
贵气，也保留了红色烈焰的火痕，捧在手上更能感受踏实沉稳的质感，可惜
烧成的良率不高，因此特别奇货可居。

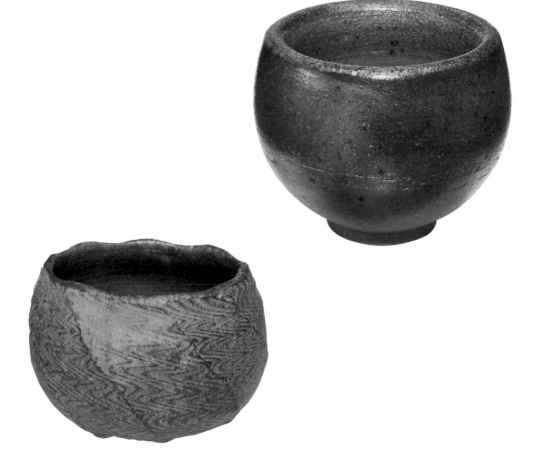

▲ 翁国珍的柴烧茶碗。
▼ 林义杰的茶碗深具东方禅意。

14 绚丽多姿的
现代天目

话说宋朝时「斗茶」的风气极为盛行，由于斗茶茶面呈现白色汤花，为了不使浅釉色的茶碗影响斗茶的效果与观赏性，因此黑釉的「建盏」就成了宋朝茶人的最爱，斗茶必用建盏，黑釉与雪白的汤花「黑白分明」相互辉映，尤其汤花衬在黑釉上，能够清楚地看到其「咬盏」或出现水痕的情况，更成为建盏在斗茶中的无比优势。「建」是指窑口产地，即宋代建州的「建窑」，在今日福建省建阳一带。

建盏之所以具有异彩花纹，是因为当地瓷土含铁较多。在烧制过程中，铁质发生胶合作用并浮出黑釉表面，冷却时发生晶化，产生呈紫、蓝、黄、暗绿等色的结晶，并不时放射出点点光辉，闪烁变化。尤其茶汤注入后，黑釉表面的结晶五彩纷呈，更为绚丽多姿。其中又以釉面花纹如兔毛般的「兔毫盏」最具价值，胎重釉厚且造型浑厚，釉色以黑色为基准变化，且因流速不同而在黑釉中透出美丽褐黄、蓝绿等细长如兔毫状的流纹。油滴天目则是在黑色釉面上散布银灰色圆晶点，如同

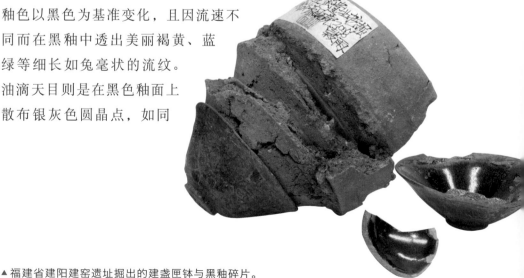

▲福建省建阳建窑遗址掘出的建盏匣钵与黑釉碎片。

平静水面所洒下的油点，此外尚有鹧鸪斑天目，也极其珍贵。

黑釉建盏曾在宋元时流入日本，并普遍被称为「天目碗」，至今在日本茶道中尚能见到它的踪迹，并尊为茶道的至宝。今天两岸或日本等地也有陶艺家致力研发，希望能传承北宋以来的天目工艺；其中台湾的佼佼者包括蔡晓芳与陈佐导两位大师，以及邵椋扬、洪文郁、江玗、江有庭、刘钦莹、黄存仁等，他们的努力不仅重现了北宋建盏的沉稳风貌，更发展出不同的绚丽釉色，造型的变化也堪称继往开来。

星光闪烁天目再起

不过长久以来，天目碗在以品饮乌龙茶为主的台湾并不受欢迎，大多仅作为收藏，反而深受日本茶道人士的喜爱。直至近年由于普洱茶或台湾老茶的普遍发烧，养生之说更带动了大碗喝熟茶的流行，也有人认为天目碗冲泡龙井、碧螺春等绿茶或红茶最为适合。「紫藤庐」主人周渝更常以天目黑碗，置入约莫巴掌长度的大叶种青普，再注入滚沸的开水，在兔毫轻烟升起的淡淡茶香中，用最简约的方式阐述他对茶艺的看法。

尽管斗茶之风在现代几乎已成绝响，天目碗还是受到众多茶人的瞩目。当捧着现代陶艺家巧思创作的天目碗，在水光粼粼的倒影中，轻啜悠悠岁月传来的醇香与甘甜，更能感受不凡的乐趣。

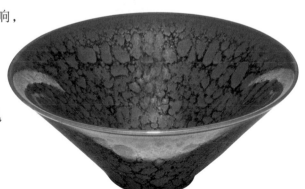

▲蔡晓芳烧制亮彩夺目的天目碗。

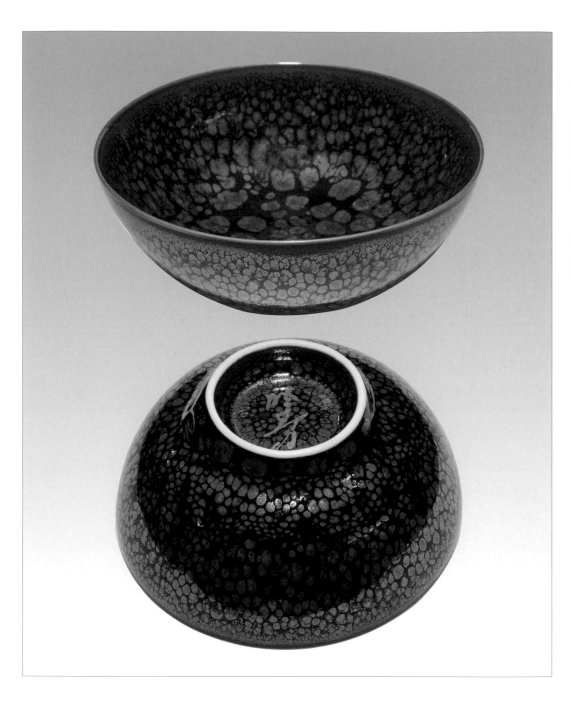

▲蔡晓芳烧制的天目碗与碗底落款。

蔡晓芳大师在 30 年前首开风气，以点点光辉闪烁变化的天目碗令各界惊艳，此后就不断有陶艺家前往取经，让天目艺术能在千百年后今天的台湾大放异彩。

火焰红艳窑变天目

现年 86 岁的陈佐导，从一位轰炸机飞官蜕变为国际知名的陶艺大师，至今仍精力充沛且创作不懈。近 60 年来先后以水火同源釉、偎红挹翠釉、翡翠釉、石红釉、金砂美人醉釉等，在两岸乃至全球都享有盛名，海峡两岸用釉也鲜有出其右者。陈大师虽不做壶，但釉色千变万化的窑变天目始终受到茶人的普遍推崇。

陈大师的天目茶碗，系将黑色天目釉施在深棕色土胎的茶碗上，再施以铜、铁的窑变釉，入窑烧制；黝黑的天目釉流「薄」处产生了铁红、铁黄等色泽的变化，又因克服了天目釉吸收其他色泽的特性，产生了千变万化、流釉与自然美丽的窑变色彩，有时彷若星空般的深邃，又有如火焰般的红艳。

钧窑釉变蓝天目

名满天下的钧窑，遗址在今天河南禹县八卦洞与钧台一带而得名，始烧于唐代，而大盛于北宋末期，以烧制乳浊釉青瓷为主，是宋代五大名窑之一，釉色以天蓝、月白、玫瑰紫与海棠红最受世人喜爱。因此作品在台湾始终以强烈个人色彩著称的洪文郁，同时着迷于建窑天目的兔毫与钧窑的釉色，而不惜数度前往取经，经过多年的焠炼，终于在台中太平烧出了令人惊艳的蓝

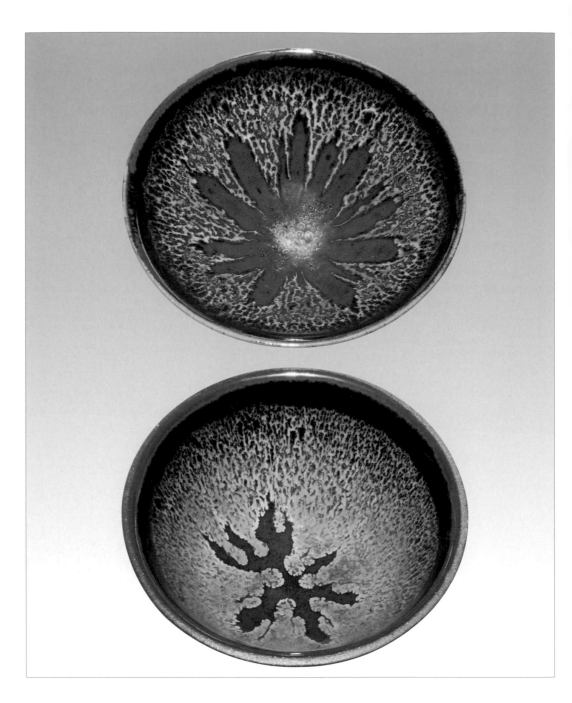

▲ 陈佐导的窑变天目作品。

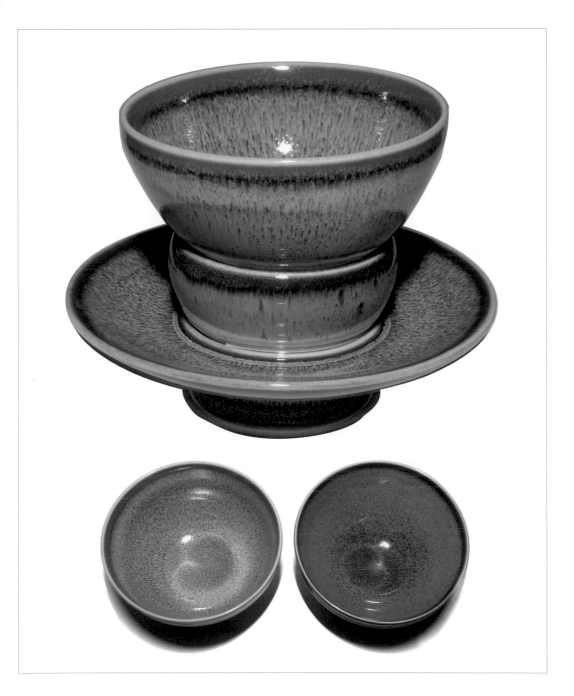

▲洪文郁以钧窑天蓝加上玫瑰紫与海棠红烧就的天目托盘。
▼洪文郁苦守寒窑所成就的钧窑釉变蓝天目。

天目，以钧窑的天蓝釉色窑变为建盏兔毫，在古今中外众多的天目碗中独树一格。

为了让自己的天目作品更臻完美，洪文郁还特别前往日本，在博物馆中寻找北宋后陆续流入日本的天目国宝，无意中发现中国传入的陶瓷杯托，在江户时代改良为大型的漆器天目托盘，二者相互争辉。因此返台后立即着手研究，以同样的钧窑天蓝加上玫瑰紫和海棠红，烧造为独一无二的天目托盘，更能衬托蓝天目的细腻柔美。因此作品尽管高达十数万元的单价，来自东瀛的收藏家们依然趋之若鹜。

不过洪文郁也表示，钧窑釉变的蓝天目烧成良率本已不高，托盘的成功率更是屈指可数，因此作品极为稀少，更显得弥足珍贵了。

丝丝入扣兔毫天目

10 多年前就在高雄美浓，以兔毫天目深受各界瞩目的「石桥窑」主人刘钦莹说，天目黑釉除了在胎土、温度与釉药上必需拿捏得宜外，必须超过 1300℃ 以上的高温才能烧制，因此胎土调配相当重要，尚须避免烧窑高温破裂。釉为单一色黑釉，因含铁成份高，经过氧化、中性、还原及交叉运用，铁分子在窑内气氛与温升变化下产生液相分离，冷却后便会在黑釉面上产生结晶，此时

▲ 美浓「石桥窑」主人刘钦莹的兔毫天目。

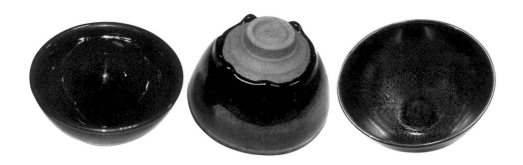

温度控制更需细腻，成败之间相差只有 10 度左右，难度之高可以想见。

　　刘钦莹与擅长绘画青花的爱妻林鸿徽，原本都在蔡晓芳的门下工作，婚后才搬回美浓创立石桥窑，1998 年又凭着一股对陶瓷的疯狂痴爱，前往号称「天下第一瓷都」的中国江西省景德镇。原本只想进入陶艺学院作短期进修，让自己的创作更上层楼；没想到就从此留下开设作坊，利用当地得天独厚的丰沛资源「量产」自己颇获好评的作品，并广为开班授徒。也为当地传统工艺注入台湾前卫的创作活水，带动整体创作的风气。

　　刘钦莹表示，陶土在高温烧制时，会有微量的金属发射剂，往往会产生可遇而不可求的「窑变」，产生许多意想不到的趣味，高温烧制的天目黑釉陶碗就是一例。因此尝试以景德镇「瓷石」打碎的土，加上建阳的土，用自行研发的化学技术来调和。其实建阳的陶土本来就是宋代价值连城的「建盏」天目黑釉的主要原料，只是烧制技术早已失传，成功率不大，因此当地商家多不愿尝试罢了。刘钦莹认为一件完美的陶瓷作品，表面的绘画与釉药都不过是装饰罢了，创意与造型才是骨干，才是作品的灵魂吧？从选土开始就要将创作者本身的思想、感情、理念等注入，从捏塑、品味等逐一酝酿完成，才能成就伟大的艺术品。

▲ 刘钦莹的兔毫天目深受各界瞩目。

就在刘钦莹成功在景德镇闯出名号，所烧造的现代天目也受到大陆爱茶人疯狂收藏的 2011 年，苦守寒窑的爱妻却因癌症猝逝于美浓，让我深感震惊与惋惜。

内敛沉稳曜变天目

「圆满自在」的邵椋扬长久以来专注天目的创作，至今已累积 20 多年的研究心得，延伸出的各种釉彩变化，包括铁釉的油滴天目、兔毫天目、鹧鸪天目、曜变天目、玳瑁天目、木叶天目及冰裂釉等，及铜红釉的郎窑红、火焰红、钧釉等。借用自然资源，以大自然的五行元素，「釉料为『金石』、坯体为『土水』、窑烧为『木火』」，创炼出天目瓷器各样的釉彩变化。

邵椋扬说自己研究天目 20 多年，年过半百才发现「曜变天目」真正的神美，他说「曜」是一种会发光的黑曜石，本身内敛沉稳，需借助外来的光线照射才能显现它的艳丽。「曜变」取决于釉色的调和、釉药的厚度及温度三大要件，因窑烧充满不可预期之变数，使得「曜变天目」更显其珍贵。

细腻深邃藏色天目

曾受邀到日本教授「天目窑烧」，并突破黑、褐色限开发出缤纷色彩，

▲邵椋扬的曜变天目斗笠茶碗。
▼邵椋扬的曜变天目作品。

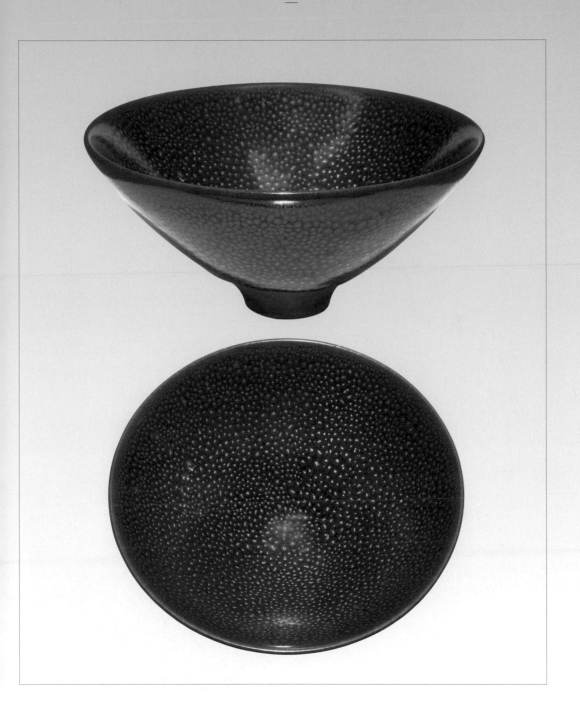

▲邵椋扬星光闪烁的曜变天目茶碗。

以「藏色天目」闪耀国际舞台的江有庭，尽管始终相信轮回，却能坚持专心、无杂念的创作态度，在面对偶然的「窑变」时，让它成为必然。

话说传统天目窑烧多半只能烧出黑、褐色系，江有庭却努力摆脱千百年来的局限，找出缤纷多彩的色泽，让纹路更加细腻、深邃，因此「就如同藏了千年的颜色被我发现」，而命名为藏色天目。从他的作品中，不难发现在强光下纹路更显跳动且细腻鲜艳的色泽，也有颜色层次多样，静观下仿佛如宇宙之眼，更有纹路如同燃烧的火焰般跳动。

北宋柴烧建盏文艺复兴

不过在台湾烧制天目多以瓦斯窑为之，江玗却决心恢复北宋建盏的柴烧技法，只是当时柴烧绝不允许落灰，因此需先以匣钵包覆。「匣钵」系以含有颗粒的耐火土为原料拉坯而成，避免急热骤冷伤害坯体，但从今天在建窑遗址掘出的天目碎片来看，匣钵仍不免与天目碗「黏」在一起而成为废品，显然古时测温设备不足，耐火的匣钵仍有可能遭过热的窑温所软化。

因此江玗首先必须自行设计适用的匣钵，交付窑场订制后，再将手拉的天目碗逐一置入，如此才能在落灰漫舞的柴窑中，烧出细若银丝、多样结晶斑点的天目碗，正如他 2012 年在新北市展出的标

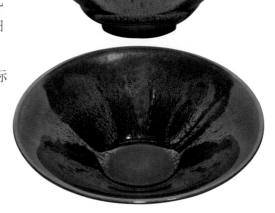

▲ 江有庭的藏色天目斗笠茶碗（茗心坊藏）。

▲ 江有庭的藏色天目茶碗（茗心坊藏）。
▼ 江玗以匣钵柴烧天目堪称国内第一人。

题「璀璨星空尽收于一碗之间」，堪称台湾以匣钵柴烧天目的第一人了。

但江玗的现代天目风格却与其他陶艺家不同，不以亮彩为胜，取而代之的是一种温润与静的氛围，气质上反而较接近古代建盏传统古法：以含铁量高的黑陶土，搭配天然植物灰釉，以 1320 ～ 1350℃还原反复烧制，在传统中寻找新灵感，在窑火中观察细微的变化，并掌握窑变的脉络。除了烧造出原有古朴的质感外，另增添一种创新的变化，如金蝉蜕变般，一层层蜕下光鲜的釉彩，留下细细的油滴银丝，表面因釉彩的溶融带着不平滑的质感，也更增添了手握的质感。

蓄势待发油滴天目

在台湾致力天目碗创作的陶艺家中，国立台北教育大学艺术硕士黄存仁，应该算是最年轻，也是唯一受过严谨陶艺训练的科班生了。

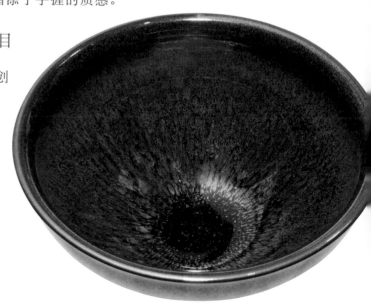

▲江玗自行设计订制的匣钵与其中的天目碗作品（江玗提供）。
▼江有庭纹路细腻、深邃的藏色天目茶碗（茗心坊藏）。

▲江玕的现代天目不以亮彩为胜，烧出古朴的质感。

尽管主修陶艺创作，天目碗的创作却习自罗森豪，并在和成文教基金会的全力相挺下，才能随心所欲地研究釉药，在一次又一次的失败中不断成长，今天所创作的油滴天目茶碗终于有了亮眼的呈现，无论黑炫如金或火红如焰为基准变化的浑厚主体，从曙光乍现的开口、进入内缘水亮的银、星绽的灰、玛瑙的棕、琥珀的橙，到碗底深邃的曜金黑，油滴纷呈的结晶花纹几乎无懈可击。

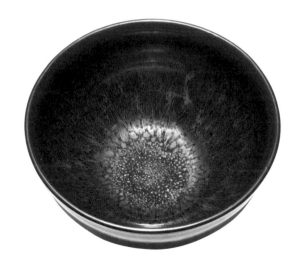

▲黄存仁的油滴天目茶碗。
▼黄存仁的天目茶碗油滴纷呈的结晶花纹。

⑮
盖碗、盖杯
与茶杯

常见许多资深茶人以盖杯或盖碗泡茶，尤以老字号的茶商为多，因为使用盖杯最能保持茶叶的原味，茶品几乎可以说「无所遁形、原形毕露」，丝毫没有加减分的效果，而茶底也可以清楚地观察比较。

至于大陆普洱茶商普遍爱用盖杯，推论可能是因为大陆现有古董茶品或20年以上的普洱陈茶不多，市场放眼所见，几乎全为10年陈期以下的生茶新品。使用盖杯可以迅速释放香气，且冲泡得宜较不易将新茶原本的苦涩味释出，得到香气与甘美相得益彰的效果吧？

目前在市面上，以瓷器烧造的盖杯居多，陶土上白釉烧制则次之。以青瓷而言，当然属北宋末期「汝窑」所烧造的青瓷最富盛名，可惜流传到今天的真品已不足百件，已知的更仅65件，件件皆属国宝级的收藏，一般人根本无法拥有。汝窑青瓷釉包括粉青、天青及影青，其最大特色就在釉中含有玛瑙，色泽青翠华滋，且釉汁肥润莹亮，周身布满纵横交错的纹片，因此多少年来始终让收藏家梦寐以求，也成了许多现代陶艺家追求的境界。

李永生的盖杯即以创作天青类的无光青瓷釉而闻名，温润内敛，能感受汝窑

▲晓芳窑仿汝窑盖碗。

「雨过天青云破处」的特有色泽与风采，更能呈现传统青瓷器常见的「紫口铁足」雅趣，尤其李永生的盖杯比一般都来得大，特别受到茶人尤其男性的喜爱。所谓「铁足」系指青瓷器的底部「釉不过足」，露胎处由于坯体内的铁质在窑火终了时，底部无釉处的坯体氧化，而呈现淡褐色至黝黑的铁足。而紫口也因器皿口缘釉薄处坯体受氧透出灰紫色，使得盖杯在极简风格中又见繁复，达到造型与色彩臻于完美的素雅境界。与「安达窑」仿汝窑的青瓷盖杯属于粉青类的亮光青瓷全然不同。

麦传亮最得意的作品「台湾禅纳杯」，借太极的设计图案，中间就是一个台湾地形，他说台湾约在 600 万年前由欧亚板块及菲律宾板块相互挤压形成，最高峰玉山则年年升高，因此当适量的茶叶放入台湾图腾内，茶叶伸展开来时会慢慢看见中央山脉的玉山隆

▲李永生的青瓷盖杯比一般来得略大。
▼喜欢拥猫自重的麦传亮。

起及茶水的流出；西边为台湾海峡，东边为太平洋。配合台湾的土和泥，经采土、炼土、养土达数个月后，经由 1800℃的高温烧出，同时兼具茶杯与茶壶功能。

至于茶杯，当然是泡茶所必须，最常见的就是一般工夫茶法必备的白色小瓷杯，而陶作坊也有特别为繁忙的上班族设计简单却能泡出好茶滋味的同心杯，或陆宝兼具自然朴实与东方禅意的乐活能量盖杯等。

我常在长时间闭关写作时无暇泡茶，但又不可一日无茶，岩矿壶名家邓丁寿干脆就手拉了一个大口杯给我。为了隔开茶叶与茶汤，也避免将叶底或茶梗随着茶汤

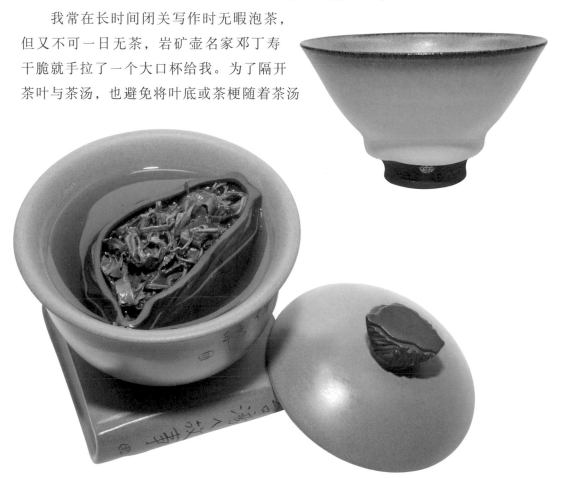

▲ 江玗手拉的青瓷茶杯。
▼ 麦传亮的台湾禅纳杯盖杯组。

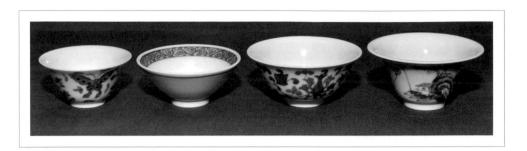

一起吞入喉，还体贴地在杯口内接了一个布满小孔的「嘴唇」，使用时只需将茶叶置于其上，即可轻松大口饮茶，而无须担心茶叶浸滞过久产生质变，更无畏茶梗入侵口喉。邓丁寿还在外缘上方刻上题字「茶是人间草木心」，并在落款后加盖一个「德亮」印款，让我感激万分。

▲ 臻味号吕礼臻的各种瓷杯。
◀ 陆宝专为上班族设计的乐活能量盖杯。
▼ 陈雅萍的窑变炫丽小茶杯。

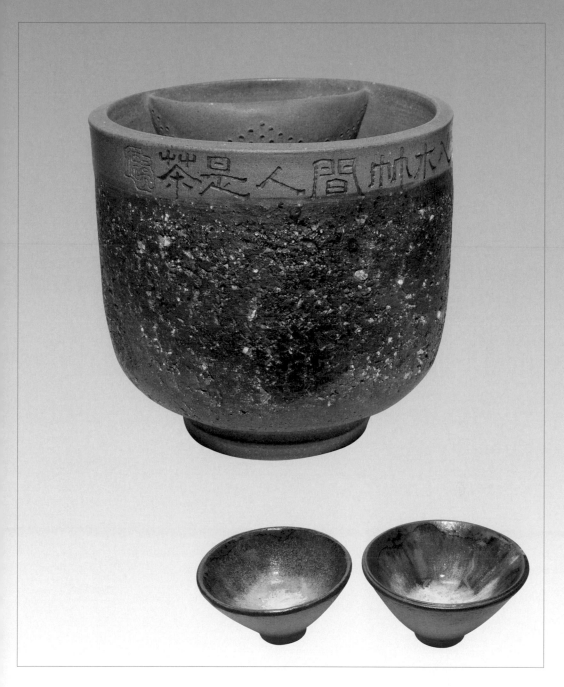

▲邓丁寿手拉坯的贴心岩矿大口杯。
▼三古默农的樱花灰釉岩矿茶杯。

⑯
烧水壶与
品水罐

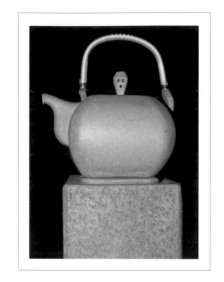

　　许多茶人特别讲究泡茶的水质，例如紫藤庐主人周渝就坚持使用燕子湖的湖水泡茶；三古默农冲泡普洱茶则非用阳明山竹子湖水不可。但忙碌的现代人可没有办法拥有如此雅兴，陶作坊特别以岩矿老岩泥研发烧造了一组品水罐与烧水壶，

直接从改善水质着手，用以软水并改变水的口感，用以泡茶还可因为壶中的矿物元素，会把茶的苦涩转为中性、变得柔顺，即便普洱熟茶也可以直接煮沸将熟味减至最低并去除杂气，让人喝得更健康。

二者在外观上也展现千变万化的色泽，以及原始自然与粗犷朴拙的风貌。

　　壶艺家们近年也多致力于烧水壶的创作，尤以陈景亮、曾冠录、邓丁寿、古川子为多。例如陈景亮25年前制作的大型烧水壶，就取了颇富创意的名字「义气壶」，说茶壶上有个孔让热气自然散出，不会烫主人的手，所以「很有义气」。但也可以叫做「逸气壶」，因为除了散气

▲邓丁寿的烧水壶极具现代感。
▼陶作坊的岩矿烧水壶组。

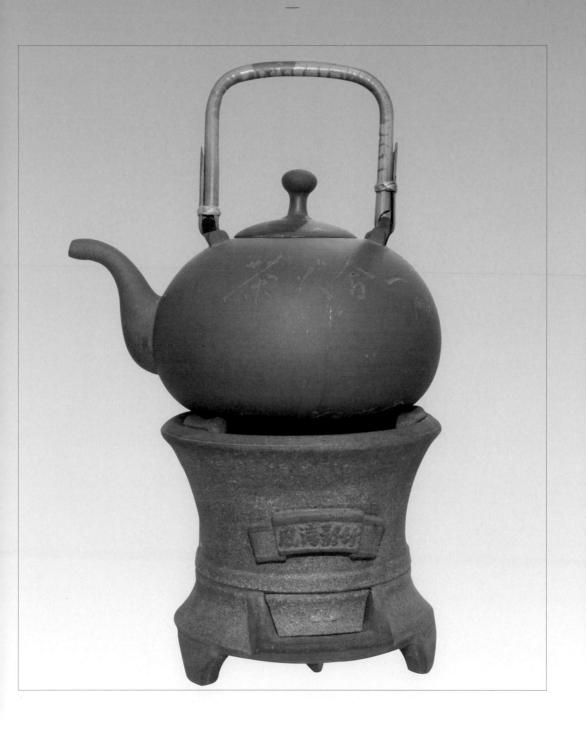

▲陈景亮的义气壶与特有的炉具（茗心坊藏）。

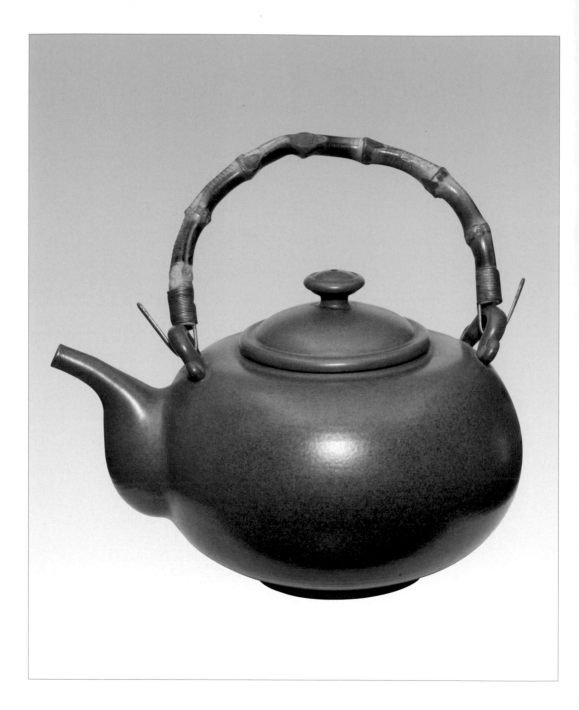

▲ 刘钦莹的创作烧水壶。

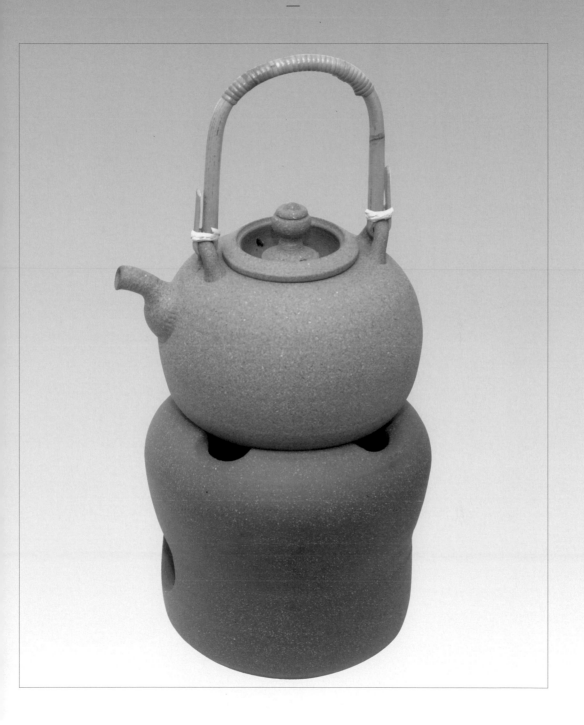

▲古川子的岩矿烧水壶组。

孔，壶的中心点到把手的一角，跟壶嘴的距离一样，让倒水时稳稳当当。

事实上，多数人泡茶，大多直接自电热水瓶或饮水机取水，水温无法达到沸点，但陶壶以酒精灯烧水又过于缓慢，因此茶人多半二者并用，将饮水机接近沸点的热水倒入烧水壶或俗称「随手泡」的电热壶内，待烧至滚沸时再用以泡茶，或直接将耐火系数较高的陶烧壶、铁壶等放在小型瓦斯炉上煮沸。不过使用过的陶壶务必等待降温才可用冷水冲洗，否则冷热骤变极易破裂，冬季严寒时尤需特别小心，无论大型烧水壶或小型泡茶壶皆然。

曾冠录则以茶叶末釉烧制、以及沙锅土不上釉的两组烧水壶连同烘炉受到肯定，而且创作的烘炉就连小小的酒精灯都丝毫不马虎，圆润有致的造型处处可见用心，比起一般壶艺家大多另行购买的制式酒精灯，可说严谨且细致多了。

唐盛陶艺的代表作则是号称「金、木、水、火、土」五行俱全的五行壶，主人戴竹谿解释说：以「土」为体（陶壶）、以象征「金」的铜材做提梁，

▲ 陆宝的能量品水罐。
▼ 唐盛的五行壶。

▲ 曾冠录的茶叶末釉酒精灯烧水壶（左）与沙锅土烧水壶组（右）。

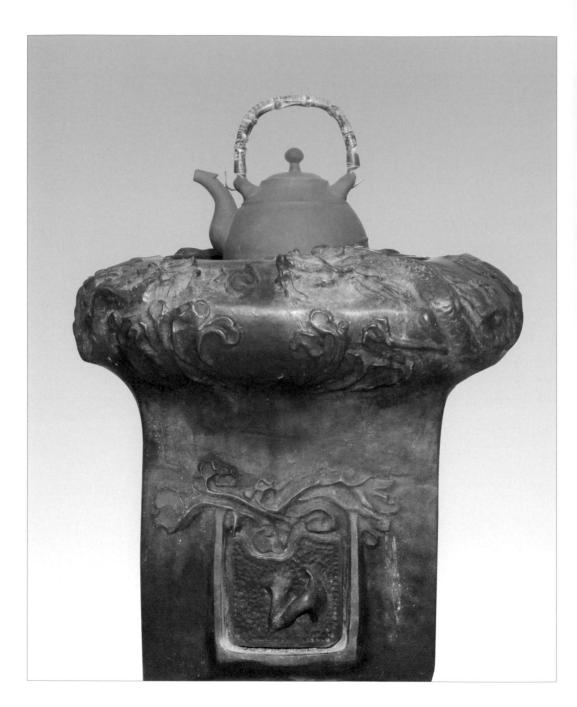

▲ 林昭庆的陶制烧水壶与铜雕的大型烘炉。

▲ 林昭庆的小型烧水壶组（左）与龙息大法烧水壶（右）。

以「木」做盖钮，壶中盛「水」、置于「火」上烧。他说一般壶盖上都有气孔，蒸气容易往上喷发而烫手，因此将气孔设在提梁后端壶耳基座上，倒与陈景亮的义气壶有异曲同工之妙了。

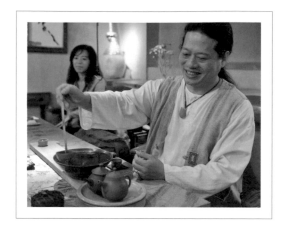

内湖古采陶艺工作室主人林昭庆，尽管近年承接不少公共艺术而声名大噪，但多年来茶器的创作始终未曾停歇，尤其结合了陶烧、铜雕与原木；拉坯、翻坯与手捏等，运用不同材质或成形方式，发挥无限想象所创作的烧水壶，多变的造型与工艺精湛的烘炉等，更令人回味再三。包括大型提梁、东坡提梁、小型侧把，以及可以分段拆解收纳、方便携出的烘炉「清平卢」等；每一次用来烧水或煮茶都会有全新的惊喜或感受。

话说林昭庆喜欢以陶土做为他描述人生的创作媒材，1984 年成立古采陶艺工作室，1986 年就以台湾各地搜集来的土做出各地特色的茶壶，强调「以台湾土、做台湾壶」。他常说「艺术的本身不是单行道，必须与社会大众产生关系」，综观他的各种创作，从早期的紫砂壶到现代壶、大型烧水茶具，到今天承揽的各种大型公共艺术等，都饱满了「作品」与「人」互动的紧密对话，并以「平实的璀灿」呈现现实生活中的器物之美。茶器创作更有着丰富的人文底蕴与温暖厚实的人文肌理，乍看平实的作品，细细品味后却能带给观者不平凡的深层感动。

▲林昭庆以自己的创作壶冲泡大碗茶。

17 茶盘、壶承、
茶船与茶宠

　　与菜肴丰盛的酒席相较，不能填饱肚子而重视精神层面的茶席，复杂度其实毫不逊色，准备起来也特别费时。可以说，茶席是茶文化的具体展现，汇集了掌茶人的艺术底蕴、生活美学、优雅姿态等个人风格，或凸显茶品的特色。

　　而随着两岸茶文化的蓬勃发展，茶席设计近年也逐渐受到重视，所谓「茶席」其实就是品茶环境的设计，属于茶艺的静态表现。为了营造出最好的泡茶、品茶空间与氛围，现代茶人从选茶、备器，包括茶壶、茶海、茶盘、茶船、茶则，到摆放茶具的铺垫或茶巾，或周边的茶灯、盖置、小香炉等茶宠，以及插花、挂画等摆设，都竭尽所能呈现主题的最大创意。

　　爱茶人通常会依不同茶品选择不同材质的壶具，至于作为衬托的壶承或茶船，则较不为茶人所重视，常见茶席中动辄出现价值数十万的名家壶，但壶承或茶船却往往聊备一格，未免美中不足。

　　一般稍小的茶盘多称为「壶承」，茶盘则作为通称。目前最常见的茶盘多为孟宗竹高压成型制成，以陶作坊与邓丁

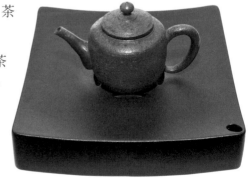

▲陆宝专为外出用的单体壶承。

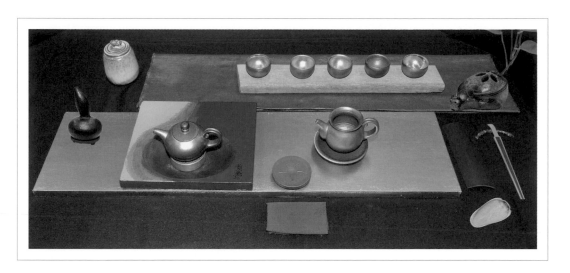

寿壶蝶窑二者所推出的产品最具创意，也最受市场青睐。少数的石材茶盘早期大多来自花莲，例如石雕名家黄枕贤就有不少杰作，还曾在对岸福建大展中荣获银奖，上面精雕细琢了金鱼、花鸟、水牛等飞禽走兽，由于体积颇大，大多仅流行于大型茶庄或老茶收藏家中。近年则由于艺术家的积极参与，而有小型且设计精湛的石雕茶盘问世，图案也改走抽象极简风格。至于木制茶盘，由于材质与制作方式的表现不如预期，因此还十分罕见。

　　于是我乃大胆抛砖引玉，向木质茶盘挑战：以友人馈赠的桧木雕刻出茶盘，再以喷修铺面，压克力颜料彩绘闽南老厝华丽的马背，并在置壶处写上短短茶诗。有次还直接取一小块桧木，凿出椭圆的弧状凹槽置壶，并以油彩咨意挥洒流动的活水意象，亮丽的彩纹也适度营造了陶釉的效果。极简的造型，却有着饱满强烈的色彩，仿佛高温焠炼的铜红挹翠纹釉，在中国古老的

▲ 德亮的圆满自在木刻彩绘茶盘与周边配置的茶具、茶宠。

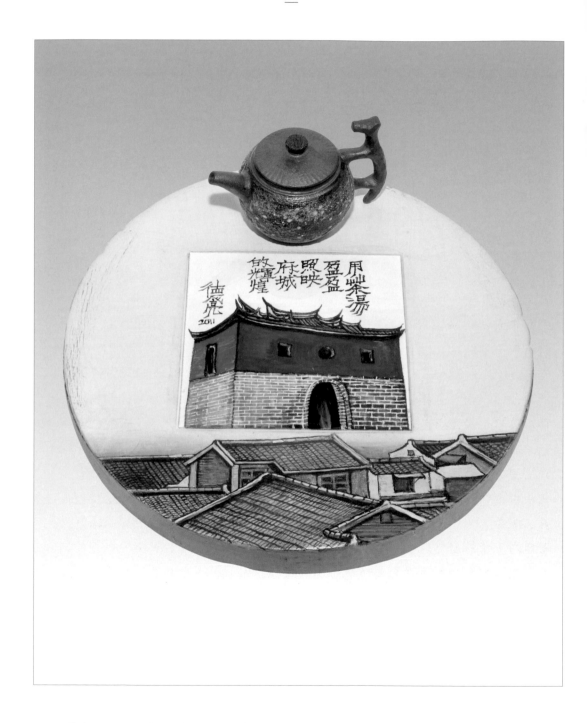

▲德亮利用不同媒材以砧板制作的茶盘，上方茶壶为三古默农岩矿壶。

宫廷中窑变为现代感十足的抽象风，与一般常见朴拙单调的竹制茶盘大异其趣。

佛家有云：「放下屠刀、立地成佛」，我虽算不上虔诚信众，看见刀痕累累的破旧砧板却也不忍丢弃，顺手拈来就是一个绝佳的创作媒材，从早先单纯的绘画到后来费心雕刻彩绘，始终乐此不疲。好友杨淑炎、邬宛臻等大姊们对这样颇具环保的创作方式也大为激赏，经常热心帮我四处搜寻别人不要的旧砧板，作品自然就更多了。

但要将砧板做为壶承可不能过于粗陋草率，我破例将砧板上层刨光磨平，再以喷漆做底。彩绘完成后唯恐木质无法承受茶壶之热，先将中间挖开一个方形凹槽，再将白色磁砖以釉上彩绘制，高温焠炼后嵌入，就是一块完美的茶盘了。假如不掀开底部瞧个究竟，很难发现它原是一块曾经千刀万剐的砧板。

磁砖上手绘的是台北承恩门，那是台北府城仅存的辉煌了；下方背景则是台北即将消失殆尽的老旧眷村屋舍。我虽非怀旧之人，但每天身处喧嚣的都市丛林一隅泡茶，总得为自己保留一方净土吧？

而陶作坊继竹制与陶制茶盘系列后，也推出老岩泥「濡茶行方」，则堪称简洁、明快而又充满人文气息的茶盘。特别的是不慎滴落的茶汤或水渍，在茶盘上能迅速被吸附干净，呈现品茗时的简洁、雅致、禅意与情趣。可以说，濡茶行方不仅能保持泡茶环境的干燥清洁，也能赏玩，一次次茶汤吸入陶坯内产生的变化趣味，如同在酝酿一件自己创作的作品。随着不同茶叶、不同浓度与不同的使用习惯，产生不同的惊喜效果，有如养壶般的情趣。而

▲ 德亮的大眼舢舨茶船（上）与陈景亮做为茶船的陶烧木器（下）。

茶方上绢印的书法字帖
为清代周亮工的闽茶曲,
更加添行方的美感与品茗意境
的享受。

　　至于茶船,通常茶人在茶席中都会为每个茶杯准备置杯垫,市售也有包含杯垫的茶杯组具,或同样使用紧压成型的孟宗竹量化产品。尽管看来四平八稳,但总觉得少了那么一点创意与韵味,在氛围营造的漂亮茶席中显得单薄。壶艺家邓丁寿有次特别题上我写的句子「煮茶论剑纵横天下事」广为量产,似乎多了份诗情,但外观仍然一成不变。

　　其实只要多点创意,生活中许多不起眼的、被丢弃的器物,都可以搭配成绝佳的茶船:例如壶艺家陈景亮近年展出的陶烧课桌椅系列,有次取下其中一截未完成品致赠,就被我当做茶船使用,让前来作客的友人经常误为废弃的木头,极简却也饶富趣味。又有次在乌石渔港旁的沙滩捡到一截舢舨废弃的蓝色木块,搭配在精心设计的茶席上,一样成了趣味盎然的茶船。

　　此外,我一直喜欢在淡水河口看船,也经常将它们绘入油画中。无论碧蓝的水面上,满载渔获归来的驳船;或成群在岸边晃呀荡的,或仰躺在浅滩上招来大批螃蟹的大眼舢舨。彩绘着朱红、深绿、蔚蓝与宝蓝的船身,平口上扬的船头,以优美弧线连结肚大尾小的船壁,强烈的对比色彩不仅反映台湾特有的民间艺术,精准的色彩配置看来尤其耀眼又和谐。而船头朱红底色凸出的白色太阳与浪花图腾,更为玲珑有致的格局划下完美的句点。

　　因此我特别以大眼舢舨为蓝本,木刻彩绘了一艘茶「船」,完成后唯恐

▲徐兆煜以淡水舢舨为蓝本烧造的茶船。

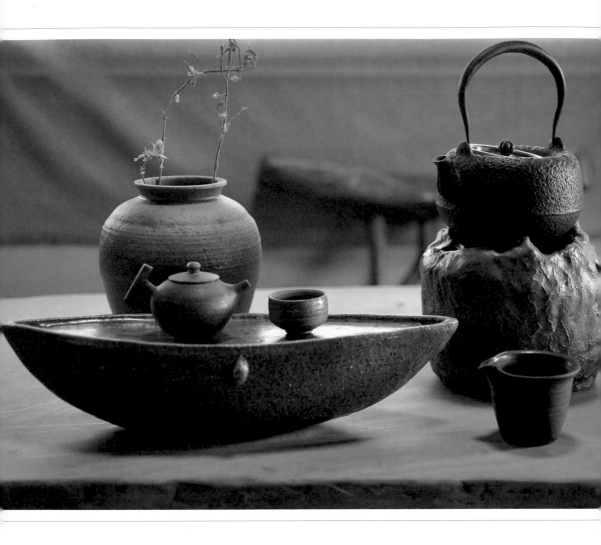

▲ 徐兆煜的茶船架势十足，在茶席中显得霸气又有创意。

热盏烫坏了表面，还特别订制了一块玻璃以隔热。喷上金漆后再加上一首诗，就是深具韵味的茶船了。

徐兆煜柴烧的茶船也是直接形塑出「船」的意象，还将陶土调配成红色做为船体，白色船沿与中央的蓝色图腾则绘以釉彩，意象鲜明而凸出。

吴丽娇则将大块琉璃精算收缩系数后，直接嵌入陶板做950℃的二度烧制，成就的亮彩感觉就比单纯的陶板耀眼多了。无独有偶，竹雕家翁明川的儿子翁伟翔，在茶器的创作上为了与父亲有所区隔，也特别制作琉璃后嵌入竹头或竹片，结合两种媒材而成的茶盘也颇具卖点。

至于善于结合金工、木工与陶瓷的章格铭，则非常「包浩斯」地，以强烈现代感的几何图形将三种媒材巧妙配置，让幽雅的茶文化拥抱机械文明。尤其单体的方形茶盘，更融入浓浓的日式风味，以江户庭园常见的洁净细沙为底，加上放置茶则的黑石，为整体「枯山活水」的茶道意象画下完美惊叹号，而前卫的时尚风格更足以令人玩味再三。

此外，资深茶人何建生，则喜欢以早年大户人家或古厝宅第留下的各种古典窗格、雕花木饰或绘有图案的花砖等，用来创作壶承、茶灯与茶席周边的茶宠等，将中国古典的色彩配置完美呈现，在传统中隐然流露的新

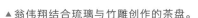

▲翁伟翔结合琉璃与竹雕创作的茶盘。
▼吴丽娇以琉璃嵌入陶板烧造的茶盘。

意，仿佛唐代大诗人刘禹锡的「旧时王谢堂前燕，飞入寻常百姓家」，又再度浮上台面。

　　至于所谓茶宠，一般茶人的解释是：茶席周边摆设的小器具或小玩意，例如有人喜欢在茶席中摆上「赏香炉」，用袅袅轻烟陪伴茶香入喉；有人喜欢放个陶瓷或铁器花鸟小兽等，做为盖置（就是放壶盖的啦）或摆放茶则、茶匙；九份爱猫的郭清榕则以手捏形塑的小猫茶宠，供茶人在茶席中做为插花点缀之用。近年也有不少陶艺家依自己喜好制作小巧可爱的各种造型茶宠，如吴晟志、麦传亮、林义杰、徐兆煜等。

　　至于茶巾，更是近年茶席不可或缺的陈设之一，原本平凡无奇的茶桌或公众场合常见的简易工作桌，只要铺上恰当的茶巾做为桌布，可以瞬间变脸

▲ 章格铭的多媒材创作茶盘充满前卫时尚风格。

▲章格铭的单体壶承颇具日式庭园意象。

为气氛十足的泡茶桌，并依不同场合、不同茶品与茶器，做色彩配置或折叠，往往也能呈现出些许的东方禅意。

　　杯托在近年也成了茶席中不可或缺的茶具，尤其在规模较大的茶行或茶艺馆，或正式的茶席展演，奉茶时加上杯托更能凸显礼仪的庄重；因此不少陶艺家也纷纷以陶烧、铸铁、青瓷等不同材质，创作不同趣味或造型的杯托。例如青蛙王子林义杰就不改青蛙本色，以荷叶作为杯托或壶承，竹君则有粉彩瓷烧，李仁嵋的铸铁翻坯黄金枫叶，以及邓丁寿的孟宗竹高压成形的方型杯托等，在两岸四地与东北亚一时都蔚为风行。

▲茶巾在不同氛围的茶席中扮演十分重要的角色。
▼资深茶人何建生以古典木饰制作的壶承与茶灯（御林芯藏）。

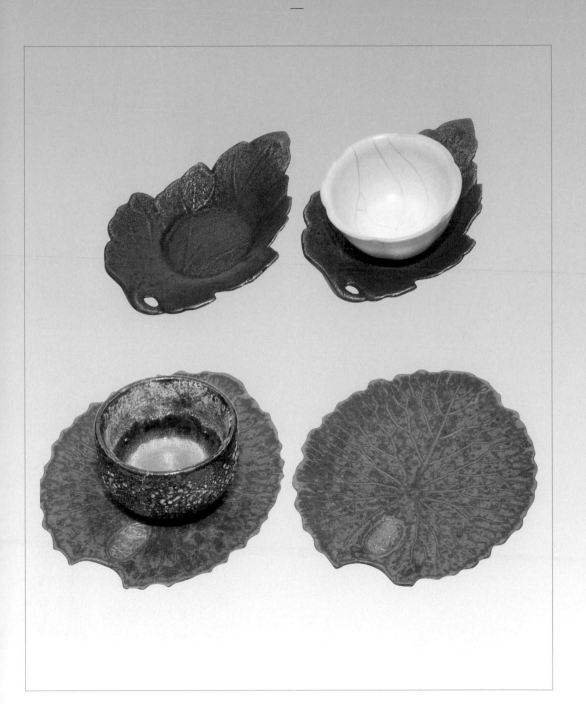

▲ 李仁嵋的铸铁杯托（左）与林义杰的陶烧荷叶杯托（右）。

⑱

茶馏与
茶仓

为茶品简易焙火——茶馏

如果要避免或淡化高山茶或青普新茶的
苦涩味、青普老茶或台湾老茶的陈仓
味，或熟茶的陈熟味，而又坚决反
对烘焙茶品的茶人，通常会以「茶
馏」在置茶前先作简易的焙火，大
致可以达到相近的效果。

　　焙火的方法，先将普洱茶饼、茶砖或沱茶等紧压茶剥成片状，
以免块状受热不均，一般散茶则直接置入。先晃动加热器皿，让
茶馏四壁受热，待茶馏干燥后再置入茶叶，以腕力上下摇晃让茶
叶在茶馏内不断翻滚，以免底层的茶叶过度受热而烧焦，用鼻
轻闻待香气舒展后即可冲泡。

　　目前焙茶器即茶馏多以陶制品为主，壶艺名家陈景亮的
茶馏，或古川子的岩矿茶馏都是不错的选择，而陈景亮的茶
馏还贴心地加上藤制把手，不但不易倾倒，也能适度防止
摔破，颇具巧思。至于「陶作坊」的老岩泥茶馏，则不仅

▲ 使用茶馏在微火上轻摇，可以去除新茶的苦涩与陈茶的霉味。
▼ 陈景亮加上藤制把手以防止摔破的茶馏（茗心坊藏）。

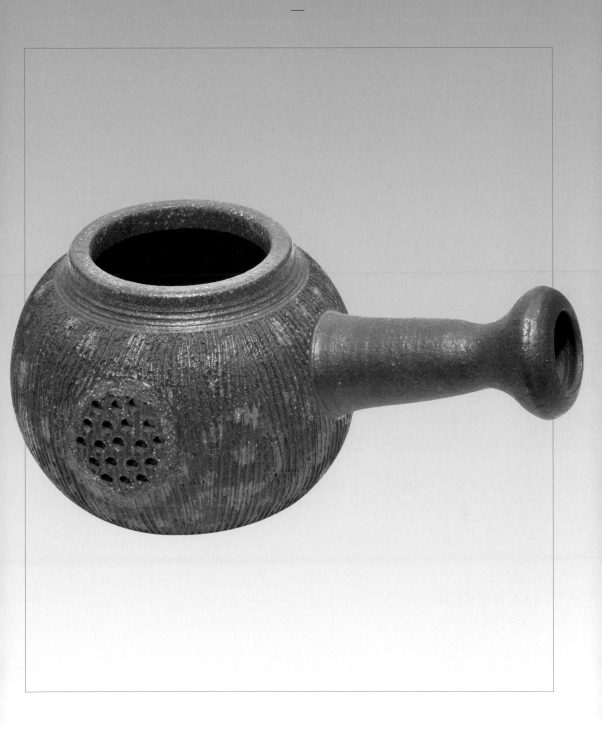

▲古川子原创的岩矿茶馏。

附有放置蜡烛燃烧的底座，价格也较为平实，且因岩矿所产生的远红外线，能适度舒展并分解茶叶的杂质，比烘焙快速简易多了。

存茶藏茶——茶仓

茶仓是陶制茶瓮或金属茶叶罐的统称，一般来说，小型茶仓仅作为外出泡茶时，装入少量茶所需，主要在方便、美观，而非长期存茶藏茶之用；至于较大的金属茶罐或陶制茶瓮，前者通常作为茶商在店内存茶销售，后者就是有计划地收藏陈放茶品了。

在使用上，假如仅系短暂存放轻发酵的包种茶、高山茶等茶品，茶仓的选择应以锡罐、铁罐或瓷罐为佳，可以达到较为「密封」的效果，不致让茶香快速流失。但若存放铁观音、普洱茶等重焙火或重发酵茶品，则以陶瓮为佳，因为陶器有看不见的毛细孔，茶叶可以在内继续呼吸、舒展与陈化，多年以后取出也较不易发霉或变味。

原本大型茶仓仅作为收藏普洱茶之用，近年随着品饮普洱陈茶的风气日渐普及，间接带动了台湾陈年老茶的买气；过去不及去化的乌龙茶、包种茶，尘封数十年以后今天又纷纷咸鱼翻生，一时都成了奇货可居的珍品，茶仓也在其中扮演了重要角色。

其实在乌龙茶普遍清香化、发酵度越做越轻的今天，台湾老茶不仅以沉稳的丰姿熟

▲ 早期吴远中充满东瀛风味的茶仓。

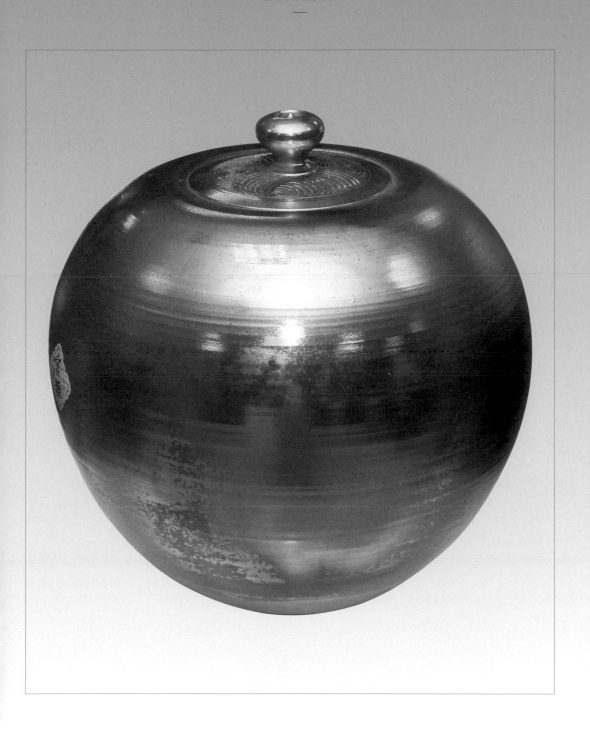

▲吴金维以全然不上釉的柴烧成就黄金般璀璨的茶仓经典之作（官韵藏）。

韵受到资深茶人喜爱，喝陈茶养生的说法也甚
嚣尘上。尽管颠覆了台湾茶一向「以鲜为贵」
的观念，却也逐渐受到消费者的认同。因此
手上若有超过「最佳赏味期」或已逾保存期限
的茶品，大可不必急于丢弃：只要褪去包装，
将茶叶直接置入未上釉的陶瓮内贮藏，经过多
年后取出，也可以跟普洱陈茶一样，成为别具风
味的台湾老茶。

贮藏普洱茶或过期的台湾茶品，一般只需以陶罐、陶瓮或陶制小茶仓干
燥密封保存即可，由于陶瓮具透气性，可以达到岁月陈化的效果；尤其茶品
在陶瓮内可以变得更加柔和、圆润，且置放愈久效果愈佳。除了避免受潮或
异味、白蚁等侵入，更兼具入仓（加速陈化）与退仓（去除霉味与杂气）的
优点，对于去除熟茶的熟味尤其有效。

若要将七子饼茶连同竹笋叶壳整筒整支收藏，陶作
坊则首开风气，特别研发老岩泥茶仓，容量从原本
半斤、一斤装的中小茶仓，到可以放入含外包竹
笋叶壳整筒圆茶的大型茶仓，堪称完备的藏茶
组合，尤其大型茶仓在容纳整筒后尚留有两片
的空间，让收藏者可以在完整收藏之余，又能
每隔一年半载取出单片茶饼品尝岁月造成的变
化，同时享受藏茶与品茶的乐趣。

▲长弓的小型岩矿茶仓。
▼邓丁寿的茶仓以金水加金色细绳营造出独树一格的人文精神。

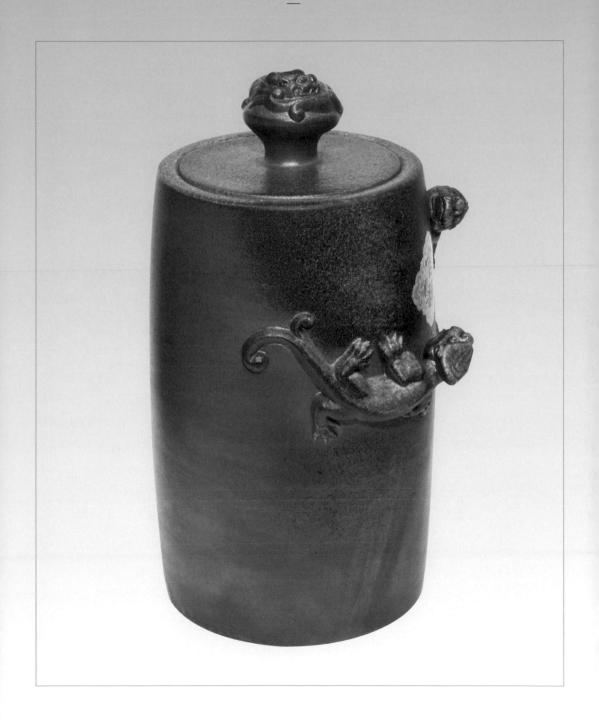

▲李仁嵋以貔貅龙头创作的柴烧茶仓（官韵藏）。

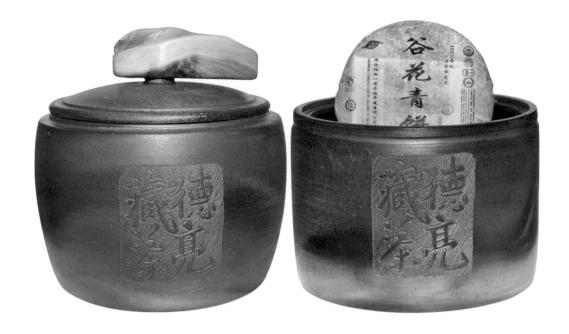

　　此外，近年许多陶艺家也纷纷烧造兼具艺术美感与实用的茶仓，如长弓以手捏创作台湾岩矿茶仓，运用不同的技法与素材融合，不仅外观沉稳、内敛，造型与肌理质感也均拥有强烈的自我风格，适合剥开后的茶品存放。而邓丁寿的陶制茶仓，加上金水的饱满色泽，与金色细绳逐一绑上的细腻功夫，营造出独树一格的人文精神，也令人眼睛为之一亮。

　　吴金维也曾接受我的委托，以柴烧创作大口且足以放进整筒普洱七子饼茶的茶仓，近年用柴烧革命所烧就的黄金茶仓，更是两岸

▲ 吴金维的大口茶仓可以置入整筒普洱七子饼茶。
▼ 蔡海如烧造的写实竹编茶仓（官韵藏）。

收藏家梦寐以求的经典之作。而陈明谦手拉坯的茶仓，先将外观以彩釉雕绘出层层密密的中国传统云圈图案，再将陶雕如玉的龙形蟠饰于朱红盖上，营造风起云涌、飞龙在天的饱满画面。

而随着近年中国大陆经济快速崛起，象征招财储财的貔貅成了两岸商人甚或一般民众的最爱，果然也堂而皇之与龙并列，出现在李仁嵋的柴烧茶仓之上，再以龙头做盖钮。近作更以类似榴连或佛头的造型制作大型茶仓，二者均十分讨喜。

此外，远居宜兰的蔡海如，则以繁复细腻的写实手法，为拉坯成形的茶仓妆点成竹编、谢篮或聚宝盆等，也甚受茶人的青睐。

不过，最富创意，或者说最「另类」的茶仓，要数张山的陶烧铁锈机器

▲蔡海如以繁复细腻的写实手法创作的茶仓（官韵藏）。

人系列了。以「海洋死亡带——台湾」荣获第六届台北陶艺奖创作组首奖的张山，生态与童年的机器人之梦始终环绕在他的作品，即便茶仓也不例外，正如评审单位对他的评语，不仅「表达对环保、生命、社会现况的省思」，在表现手法上「对质感的掌握有写意、粗犷，也有深厚、细腻，也出现独特的成形技法」。有着螃蟹大螯的机器人，圆滚滚的大肚用来盛茶；或无敌金刚内原本小英雄们的座舱变成了茶仓，茶香总是在掀开头盖后倾泄而出，不仅小朋友喜欢，大人也爱不忍释。

▲ 张山的陶烧铁锈机器人堪称最另类的茶仓（御林芯藏）。

19 茶则、茶匙
与茶荷

随着茶文化的日趋精致化，原本不起眼的周边小茶器，近年也受到茶人的重视，今天步入广州芳村、北京王府井、昆明金实或康乐等全国性的大型茶叶批发市场，除了栉比鳞次的茶叶专卖店外，茶器也成了交易的大宗。包括茶则、茶杓、茶挟、茶船、茶漏，甚至烘炉、茶灯、茶刀等。

不过，即便茶艺文化蓬勃发展的今日，茶人或茶商所用的茶则等器具，不是取竹片削型自制，就是购买现成的木制或金属量产制品。对大部分的茶人来说，茶则等器具不过作为取茶剔渣之用罢了，自然无须大费周章，与动辄数万乃至数十万元的名家茶壶根本无法比拟。

但艺术家翁明川却不以「器」小而不做，喜欢喝茶而创作茶器最微不足道的末梢，30年来雕出了200多件足以传世的茶则、茶杓、茶匙、茶挟等作品，将茶器小品提升至精致艺术的境界，甚至受邀至沈阳故宫博物院展出。2011年开春，世界顶尖名品 LV 台北101大楼店，收藏了翁明川以101大楼为造型的

▲ 为茶艺与时尚结合开启竹雕茶器新纪元的翁明川。

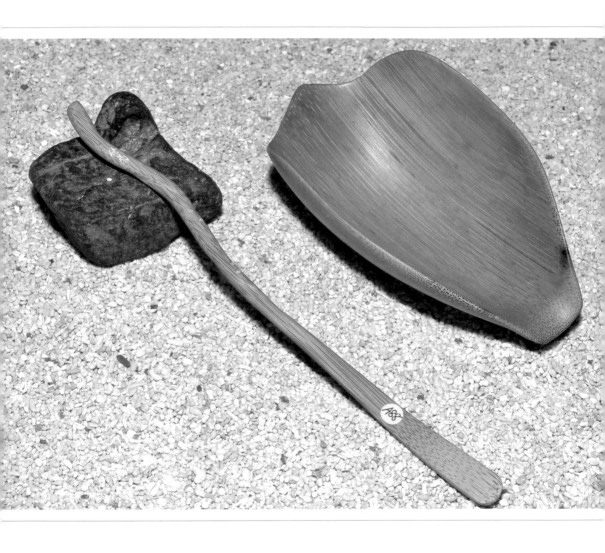

▲翁明川竹雕创作的茶荷与茶匙。

茶则与茶匙等三件作品，更为茶艺
与时尚的结合开启了新纪元。

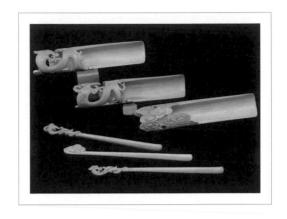

话说竹雕也称竹刻，原本只是
在竹制的器物上雕刻多种装饰图案
或文字，或用竹根雕刻成各种陈设
摆件。流传至今的作品包括竹木牙
角雕刻、留青阳文雕刻、竹节雕、
竹黄等，在中国工艺美术史上独树
一帜。可惜作品始终不脱匏器、竹
壶、酒杯、笔筒、香筒、扇骨、竹鼎，甚或花鸟人物等范畴，至于泡茶辅助
用的小器具如茶则、茶匙等，古代竹雕名家大多不屑为之；因此翁明川的竹
雕小茶具堪称「前无古人」了。

翁明川的竹雕创作，以充满神奇的巧思与创意，
赋予竹器生命的律动与茶艺的禅境；可以很传统，
也可以非常时尚，更可以光滑如脂、温润如玉。
例如他以留青竹刻方式创作的茶则，留青与竹肌之
间整齐有序地叠压错落，构成青白相间的繁密纹
饰，彷佛普普艺术注入 LV 皮包的高贵血液；时
尚语言在正面流畅闪烁，内面却以简练古朴的
雕刻将龙云翻腾的中国图饰作为完美实用的句
点。又如看似极简的茶匙，熏成红褐色的竹

▲ 翁明川的如意茶则与茶匙。
▼ 翁明川的京剧系列茶则与茶匙。

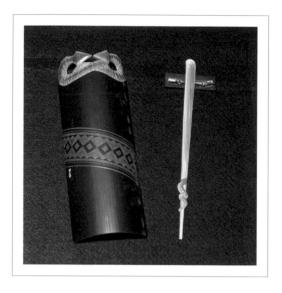

皮在正面适度保留，与周围包覆的竹肌紧密相切，俨然古代官员上朝手持的笏板，令人赞叹。

翁明川的竹雕茶器也与时尚同步，例如近年创作的「保庇」系列、原住民系列、京剧系列等，都能充分掌握社会脉动与流行，让茶人在赏茶则之余，也能听到竹雕呼吸的声音。

而茶农出身、近年频频以制茶技术荣获大奖的郑添福，则从泡茶的实用性出发，雕出了许多精巧的茶则与茶荷，朴实的极简风格颇受茶人喜爱，台北「人澹如菊」对他的作品也极其肯定。

当然以台湾茶器艺术家的创作巧思，茶则与茶匙、茶荷等不可能仅限于竹制，目前市面

▲翁明川的原住民系列茶则与茶匙。
▼郑添福创作的极简茶则等竹器。

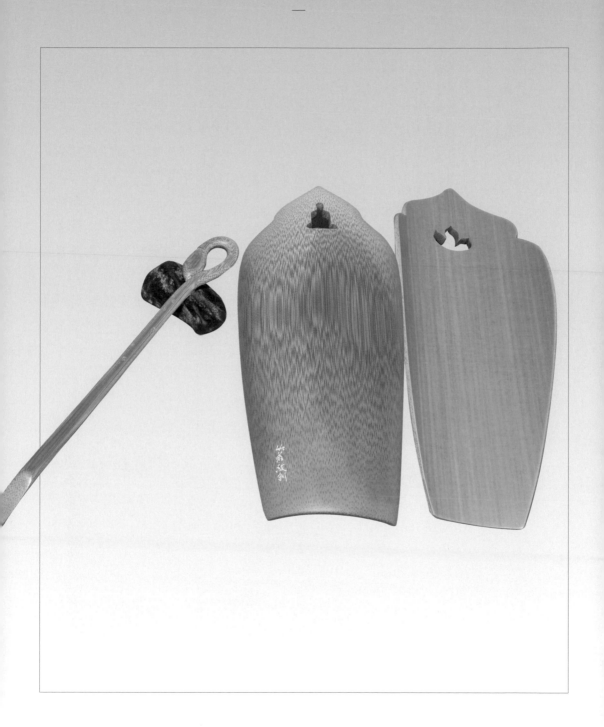

▲翁明川的「保庇」系列茶则与茶匙。

可见还有金属、玻璃、木作与陶烧等。内湖「古采艺创」主人林昭庆，近年就有彩陶烧制的茶则与金属茶匙等创作，以讨喜的色彩与造型，在茶器彼此竞艳的新世纪，与竹制品分庭抗礼。

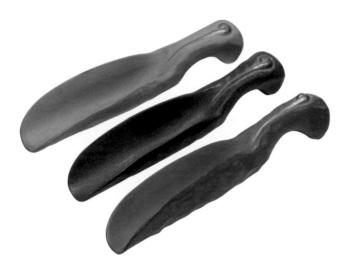

▲ 林昭庆的彩陶茶则系列。

6 产业篇

自東方
美人飽滿的
壺中
以禪喻境
汲取蜜香

20

台湾的
陶瓷博物馆

莺歌陶瓷博物馆

早在清朝嘉庆九年（1805 年），莺歌就有了陶瓷的产制，并在日据时期的 1921 年逐步发展至今天的盛况，堪称是台湾的陶瓷之都。而耗时 12 年兴建的新北市立莺歌陶瓷博物馆，则于 2001 年 11 月开始营运，不仅是全台首座陶瓷专业博物馆，规模也堪称最大。

从国道 3 号下三莺交流道直行，座落莺歌主要干道文化路上的陶瓷博物馆，近年已取代著名的「莺歌石」景点，成为莺歌的新地标。建筑形式以清水模、钢骨架、

◀ 莺歌陶瓷博物馆透明玻璃穿透内外的建筑形式。
▶ 莺歌陶瓷博物馆土与火的艺术主题区。

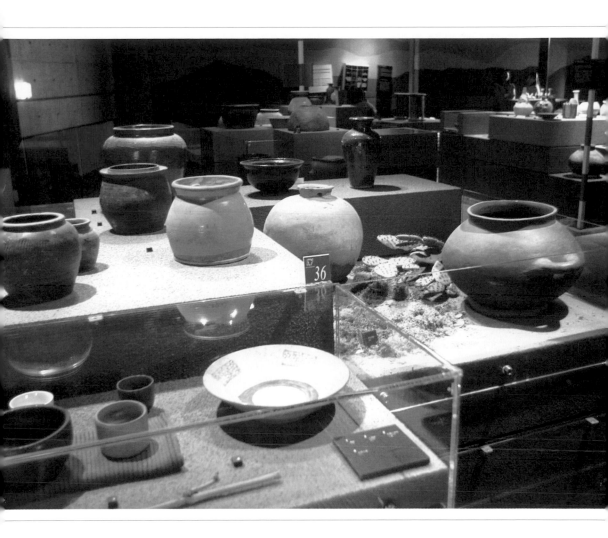

▲ 莺歌陶瓷博物馆展示原住民传承久远的陶瓷文化。

透明玻璃穿透内外，以无限延伸的偌大空间感与虚实变化，呈现质朴的美感。

莺歌陶瓷博物馆主要以台湾200年来的烧窑技术，及常民文化建构台湾陶瓷文化的主体性为展示内容。也结合信息科技，塑造各种情境，并衬托出博物馆展品的重要性。

馆内分为：土与火的艺术、台湾传统制陶技术、回看所来处、莺歌陶瓷发展史、未来预言等不同展示主题，其中「穿越时空之旅」更藉由烧制、成形、造型、颜色、装饰、实用、非实用等比较观点，以文化层概念呈现台湾地区史前陶器、原住民陶器文化与现代工艺陶，并探讨现代陶艺发展与创作，颇为可观。

莺歌陶博馆内各楼层均有不同特色，如1楼的传统技艺厅有陶瓷制作过程与早年制陶工具介绍；2楼展示台湾各地陶瓷发展历程与特色、台湾陶瓷产品等。还有专为儿童设置的「儿童陶艺世界」，让幼儿在自由的空间内，无拘无束地探讨土的世界。「未来世界馆」也让观众大开眼界，将陶瓷在现实中的实用器物，演变为科技产品或生活物品的元件，在未来世界的运用等。

▲ 莺歌陶瓷博物馆呈现台湾200年来的烧窑技术。

苗栗陶瓷博物馆

苗栗陶业的发展，可追溯至清代中叶，在清光绪年间，竹南、后龙一带已有专业的传统瓦窑出现。不过却不同于莺歌的生活陶，长久以来大多以工业陶为主。近年在陶瓷茶器文化的发展，则以灰釉与柴烧为两大特色，尤以柴烧风气最为兴盛。

涔涔雨意中造访座落公馆乡的苗栗陶瓷博物馆，公办民营的偌大馆舍隐藏在卖场后方的最深处，鳞鳞千瓣的屋瓦上正浮漾着湿漉漉的流光，仿佛瑰宝们委屈的泪水。若非事先做过功课，一般游客往往不经意就错过了。

正如馆长谢鸿达所说，苗栗的陶窑发展超过百年历史，客家人却不善于

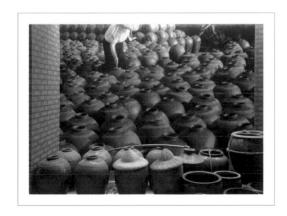

包装产业文化，因此名气始终比不上台北的莺歌。他说苗栗的陶艺产业一直处在「代工」的定位，从未建立自己的品牌与特色；尤其近年陶瓷加工产业萧条，让苗栗的陶窑文化更加没落，令人不胜欷嘘。

其实苗栗县内拥有非常丰富

▲苗栗陶瓷博物馆的窑窑相望主题区。
▼透过影像与实物呈现的苗栗陶瓷博物馆。

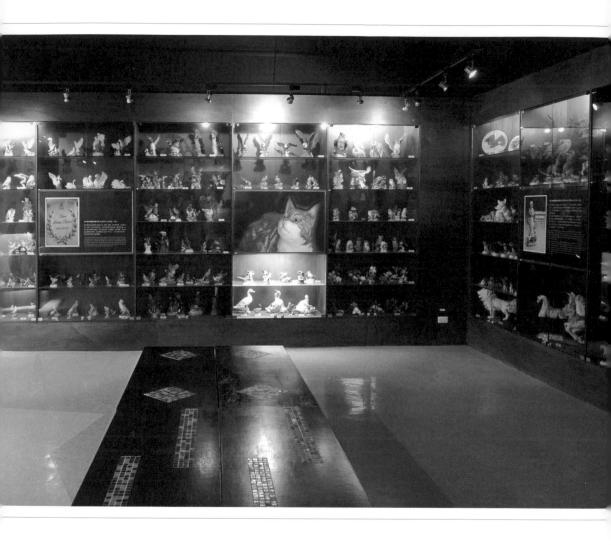

▲ 从琳琅满目的欧美陶瓷展现苗栗过去代工产业的辉煌。

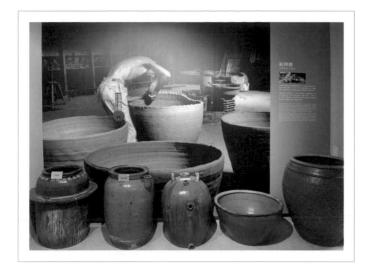

的古窑群，几乎涵盖台湾所有的传统窑种，在台湾陶瓷发展史上，可说是相当重要的保存库。因此走进两层楼的偌大展示空间，从「陶之乡——苗栗」、「苗栗的陶颜」、「苗栗的制陶技术」，到「转动一甲子——老陶师」、「窑窑相望」等展示主题区，将苗栗陶瓷近百年的风华，透过影像、实物、模型、展品等风光再现。除了逾千件以上丰富的馆藏，对于台湾早年的陶艺先驱人物，如吴开兴、曾火漾等也多所著墨，让人重新发现苗栗陶艺文化曾有的辉煌。

苗栗也是早期装饰陶瓷的最大产地，充满可爱造型的猫头鹰、慵懒的猫、可爱的狗，或者翩翩起舞的舞者等，主要销往欧洲与美加地区。博物馆也将它们一一陈列，让人沉醉在公主城堡的卡通大梦中，并回想过去盛极一时的外销荣景。

台6线22公里处的苗栗陶瓷博物馆，座落在苗栗县旅客服务映象园区的一隅，面积约4,000平方米的展示馆在2007年6月开始营运，全年无休。

▲ 以影像与实物展现苗栗旧时陶瓷生产的盛况。

㉑ 台湾的
茶器产业

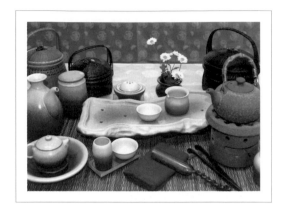

闪亮世界舞台——陶作坊

2010 上海世博的台湾馆深受瞩目，其中精湛的茶艺文化展演更令人印象深刻，当时提供赞助的厂商正是近年以茶器闻名两岸的「陶作坊」。创办人林荣国本毕业于台湾师大工教系、主修陶艺制作，却没有「专心」当一位陶艺家，反而在 1983 年创立陶作坊，专业于茶器与生活陶艺的开发，历经近 30 年的努力，如今已建立一套完整茶器架构的王国，不仅深受两岸茶人喜爱，更扬名日本、韩国、东南亚、欧美等十数个国家。足以印证台湾茶器由艺术家带动创作风潮，进一步成就相关产业的鲜明案例。

话说林荣国学校毕业后，在朋友的鼓励下开始制作茶器，即以明显区隔宜兴壶的制法与风格，矢志打造台湾特色的茶器。就在 1983 年台湾茶艺达于鼎盛之时，从客厅设立工作室拉坯开始，作品逐渐受到肯定后才正式设厂。从 1993 年汐止厂设立至今，台湾包括 101 大楼、新光三越、太平洋百货等在内，共有 14 个直营店或经销点。大陆除了设于北京朝阳区的总部外，在上海、广州、大连等各大城市也设有专柜或专门店共 28 个。2003 年以「薪火相传系列」，荣获中国「海利金灶杯」全国茶具组合艺术大奖赛的「最佳原创奖」。

▲ 陶作坊产制的茶器由简入繁可说应有尽有。

陶作坊的原料大多为台湾陶土与日本瓷土调配，煮水器则使用特殊调配的低膨胀耐热陶土，注入人文的意涵。而 2006 年采用天然岩矿结合陶土调配而成的「老岩泥」，更将陶艺与茶具回归最原始的呈现，坯体呈现朴拙、千变万化的质感，以及自然粗犷的窑变拙趣。由于老岩泥壶导热较慢，醇厚的茶汤能安然稳于壶内，茶香更能在老岩泥的包覆与气孔流动中瞬间爆发。近年推出的怀汝系列，则呈现传统汝窑官瓷釉色，施釉不厚，且成色均匀，让茶人能充分感受汝窑的特有色泽与风采。

林荣国说陶艺家的作品多系手工拉坯，不仅单价过高且无法量产；而陶瓷工厂虽可大量生产，但创意和质量有待加强。由于本身专攻工业设计与陶艺创作，也曾至陶瓷工厂实习，可说兼具了量产技术与艺术创作的能力，产品介于手工与量产之间，价位则介于量产与陶艺家之间，因此不仅深受茶人与文化人的肯定，更能深入一般家庭，成为品茗或居家生活的一部分。

「陶作坊」产品特色在于将实用及原创性的陶艺表现技法，加上人文的意涵，应用在茶器具上，造型简洁、典雅，釉色温润。可以说，林荣国的理念即是注入传统茶文化精神为

▲陶作坊荣获中国「海利金灶杯」最佳原创奖的薪火相传系列。
▼陶作坊怀汝系列思古用今开创汝窑釉色呈现的茶具。

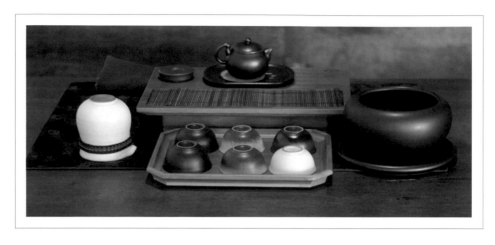

内涵，以茶器具作为媒介，提供人文、雅致，并兼具品味与实用性的艺术生活精品为创作宗旨。

乐活、能量、极简风——陆宝窑

1973年创立于台北莺歌的「陆宝窑」，早先以接单代工为主，1993年赴大陆设厂，2005年才正式以陆宝为品牌打响两岸知名度。目前在台北与厦门、福州、深圳、广州、成都、重庆、西安等地都有据点，并已传承至第二代的吕柏谊、吕建谊兄弟。

陆宝最大的特色在于优雅简约的设计，为传统风格的骨瓷与质地古朴的陶壶，注入现代鲜活饱满的弧线，因此特别受到年轻人的喜爱。加上领先的技术与卓越的质量，大胆引进「乐活、养生」的因子，如远红外线、负离子的天然能量矿土与奈米科技，让传统茶器充满新生命。目前已通过美国最严格的加州铅镉食品安全检验，以及台湾工研院远红外线放射率证明、SGS国

▲ 简单、方便、实用是陶作坊茶器的最大特色。

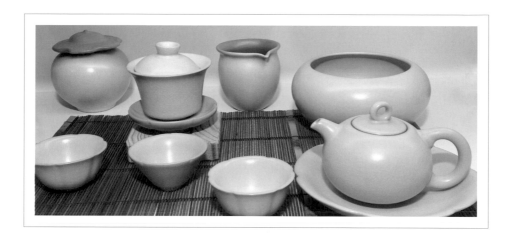

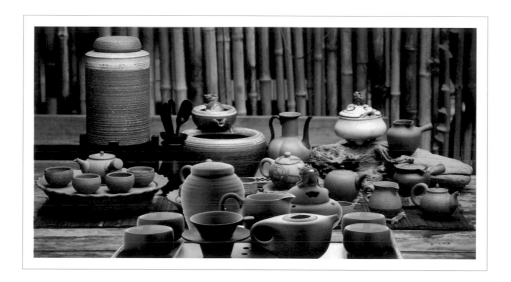

▲陆宝的仿汝茶器组。
▼陆宝茶器最大的特色在于优雅简约的设计而受到年轻人喜爱。

际安全标准认证等；并在 2010 年荣获「陆羽奖」中国最具创意茶具设计品牌。

吕建谊说，经过 1200℃ 以上的高温烧制，陆宝茶器历经手工雕塑、铸模、注浆、成型、坯体干燥、修整坯体、素烧、釉下彩绘、釉烧、釉上彩绘、窑烧、出窑等十数道工序，制作过程复杂，大量的手工制作过程与独特的釉色变化令许多爱茶人爱不释手。尤其能量茶器释放有益人体健康的远红外线及负离子能量，具有活化水质促进新陈代谢的功效，并可去除水中氯气，避免水垢形成。品茗时能去除茶叶的苦涩味，并保留茶香，入口后仍能感受茶香的口感余韵。

擦亮台湾金陶——和成窑

以卫浴厨具设备营销全球的大企业 HCG 和成集团，基于「取之于陶、回馈于陶」的理念，于 1992 年股票正式上市时斥资成立和成文教基金会，在执行长沈义雄的积极推动下，除了成立「和成窑」与「和成陶艺工作室」，提供艺术家一个可以画陶、捏陶、烧陶的空间，一个可以全民参与的悠游陶瓷彩绘的创作天地，也为各企业及财团法人量身定作艺术产品，更于次年创办台湾陶艺最高荣誉的「金陶奖」。

沈义雄回忆说金陶奖从第一届到第五届，无论颁奖或展览都在台北市立美术馆举行，至第六届适逢莺歌陶瓷博物馆成立，才移师至莺歌扩大举办为

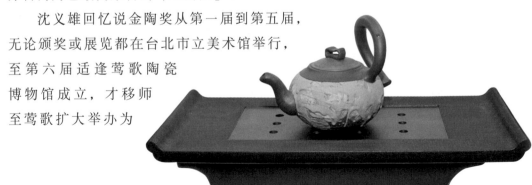

▲ 陆宝的黑陶茶盘充满君临天下的霸气又不失现代感。

「国际金陶奖」至今。当年得奖的陶艺家，今天都已成为台湾乃至两岸都声名响亮的陶艺名家或大师，可说对台湾陶艺的发展贡献以及风格走向影响深远。而 2006 年台北茶文化博览会，当时的市长马英九与文化局长廖咸浩为大会揭幕的陶板，就是由和成窑赞助提供。

由于沈义雄的积极推动，和成窑也从单纯的陶艺创作空间逐渐演变，除了作为国内陶艺教育、培养基层学校陶艺种子教师的摇篮，并广邀对岸乃至全球优秀的艺术家共同交流、参与。近年更开始提倡生活陶瓷器品的艺术化，由担任副执行长的陶艺家曾冠录负责执行。以目前全球最发烧的苹果 iPhone 为例，和成就开发了一系列精致的保护壳陶板，并远从中国景德镇请来精于绘画工艺的张学文教授亲笔绘画，烧成的保护壳陶板果然充满浓郁的中国艺术风。而我也曾以好友「现代厨具卫浴」主人黄水盛赞助的白瓷面盆，在和成窑以油性釉上彩绘烧制，成了茶空间最动人的取水弧线。

▲ 2006 年台北茶文化博览会，当时的市长马英九与文化局长廖咸浩为大会揭幕的陶板就是由和成窑赞助提供。

▲ 德亮在和成窑彩绘烧造的茶间取水面盆。
▼ 和成窑为国内培养陶艺人才扮演十分重要的角色。

推动台湾壶艺新风潮——当代陶艺馆

严格说来，当代陶艺馆不能算是「产业」，却拥有万把以上、堪称全台最多的丰富茗壶馆藏，20 年来更培养了许多优秀的壶艺家，更以一个非官方的私人机构，持续不间断地举办座谈、研习、展览，以及各种竞赛、奖项或活动等。可以说在台湾，壶艺家可以不认识官方文化单位或博物馆、美术馆的馆长，但一定都认识游博文——推动台湾壶艺风潮的重要推手。

曾荣膺台湾十大杰出青年的游博文，于 1988 年在苗栗三义创立当代陶艺馆，大学念的是化工，一头栽进陶艺的领域后，却以台湾当代陶艺茶壶发展作为研究主题，陆续取得硕士与博士学位。他说茶与壶结合才能成为文化，因此逐年有计划地收藏官方「陶艺金质奖」得奖作品，以行动支持壶艺创作；也积极成立「台湾陶艺联盟」，并从 2008 年起斥资举办「台湾金壶奖」，

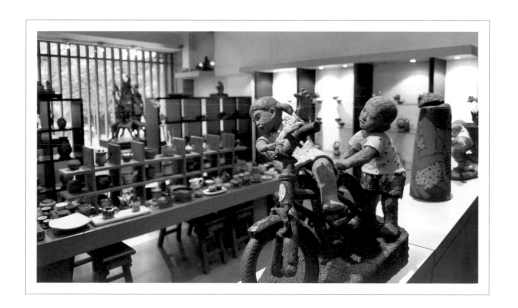

▲ 当代陶艺馆拥有全台最丰富的创作壶收藏。

鼓励壶艺创作者及产业界，致力台湾茶壶的设计、创作、技术与生产。

目前担任台湾陶艺学会理事长的游博文说台湾近30年来，随着茶艺文化的盛行与陶瓷艺术的兴起，造就了许多活泼且具张力的陶艺家投入制壶的领域，并将传统茶壶的形式与功能加以改进与扩展，从而掀起了台湾壶的流行风潮，并丰富了茶文化的面貌，而制壶工艺则是茶艺与陶艺两种文化体系结合的产物。

当代陶艺馆在2011年举办「建国百年、台湾新百壶展」，广邀百位近年来在台湾壶艺创作表现杰出的艺术家共同参与，包括张继陶、蔡荣祐、吕嘉靖、沈东宁、李仁嵋、章格铭、游正民等，每人必须缴交相同的创作壶共100把，希望在兼顾实用与艺术的创作中，为台湾壶的品牌建立与全球营销踏出漂亮的第一大步。作品必须「要有强烈个人创意，并兼备台湾的文化识别性」，筹划3年，最后展出时共有71位陶艺家、128件风格各异的特色壶，堪称近年壶艺界最大的盛事。

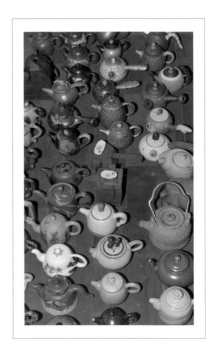

▲当代陶艺馆也经常举办各种壶艺展览。
▼琳琅满目的建国百壶展作品。

22 黄金巧手
补破壶

受邀到「老味」品茶，主人魏志
荣小心翼翼地自古老的橱柜中，取出两款老
茶要我评分，分别是 30 年陈期的木栅铁观音，与
20 年左右的普洱茶砖。看他专注地将茶品置入小型
的朱泥壶内，吸引我的却不是灯光下早已陈化为深褐色的茶品，而是壶盖上
5 枚闪闪发亮的铜钉，明显经过修补还能挥洒自如的老壶，让我忍不住接过
在手上仔细端详。

其实早在物质不甚丰厚的年代，民间就有所谓的「锔瓷匠」，专门为人
修补破损的陶瓷器，闽南语称为「补硘仔」。铜匠最早曾出现在宋代张择端
「清明上河图」中，老行当显然至少已传承千年以上。假如眼力够好，在日
前来台展出的会「动」版清明上河图，也能惊鸿一瞥发现，只是绝大多数的
现代人无法体会罢了。

「锔」字在《辞海》的解释为「锔子，一种两端弯曲的钉子，用以接补
有裂缝的物品」。大陆的《新华字典》则定义为：「用铜铁等制成的两头有
钩可以连合器物裂缝的东西，称锔子」。不过此锔却与日本 311 大地震波及
福岛核电厂后，专家所测出的一种叫「锔」的元素全然不同，那是以居礼夫

▲ 老味收藏的旧壶，壶盖上 5 枚闪闪发亮的铜钉显示已经过修补。

人之名作为拼音的人工合成放射性元素，看倌可别弄混了。

尽管之前在莺歌的茶馆中，看过整套包括金刚钻在内的传统锔瓷工具，也在九份乡土馆看过主人赖志贤修补一只陶瓷，不过像这样锔补得如此细致，且以 K 金做为锔钉的茶壶，我倒是头一次瞧见。

魏君告诉我，锔钉改用 K 金，是避免传统铜材致毒的疑虑，技艺则来自一位台东的蔡姓师傅，可惜早已失去联络，让我无缘一窥台湾乡野奇人的惊世绝活，未免遗憾。

看我对锔补旧壶的高度兴趣，魏君接着取出一只精致的青花白瓷旧杯，对于底部明显大有来头的「大明嘉靖年制」字样，并没有让我有一探真伪的冲动，吸引我的同样是底部口缘闪烁的 K 金。魏君颇为自得地告诉我，在古物市场购得时，下方口缘已明显破损，甚至无法正常立放，年代久远的缺口无法锔补，他才灵机一动，找来珠宝商以相同直径打造金圈箍上，让古物重新活了过来，继续与茶香共舞。放在手中瞧个仔细，果然有道明显的金饰接缝，让我不得不佩服他的巧思。

次日与广播电视名嘴郑君谈及此事，看我说得神龙活现，郑君似乎有些不屑，接着神秘兮兮地从背包取出一把旧壶，却非什么名家作品，外观与一般常见的紫砂并无不同。经由他的提示从壶盖寻找端倪，也未发现任何可观之处，直至掀开壶盖才猛然发现，原来内面共补了 5 处锔钉，除了 3 枚与昨日所见锔钉略同外，还有个嵌丝梅花大钉，以及有「王老邪」落款的椭

▲ 老味的青花白瓷旧杯以金圈箍上，让古物重新活了过来。

圆宽钉。壶盖补了大大小小一堆铜钉，外观
居然毫无破绽，让我大感惊奇。

郑君说日前恰好访问来自大陆东北的铜
补名家，本名王振海的王老邪，为了试探其
功力，特别将自己不慎打破的旧壶作为考题，
未料隔日就从旅馆补妥后交出，让他深深折
服。

经由郑君的安排，王老邪本人在丽水街
的三古手感坊与我见面。无论长相与谈吐皆
与电影「大腕」男主角葛优十分神似的他，
说自己是黑龙堂世袭第五代传人，目前家中
仍留有清朝康熙二年御赐更名为乌龙堂的匾额，手中的金刚钻也是康熙年间
所留下。为泰山元极门第 37 代、原宫廷造办处御工王神手之孙，4 岁就开始
在北京琉璃厂西侧的自家老宅学艺，10 岁就拥有家传 24 样 72 种 136 道独门
绝技，被誉为关外鬼才。至今铜补过的名壶不下千百，包括近年红遍大陆的
台湾岩矿壶在内。

康熙二年？公元 1663 年，怎的历经 300 多年才传 5 代？看我满脸狐疑，
王老邪解释说祖训传孙不传子、传男不传女。而且他也绝非食古不化，与《汉
声杂志》发行人黄永松共同拟出「老手艺、新玩法；老行当、新生活」的声明。
例如古代铜补用的金刚钻就改用现代电钻，而铜补后也无须任何黏剂，利用
金属的收缩原理自然做到滴水不漏。比起过去需以糯米加入大灶灰烬细粉，

▲来自东北的铜补名家王老邪，被誉为关外鬼才。

再搥捣而成无毒黏合剂的传统修补技艺，顶多就以石灰与瓷粉加蛋清搅拌后填补钻孔的间隙，自然又更上一层了。

再看看他随身携带的茶碗，外观可见的 K 金锔钉少说也有 10 多处，显然碎裂的程度不轻，但碗内却只见豆大的 4 点金，引人好奇。尽管口缘同样有金圈包覆，但却毫无接缝，显然应由整块金饰直接切割而成。而所用锔钉或金圈均由自己当场打造而成，从不假手他人，技艺可说已达出神入化的境界，无怪乎受邀在台北故宫演讲，几乎场场爆满，座无虚席。

经由王老邪巧手回春的茶壶，无论是否出自名家，应比破损前的原壶更具艺术价值吧？正如他坚守的家传八字箴言「缝补生命、修复艺术」。我趁机将自己不慎打破的一只岩矿茶碗求治，没想到他哈哈大笑，说我已用强力胶黏合，得加收脱胶费 200 元人民币做为惩罚，对至少 20 余处的碎裂却毫不在意。原来脱胶必须放在锅内以文火将水逐渐加热至沸点，面对现代黏性愈来愈强的各种黏胶，往往还得不断用火烘烤才能大功告成，让我着实又大开了一次眼界。

王老邪离开后约莫一个月的时间，岩矿壶艺名家长弓忽然来访，神秘兮兮地从背包取出一把布满锔丁的壶，让我吓了一跳。原来在王老邪来台期间，长弓也曾认真前往聆听了两天课，不过却不是为了补破壶，而是希望能学会锔补技艺，并将其运用在壶艺创作中。

▲ 王老邪为壶盖补了大大小小一堆锔钉，外观却毫无破绽。

　　将长弓新作放在手上仔细端详，果然在故意刻画出的裂缝上，至少锔了共 30 枚锔丁，他说每一枚锔丁都是以 K 金自己剪裁敲击所出，且在补上后小心翼翼地用超细砂纸，将锔丁一个个抛光磨成弧状，还要避免磨到陶壶坯体，最后再以石灰与瓷粉加蛋清搅拌填补钻孔的间隙，让造型与色泽原本就甚为可观的陶壶，更添加了锔补的工艺之美，尽管他一再谦虚地强调只能算是实验性的处女秀，但多元创作的全新思维，仍让我忍不住想按「赞」。

▲ 长弓以锔补加入创作的岩矿壶。

▲ 王老邪的茶碗，外观可见的 K 金锔钉少说也有 10 多处，但碗内却只见豆大的 4 点金。

阿亮找茶

台湾茶器（简体字版）

2012年6月初版 定价：新台币480元
有著作权·翻印必究 人民币100元
Printed in Taiwan.

著者·摄影	吴 德 亮
发 行 人	林 载 爵

出 版 者	联经出版事业股份有限公司
地 址	台北市基隆路一段180号4楼
编辑部地址	台北市基隆路一段180号4楼
丛书主编电话	(02)87876242转221
台北联经书房：	台北市新生南路三段94号
电 话：	(02)23620308
台中分公司：	台中市健行路321号
暨门市电话：	(04)22371234ext.5
邮政划拨帐户第	0100559-3号
邮 拨 电 话：	(02)23620308
印 刷 者	文联彩色制版印刷有限公司
总 经 销	联合发行股份有限公司
发 行 所：	台北县新店市宝桥路235巷6弄6号2楼
电 话：	(02)29178022

丛书主编	林 芳 瑜
校 对	张 幸 美
整体设计	刘 亭 麟

行政院新闻局出版事业登记证局版台业字第0130号

本书如有缺页，破损，倒装请寄回台北联经书房更换。 ISBN 978-957-08-4008-7 (软皮精装)
联经网址：www.linkingbooks.com.tw
电子信箱：linking@udngroup.com

国家图书馆出版品预行编目资料

台湾茶器（简体字版）/吴德亮著．摄影．
初版．台北市．联经．2012年6月（民101年）．
256面．17×23公分（阿亮找茶）
ISBN 978-957-08-4008-7（软皮精装）

1.茶具 2.台湾

974.3 101010179